U0042225

圖 說 臺 灣
宮殿式建築
1949-1975

AN ILLUSTRATED HISTORY OF
PALACE-STYLE ARCHITECTURE
IN TAIWAN 1949-1975

蔣雅君　著

　　《圖說臺灣宮殿式建築 1949-1975》一書的出版，不僅是對於臺灣建築發展的一次重要紀錄，更是對於這段歷史的深刻反思與再現。這本書的面世緣於國立臺灣博物館與臺灣現代建築學會長期以來對於現代臺灣建築史料的蒐集、整理與保存，以及對於臺灣建築文化發展的不懈研究與探索。自 2006 年底開始的「二次戰後臺灣經典建築設計圖說徵集計畫」，是一項龐大而艱鉅的工程，這些蒐集而來的文獻史料，如同一座座時間的瑰寶，凝聚了戰後臺灣建築的點滴歷程，承載了許多故事與記憶。然而，僅僅是保存與收集還不夠，更重要的是如何將這些資料進一步加值、讓更多人能夠深入了解與感受到臺灣建築的獨特魅力。

　　2020 年本會攜手「臺灣現代建築學會」與「國立臺灣博物館」，推動了「二次戰後臺灣建築經典圖說加值運用計畫」，並進一步延伸為專書出版計畫，這是對於這些珍貴文獻的又一次精采呈現與詮釋。本書以「宮殿式建築」為主題，探討了臺灣戰後現代中國建築表徵的形塑過程，並涉及到傳統與現代等議題的辯論。透過對於國立歷史博物館、文化大學大成館、國立故宮博物院、國父紀念館等具有關鍵意義的建築案例的深入分析，揭示了建築如何成為權力治理的工具，以及其對於臺灣建築設計、技術與文化發展的深遠影響。

這本書不僅僅是對於建築形式與風格的描述，更是對於建築背後歷史、文化、政治等方面的探索與反思。通過細膩的考證和深入的剖析，本書呈現了戰後臺灣建築發展的多重面向，引發讀者對於臺灣建築與世界建築史上重要議題的思考，同時也為時代留下了一份珍貴的記錄與見證。

　　茲值本書出版，相信它將成為臺灣建築史研究的重要參考，也將為我們更深入地了解臺灣建築的發展歷程。這同時不僅僅是對於過去的認識與回顧，更是對未來的期許與承諾，我們期待藉由本書的出版，為臺灣建築文化中心的成立與推動注入更多的動力與資源。

<div align="right">

財團法人臺灣博物館文教基金會董事長

王時思

</div>

建築表象與史實的糾葛

　　臺灣現代建築學會能夠為蔣雅君老師出版這本《圖說臺灣宮殿式建築 1949-1975》，十分榮幸也極力推薦。

　　這個議題在標舉三民主義的中華民國推翻清朝，在廣州啟用眾多留學歸國學人推行新政，以有別於傳統封建的清廷時，就已展開了傳統建築文化與形式何去何從的序幕。面對此議題的不僅是政治家，也包含為中國新時代建設服務的外國建築師們。1910 年代的歐美正是急於撤棄封建的歷史樣式、在新藝術運動百家齊放中進行各樣建築表現的試驗，且現代主義尚未成形之際，學院派的新古典主義方興未衰的時代。這些國民政府御用的西方建築家們，採取了西方古典主義的美學理念，操作清廷宮殿建築的空間構成與語彙元素，結合當代建築的新機能與先進的鋼筋混凝土及鋼構技術，為新中國創造了國族建築的藍本，並以此培育中國第一代的建築師。另一方面各基督教會派系委任的建築家，以清末以來的教案事件為鑑，採取本土化的宣教策略，使教堂與教會學校等宗教設施亦走向中國傳統建築新式樣的設計路線。

　　在中國第一代建築師歸國後，國民政府藉由南京首都計畫、大上海都市計畫等都市計畫，推動大規模的中國古典建築新式樣建築

的建設，以為國族的自我表徵並據以對抗歐美列強在中國的勢力。因此不僅是針對政府建設的公部門衙署與公共建築，也擴張到民族資本的商業建築。但弔詭的是，同時感知西方新興現代主義的觀念與美學表現新潮流的第一代中國建築師，一方面師法營造學社等學者所研究考證的中國傳統建築古典法則，從事官方建築的設計；另一方面以西方歷史式樣末裔的裝飾主義手法，或是以現代主義建築毫不做作的建築美學，從事醫院、銀行、商業辦公設施等建築的設計，形成多崎並存的建築設計路線，與設計倫理的主義信仰相互乖離的建築現象。部分第一代建築師則努力掙扎，嘗試在現代主義與傳統古典主義敵對的西方建築理論間，建構一條屬於中國當代建築可以發展的理論與新路線。

這個問題延續到戰後，一場內戰後蘇維埃共產主義下的中華人民共和國統治了中國，部分第一代建築師及其培育的第二代建築師跟隨國民政府撤退到了臺灣，而滯留在中國的第一代建築師被組織統合起來，服膺於新興的社會主義政權。在戰後經濟凋零與隨後的一連串政治鬥爭、文化大革命下，外來的西方建築文化與中國傳統建築文化，無疑都是要被破除棄置的，取而代之的是獨特的蘇維埃共產主義的建築形式，是有別於戰前歐洲社會主義影響下現代主義的建築表現。如此，戰前中國第一代建築師豐盛的創造力乍然停止失去了活力，一直到1980年代末中國改革開放重新出現建設潮後，建築設計如同快速複習西方建築史書一般，從西方古典、裝飾主義、現代主義、後現代主義的建築表現同時蜂擁而現，形成一種時代錯亂的建築現象。相對的，在臺灣的建築設計潮流延續著戰前未決的

課題，一方面在美援與美國文化的強力影響下，年輕建築學子前往歐美留學絡繹不絕，帶回最新的建築觀念與創作手法，另一方面仍在主張對中國政治正統性的政權體制下，以中華文化復興運動對抗對岸的文化大革命。在這樣的政治意識形態下，戰前的中國古典建築新式樣的創作，在臺灣又回到了原點，從塗抹改造日治時期留下的資產重啟嘗試的過程，直到邁向成熟的階段時，已經來到民主政治與解嚴的時代。

綜觀這段不可改變的歷史過程，時至今日地域性傳統建築文化的延續傳承，以及全球化建築技術與文化的推展，二者之間的對立與對話仍是當代建築設計無法忽視的議題。戰後中國古典建築新式樣在臺灣發展的種種面向，不少學者雖多有論述，但本書作者藉由詳實細膩的考證歷史關鍵性的建築個案，深入剖析建築由設計理念到創作實踐的真實推移過程，誘導讀者思辨上述臺灣建築與世界建築史上長存的重要議題，彌足珍貴，在此特予推薦。

臺灣現代建築學會理事長、中原大學建築學系副教授

黃俊銘

重寫一個矛盾的時代

建築是人類建構文化時，主要的媒介之一。人類不只透過使用建構建築生活文化，由於擁有龐大的形體，建築形式也被人類延展成為一種視覺表徵，用來象徵擁有者的身分、某個族群的認同或者有權者的權力。政治與建築的關係，因此常成為建築史中最引人入勝的故事，作為文化表徵的金字塔、希臘神殿、羅馬競技場還是哥德教堂與文藝復興宮殿，都是建築和政治聯姻的結果，權力的運作都是述說建築脈絡不可或缺的一部分。從這個角度來看，我們若要描寫二次戰後發生在臺灣的政治與建築之關係，「宮殿式建築」可說是最佳的對象，因為沒有國民政府在臺灣的統治，臺灣就不可能出現「宮殿式建築」。以蔣介石及其親近者為中心的國民政府，如何以文化民族主義在臺灣施行統治，建築如何成為當權者統治術的一部分，可以從「宮殿式建築」具體看出。這是二次戰後臺灣建築史非常重要的一頁，其影響不只在視覺美學的建構和建造技術的組織上，也包括對於正處於萌芽期的建築師專業輻射「侍從主義」，其陰影迄今仍陰魂不散。蔣雅君在本書中，以四個具體案例，包括國立歷史博物館、文化大學大成館、臺北故宮博物院和國父紀念館，分別從不同角度交叉編織出這個時代性的故事及其影響，以較立體的方式書寫歷史可謂獨特。蔣雅君從博士論文研究王大閎建築開始，涉入這個主題的研究超過 20 年，可說是她同代建築史學者中，對於「宮

殿式建築」研究最深者。這本著作即是她多年來用功不輟研究成果的結晶，蔣雅君也在這個主題中逐漸成長，發展出屬於她自己的深遠歷史眼光，用心的讀者可以在這本書中窺見。

最近幾年來，文化部致力推動臺灣建築文化中心的設立，其所屬臺灣博物館文教基金會展開「二次戰後臺灣經典建築設計圖說」的加值運用，計畫完成數部紀錄片拍攝以及系列書籍的出版。截至目前為止，已完成臺南菁寮聖十字架堂、臺東公東高工、高雄三信家商波浪大樓和臺北醫學大學早期三棟校舍等四部紀錄片，叢書系列也已完成一本書籍的出版，本書即是這一系列出版計畫的第二冊。「二次戰後臺灣經典建築設計圖說」的徵集和數位化，是一項影響極其深遠的計畫，自 2007 年起推動至今已長達 17 年，總共徵集到的設計圖說和相關文獻與文物，高達 13 萬件，而且尚在陸續增加。我曾參加過數次國際會議，向國際建築博物館界和現代建築維護保存專家學者報告這項計畫，都獲得高度的評價，認為臺灣在這方面成就斐然，領先世界上許多地方。臺灣博物館文教基金會推動的加值運用，無疑能將此文化成就推進一個新階段，再往另一高峰邁進。而這需要臺灣建築史學界的群策群力，大家一起來努力才能達成。當初邀請蔣雅君挑起重擔寫作本書，承蒙她在教學和研究百忙之中仍應允同意，之後歷經數年不懈推敲和斟酌完成本書，讓臺灣戰後建築史的寫作添一新章，其樂於分享與建構臺灣建築文化之熱情令人感佩。

二次戰後臺灣經典建築設計圖說加值運用計畫主持人、
實踐大學建築設計學系副教授暨系主任

王俊雄

現代性的幽靈及其圖象

在博士論文完成後，除了學術論文發表外，蔣雅君終於要出版第二本書，即《圖說臺灣宮殿式建築 1949-1975》，很高興為序。

本書重思臺灣戰後「現代中國建築」論述話語的「傳統與現代」爭論，為了多看見一些歷史空間圖景，認識政治與社會的脈絡是必要的：二戰前的臺灣作為日本的殖民地，殖民依賴的政治結構決定了「本島人」在資格上無緣於「建築師」專業，僅止於繪圖員的底層技術角色。二戰後美利堅強權維持世界和平（Pax Americana）的領導權之下開始了「現代建築與規劃」的移植，現代主義作為領導權建構，認識上被時代精神（Zeitgeist）這樣過早單一化的黑格爾右翼美學教條裹挾，形式上則是被「國際風格」粗糙表面而支配性地的全面穿透。它當然也遇到了一些歷史阻力，也是本書表達的重點。

中華民國作為東亞第一個資產階級共和國的現代國族國家建構，亨利·茂非（Henry Murphy）以「中國建築的文藝復興」自詡的「民國建築」的再現空間，教會大學校園、公共建築、以及南京的《首都計畫》等，成就為國族國家對明天的期待，以至於，中央大學的建築教育作為主要代表，也就是部定教育模板，由賓州大學移植的巴黎美院範型，左右了教師與畢業學生的論述話語生產。本書的研究時間主要從國府遷臺開始，這個歷史其實已是國族國家的「重

建」。而後，「中華文化復興運動」作為國家的重大文化政策，建築作為空間的文化形式，其空間象徵的展現是本書寫作的重點，而臺北的中正紀念堂，有如這段政治的終點場景。

文化保守主義的中原中心空間觀表現的一個破壞性例子就是臺北城門。國府帶來支配性的政治意識形態的空間與時間軸線的矩陣，與壟斷時空的組織架構，已經習慣了長期忽視的文化邊陲，即使它是支持真實生存所必需的、生活的地方。在殖民時期，日本殖民政治與軍事力量占領後首先要「刮去重寫」（palimpsest）的對象，歷經滄桑的臺北城，碩果僅存，日後被視為遺產保存象徵的臺北城北門。北門承恩，是 1966 年景福、麗正、重熙三門破壞後，一位原籍四川，沙坪壩與杭州國立藝專畢業來臺的藝術家席德進，積極捍衛的詛咒與預示。相反地，臺灣社會的動力對資本主義快速發展過程的否定性回應，古蹟保存運動也是 1970 年代臺灣遺產保存真實的歷史經驗，是在快速經濟發展，社會動力浮現的，關乎抵抗性的、地方文化認同的文化運動所開啟的都市運動。

臺中東海大學創校是美國在華教會大學的中斷與越界轉移，這是前述二次大戰後的美利堅強權維持世界和平的領導權計劃在東亞的表現與現代性的越界移植。紐約的聯董會，尤其是曾經在南京金陵大學外文系教過書的芳威廉（William P. Fann）執行祕書長，受到 1920-30 年代美國進步主義的影響，很清楚地表明東海大學校園要記取在大陸時「離人民過於疏遠」的教訓，要與昔日的基督教會大學「有所區隔」，要求契合臺灣本身的教育需要。而作為總負責的規劃與設計的建築師貝聿銘完全聽懂了甲方的要求，他拒絕了當

令的支配性的「國際風格」的移植。然而真正尷尬的結局是對「現代建築教育」的嘲諷。後來的校園裡，現代建築對既有建成校園環境特色的破壞，現代性的創造性破壞，竟使得校園鄉愁也失去了依戀之地。

臺灣大學建築與城鄉研究所名譽教授、
東南大學童寯講席教授、東南大學國際化示範學院教授

夏鑄九

為中國古典式樣新建築開創研究新路

比起世界各國戰後的建築，或是臺灣本身戰前的建築，臺灣戰後的建築發展更複雜且糾結，也使得建築史的研究格外不易。在諸多發展脈絡中，中國古典式樣新建築是最難突破的一環，因為其匯集了建築、政治、歷史、文化與思想等複雜因素於一體。截至 1990 年代末，中國古典式樣新建築的研究，因受限於政治氛圍與檔案加密兩大因素，無法突破，多數的研究只能從表相的外型切入，深入者不多。近年，因為政治解禁與資料解密，使得研究者能不受政治羈絆與壓力進行客觀的論述，更能接觸到第一手的建築圖說與檔案史料，使得中國古典式樣新建築的研究在臺灣有新的可能性。其中，本書開創了一條研究新路。

本書除了導言與結語外，主要內容分為四章，分別以國立歷史博物館、中國文化大學大成館、國立故宮博物院與國父紀念館為論述主體，各章也各自有其論述觀點。第貳章中，作者將國立歷史博物館推回到日治時期的「始政二十年臺灣勸業共進會展覽館」、「商品陳列館」與「國立歷史文物館」的三世前身，由此再成長演化成最後的國立歷史博物館的國族道統象徵，論述跳脫了單純建築硬體，更將每一時期的歷史背景與展示內容的軟體，視為不可分離的

文本，讓讀者對國立歷史博物館的理解，有了全新的視角。第參章中，作者由大成館建築設計者盧毓駿的著作《明堂新考》出發，不僅論述了大成館本身與明堂的關係，更衍生到整個校園配置與明堂廣場的脈絡，使讀者能對這所以「中國文化」為校名的大學早期之校舍與校園的規劃與設計意涵，能有更清晰的認知。另一方面，盧氏喜倡的「天人合一」說如何搭上明堂與現代建築，作者也以大成館來回應，算是嘗試，也算突破。

第肆章中，作者將臺北的故宮博物館拉回了 1925 年的紫禁城神武門場景，再跟隨著戰亂於 1948 年開始陸續遷臺後的北溝陳列館，再到 1961 年美國與國民黨政權因為一場文物美國巡迴展催生的國立故宮博物館，讓讀者看到了政權正統似乎一部分由這座博物館和館內的文物所支撐。也因正統之需，國立故宮博物院無法擺脫中國古典式樣的宿命已經決定，成為再好的現代主義作品都無法沾邊的絕緣體。此章，作者也觸及到邁入二十一世紀後，故宮博物院「品牌化」、「本土化」、「精緻化」與「國際化」的議題，似乎也在引導讀者思考中國古典式樣新建築的軟硬體，在當代永續發展上的另類可能性。第伍章的主體國父紀念館是作者長年投注關懷的對象，作者 2006 年完成的博士論文就是以王大閎建築師、中國建築現代化與殖民現代性為主軸。歷經十多年，作者已經可以更加成熟的悠遊應用各種原始史料，對國際建築潮流所造成時代性的影響也更能掌握，最後的論述涉及到類型學、空間深層結構及社會結構之於國父紀念館的討論，都能令人眼睛為之一亮。

從第壹章導言的背景與理論鋪陳，透過四件作品所建構的第貳

章到第伍章，最後以「異質地方與現代性的光點」及「移植的現代性」的結語，本書呈現作者過去研究成果的再焠煉，也展現了作者在中國古典式樣新建築研究這條漫長道路上開創的一條新路，可喜可賀！

國立成功大學建築系名譽教授

傅朝卿

深描的現代性

　　臺灣戰後現代建築的發展毋寧是複雜的，政權和建築制度的轉換，以及建築思想來源的多樣性，都讓這個時代的建築史書寫充滿了挑戰性。然而，此階段的建築現代性卻也因為對於形塑建築文化及專業認知影響深遠，而需更多的研究視角投入。過去三十餘年來，臺灣建築學者針對中國建築現代化的研究，多以臺灣戰後國民政府來臺的時代背景，探索現代鋼筋混凝土構造結合中國傳統建築語彙的思想、觀點和象徵意義，甚少以建築個案的分析和論証，反推臺灣在該時代建築現代性與國族傳統的關係。蔣雅君所著之《圖說臺灣宮殿式建築 1949-1975》一書，已可彌補、縫合、鏈結。

　　此書在過往研究成果之方向、議題和書寫體例的回顧基礎上，以個案之空間生產深描為研究進路，將建築視為一種由制度所中介的文化形式，拉開論述實踐之人造分析距離。基於艾瑞克‧霍布斯邦（Eric Hobsbawn）之國族傳統再造論，歷史地書寫現代中國建築論述實踐的萌芽與轉軌過程，藉以鋪陳國民政府文化保守主義思想、國族道德、學院思潮等交織力量對中國古典式樣新建築作為國家表徵的作用。

　　在「臺灣戰後現代中國建築表徵是如何被形塑？知識論傳統與現代性內涵為何？」的發問基礎上，此書以國家級博物館、文教機構與紀念性建築為研究案例類型，研究區段為戰後初期到以蔣中正

為領導人時期的中華文化復興運動。探討國立歷史博物館、《明堂新考》到大成館、國立故宮博物院、國父紀念館這四個深具「歷史的轉折」意義，且對臺灣戰後初期現代中國建築表徵營造之傳統形塑路徑，起到關鍵性作用的個案進行空間生產之研究。藉以突顯：歷史與起源、明堂溯古考據與道統再現、政權與文化正統、國族表徵進路的轉軌等國族傳統形塑路線，所隱含的現代性。

　　此長達十餘年的研究計畫，因作者長期浸泡與不懈的一手史料蒐集，而得以成書。在書寫體例上亦可見到建築史學者在歷史圖景的呈現與描述所做的努力，及其背後潛藏的期待。此書在行文之中處處可見跨越單純的形式描述與既定學派的美學認知，帶著讀者走入時代意識之所以凝結與散放的複雜涵融過程，還有特定社會文化與物質條件的影響，藉以突顯非西方世界的現代性計畫與面貌是何其複雜，而空間創作者的思想多維度狀態更可能超越了風格的藩籬，形式的表徵生產往往立基在時代的觀察、需求與情感結構等因素之上，這部分則是作者何以從「傳統形塑」切入最重要的目的，此宛若見縫插針般的喆問，形構了一種時代側寫的向度。蔣雅君的優秀才華與恆心為為數不多的臺灣建築史寫作增添了光芒，書中各章適反映了建築史的書寫需要有「千里之行，始於足下」的認知與長期力行的動力，期許這位優秀的建築史學者在後續能提出更多豐富且精彩的研究，繼續前行。

中原大學建築學系教授

黃承令

17

重探傳統與現代

　　本書的寫作主題起始於一個微妙的時刻，在進行博士論文研究，站在王大閎建築師設計的國父紀念館大廳時，看著孫中山座像的台基，上頭刻著〈禮運大同篇〉，忽然聯想到國立故宮博物院的孫中山銅像和「天下為公」牌坊，當下心中激起了一絲漣漪與好奇，不禁自問，這兩棟宮殿式建築的形式差異頗大，但似乎隱藏著頗為相近的歷史任務。若能從國民政府遷臺後興建大型公共建築物的歷史計畫切入，跨越建築風格與形式的邊界，是否有機會重新思考臺灣戰後「現代中國建築」論述的傳統與現代之爭，能否看見另外一種歷史圖景？這個一閃而過的念頭，當時並未即時深想，只是隱隱約約的存放在心裡。直到 2003 至 2004 年到美國哥倫比亞大學建築與保存學院擔任訪問學者時，除了在修課過程逐漸理解西方近、當代建築研究議題的多樣性，也有了難得的機會接觸許多在臺不可及的史料，才隱約開啟了上述思維的征途，展開了本書長達十餘年迂迴曲折的研究旅程。

　　當時為拚湊出「現代中國建築」這個議題的來時路，打算把研究區段和對象往前追溯，利用寒暑假走訪哈佛大學燕京圖書館與建築系檔案館、杭頓圖書館（Houghton Library）等，不僅調閱了王大閎就學時期的課程教案，且第一次有機會近身翻看中國近代重要建築刊物《中國建築》、《建築月刊》，以及中國留美建築師的文章等。除此之

18

外，亦至耶魯大學「史德霖紀念圖書館檔案室」（Sterling Memorial Library Archive）調閱提出「中國建築文藝復興」論述的美籍建築師亨利・茂非（Henry Murphy, 1877-1954）與國民黨層峰往來書信、圖說等相關資料，走訪賓州大學建築檔案館（Architecture Archive of Pennsylvania）閱讀中國第一代建築師如梁思成、楊廷寶、林徽音等在學資料，利用一個月的時間每日到該校總圖書館逐期逐頁翻閱重要報導中國近代發展的雜誌，試著透過土法煉鋼的方式，讓自己浸泡在時代的氛圍裡，很幸運的，找到了南京中山陵設計者呂彥直先生生前以英文發表的設計理念文。這趟赴美學習之旅，打開了我對於近代中國建築思潮的研究興趣和方向感。

返臺後專注博士論文寫作，並有機會試著從文化保守主義思潮與國府的民族建築建構的角度研究中山陵，並以〈精神東方與物質西方交軌的現代地景演繹—中山陵之倫理政治實踐及意象化意識形態意涵探討〉發表在《城市與設計學報》，這份研究成果是本書整體寫作的起始點。之後多次造訪南京與上海，針對民國時期中國古典式樣新建築進行調研，且思考此思潮如何隨著國府到臺而發展並產生變異。2006 年開始任職中原大學建築學系，因負責歷史理論與設計課程教學，而有機會讓此書的寫作內容開始具體化。開課過程幾個重要的體會，推動著我不斷思索定錨點，並反思過往研究取徑的優點和研究缺口。常常自問身處在以設計為核心的系所，建築史的教學要如何教？教什麼？才能最有利學生的專業與個體成長，而且又能同時回饋於臺灣建築史的書寫。經年累月的教設計、談設計，開始讓我深深的體會到過去在進行博士論文寫作時，特別重視空間的文化形式意識形態分

析，但，顯然的，對於建築的物質向度之掌握能力仍十分不足。

在系上主授臺灣當代建築專論、西方近代建築史概論、世界建築史、建築理論、建築設計等課程，發現歷史敘事與說故事在知識傳遞和接收過程宛若引人入門的敲門磚，實不可或缺；而分析性視角的開展與建築史論述往往能夠有助學生在建築實踐中找尋並理解建築與社會的關係，進而產生探知的動力。根據這樣的觀察，轉身鏈結所授課程並對應當代建築史寫作的趨勢，產生了重要的結構性設定，即加深從東、西對照的視角來探索戰後臺灣建築史研究的可能性。跟本書最相關的課程當屬臺灣當代建築專論，這門課主要探討二戰後至今的建築思潮發展，以國族國家與資本主義兩大推動力量的現代性進程為定軸，在不同的議題、思想和物質條件交叉影響的脈絡裡，展開臺灣戰後建築史與設計論述實踐的討論。剛開課時，最辛苦的是從現代性的角度來談，其實仍有著許許多多的研究缺口，想要能夠整體性的介紹這段複雜交織的歷史實非可能。深深的理解唯有透過不斷的研究，才能有機會將一片片拼圖補上織就成網，更促成本書寫作的動力。

戰後初期大型公共建築的空間生產與落實，「中國建築現代化」論戰的傳統與現代之爭是核心議題。當鏈接上前述博士論文寫作時衍生的發問，並閱覽戰後第一代建築師與建築活動的研究文獻，發覺投注在現代主義者的折衷主義路線的研究者眾，但對於由陸至臺深受布雜建築教育訓練的專業者研究成果仍十分有限，但這批專業者卻是戰後建築學院、建築現代化、專業知識、建築制度和民族形式象徵塑造非常重要的社群。換言之，他們的論述實踐打造了特定時空下建築現代性的樣貌。因此，重新理解傳統與現代之爭，再探「國族傳統」的

建構和現代向度，及其在國家級博物館、大型文教與紀念性建築上的投影，之所以透過個案深描的方式來操作，是因為源自想讓歷史圖象能更為立體的期許，找出現代性諸多現象與光點。

　　當研究方向底定，迎來的便是漫長的資料查找、寫作與上天賦予的特殊機緣。在持續累積中國古典式樣新建築和國府認同政治交軌的研究路徑中，優先構成本書第壹章的書寫內容。幾個研究個案，當屬國立故宮博物院最早啟動，曾受雇臺北寶麗廣場（BELLAVITA）業主方並負責設計協調，無疑是關鍵的經驗，因溝通對象除了建築設計團隊以外，也包括精品業者、室內設計裝修產業及企業識別系統，體會到文化資本與象徵資本在消費社會來臨中的強勢力量，因此有機會轉身看到國立故宮博物院早期作為一個國寶載具凝聚認同，卻在 2000 年以降因應時代潮流與臺北中產階級都市意識逐步成熟，而發展出認同、文化創意產業、象徵資本等轉軌現象，改變建築的象徵語意。這樣的想法以「博物館精品化導向與城市文化經濟之互動性研究：以國立故宮博物院之空間的文化形式變遷為例」（計畫編號：NSC 99-2410-H-033-053）為題獲得國科會研究計畫補助，在葉錡欣同學擔任兼任研究助理的共同努力下，不僅錡欣完成了碩士論文撰寫，本人也陸續在中國建築學報〈宮殿式建築中的「中華正統」思路—臺北故宮博物院之空間表徵研究〉（2014）先行試寫初步研究架構，後經大幅度增改寫，於臺灣大學建築與城鄉學報發表〈「中國正統」的建構與解離—故宮博物院之空間表徵研究〉（2015）。本書第肆章除延續既有研究框架，亦增寫已完工的故宮南院和近年的變動，作者在《臺灣建築》249 期發表的〈故宮南院—「柔焦」的文化中國〉（2016），及微增

寫近年臺北故宮博物院，試圖以史料打開多元史觀的案例，和文創商品整合文化資本更形蓬勃的現象。

　　2015 年 11 月到隔年 11 月間受聘為何黛雯建築師擔任主持人的《「國立歷史博物館」修復及再利用》計畫顧問，負責歷史文獻研析、考證，有機會透過史料的考察發現國立歷史博物館並非拆除日治時期商品陳列館後重建，而是逐步在使用中邊拆邊改而來，這其中牽涉的「建築象徵移轉與興修轉換」研究，成為傅朝卿教授發起並組織「華人建築歷史研究的新曙光 2017 海峽兩岸中生代學者建築史與文化遺產論壇」之研究論文基礎資料，除探討國府到臺後成立的第一個博物館之國族歷史形塑與空間生產研究，並延伸至「南海學園」其他宮殿式建築，說明戰後初期由陸到臺且受布雜建築教育影響的建築師們，以建築起源於「模仿」的概念作為再造傳統的知識論基礎，並分析此區域的建築對中國古典式樣新建築在臺落腳與散布的影響。此文經修改在 2018 年〈華人建築歷史研究的新曙光 2017 海峽兩岸中生代學者建築史與文化遺產論壇論文集〉正式出版（ISBN978-986-85195-1-0），之後則受邀轉載於《歷史文物》298,299 期。2020 年逢國立歷史博物館啟動館舍建築大解體，發現日治時期遺構並打開所有原先不可見的構造，透過現勘且幸獲館方提供最新調查史料，使得本書第貳章的研究，能針對館舍興、增、改過程進行補充。

　　《明堂新考》到大成館的論述實踐研究，又是一個奇幻的旅程，有鑑盧毓駿先生是中國近代與臺灣戰後引入前衛建築與都市計畫論述的重要推手，也是國府倚重的中國古典式樣新建築的設計者，其論述引介的現代性，對傳統的解讀影響深遠。特別是，盧先生的「明堂」

研究再現國府主導的道統文化「內聖外王」之說，且整合重農主義與有機建築觀，是種透過歷史文獻考據創造傳統和設計藍本的渠道。有幸獲得國科會「盧毓駿都市計畫思想及其對建築形式創造之影響研究」的研究計畫支持（計畫編號：MOST 108-2410-H-033-035 -）啟動調研之路。2019年至土耳其畢肯大學（Bilkent University）參加「Senior Academics Forum on Ancient Chinese Architectural History」論壇，試著初步發表〈Writing on the Island： a preliminary intellectual study of Lu, Yu-Jun's "Chinese Architectural History and Construction"〉。當時囿於對先秦時期的明堂了解有限，且因盧先生的研究方法和知識體系跨越東、西，特別是他試圖在考據與現代主義中找到鏈結之路，可謂是條極為複雜的設計論述發展路徑，故使得此研究經歷了十分漫長的整理與消化過程，直到2022年刊登在《現代美術學報》中的〈自然及國族傳統的重合與試煉—從盧毓駿之《明堂新考》到大成館的論述實踐研究〉期刊論文，方呈現較具體的研究成果，本書第參章即是以此文為基礎。

而為什麼要在博士論文已研究王大閎的建築論述實踐後，再次書寫國父紀念館？一方面是因為該建築是現代中國建築在國族表徵創造議題上的關鍵性轉折，此案有別布雜學院派教育的認識論和設計方法，同時預告了國族象徵創造新路線的誕生，開啟了現代主義的折衷路徑，實不可忽視。另一方面是因為2007年國父紀念館方進行檔案開箱，作者有幸參與該館發起的《國父紀念館建館始末：王大閎的妥協與磨難》專書寫作與研究計畫，才開始有機會跨越檔案史料不足的限制，深描設計協議過程的變化與再現，並刻劃業主團隊對於「宮殿式」想法的

變化，來了解此案為什麼能夠跨越「模仿」進路，走向「擬仿」之途？〈屋翼起翹上揚姿態之創造與協議：從國父紀念館競圖及形式修改過程談現代中國建築表述的美感經驗轉折（1950-70s）〉（ISBN 978-986-01-1430-0），以及刊登在《城市與設計學報》的〈民族形式與紀念性：臺灣現代主義建築之「地域性」表述〉，可謂揮別博士論文後的第一階段研究成果。

　　另外，由於這幾年隨著國立臺灣博物館經典建築圖說徵集計畫典藏大量建築藍晒圖，還有王大閎先生 1953 年自宅重建過程與繼後引發的諸多討論，使得作者有機會探討王先生長期心心念念期望創造的「現代中國建築」，以及他試圖透過再現現代中國文化空間範型，取代圖案學設計方法，來創造另一條形塑「傳統」的路徑。

　　本書每一個研究主題的開展，宛若一條條迂迴緩進的研究之路，沿途當下看似無關緊要的事件、經驗，似乎到了某個時間點，就促成了寫作的機緣。經歷了長時間的寫作，實仰賴許許多多貴人的相助才能持續，感謝在個案研究過程奮力推我前行的師長與朋友們，以及曾經投注於現代中國建築研究和實踐的前輩們所打開的宏觀道路，使得我能夠在既有的基礎上邁開步伐。感謝指導教授夏鑄九老師開啟赴美學習和調研的機緣，及智慧之言的點播。承蒙臺灣博物館基金會支持「二次戰後臺灣經典建築設計圖說加值運用計畫」，每年資助 1-2 本學術專書撰寫，計畫主持人王俊雄副教授、徐昌志助理教授，以及臺灣現代建築學會理事長黃俊銘副教授支持學術專書與普及化版本的出版，方有此書的誕生。感謝傅朝卿教授邀約參與「華人建築歷史研究的新曙光 2017 海峽兩岸中生代學者建築史與文化遺產論壇」發表論

文，並鼓勵後續廣域交流，傅老師長期鼓勵及自身的治學不墜，令作者點滴在心，收穫匪淺。承蒙黃承令教授仔細閱讀並提出專書寫作架構建議，幫助突破寫作盲區。感謝王志弘教授在我坐困愁城時，直陳破解之方和鼓勵。感謝蕭百興師兄長期以來的鼓勵和研究建議，令我在研究途中，盡可能的掙脫獨沽一味的限制。感謝《臺灣大學建築與城鄉學報》、《現代美術學報》，《臺灣戰後現代中國建築表徵之研究：一個現代性與國族傳統的形塑》等審查委員們提供寶貴修改意見，讓研究深度得以大幅度躍進。

個案研究路途幸獲 BELLAVITA 寶麗廣場的工作經驗，能夠讓作者看到商業建築空間生產的複雜性。何黛雯建築師邀約參與《「國立歷史博物館」修復及再利用》計畫，同意本人以部分調查研究成果發展後續研究。國立歷史博物館鄧佳玲研究員協助研究調查、資料調閱與現勘，黃玉雨研究員協助日治時期史料查找。王嘉菉建築師贈《明堂新考》單行本作為核心研究史料，盧毓駿公子盧偉民先生、李乾朗教授、吳光庭教授、黃有良建築師、彭武文建築師親切受訪。王大閎建築研究與保存學會理事長徐明松助理教授引介參與國父紀念館檔案史料研究，王守正先生總以如沐春風的態度提供支持，國立臺灣博物館林一宏研究員協助調閱館藏圖資，國立臺灣博物館基金會執行祕書沈孟穎博士協調書稿、出版事宜等。本書編輯姿穎從多年前知道我想出書，就一直鼓勵著我實現夢想。惠我良多，在此一併致謝。

感謝我親愛的學生葉錡欣、盧振宇、丁銨亭、陸怡仁、陳御承、許彤瑀的義氣相挺，錡欣擔任國科會研究計畫助理時非常努力，為故宮研究增色不少。振宇、銨亭、怡仁、彤瑀都著力於本書美好的視覺

呈現，御承在專書寫作期限近乎踩線的時刻伸出援手，重製表格、彙整參考文獻。

　　在此要特別感謝我親愛的爸爸、媽媽、姊姊佩君、弟弟至剛、弟媳欣敏，還有另一半 Fabrice Leduc，除了噓寒問暖及持續鼓勵，也容許我長期埋首書堆任性寫作，常因深處思索忘了今夕何夕。謹以此書，獻給所有關愛我的師長、朋友與家人。

目　錄

⟡ 第壹章 ⟡

導言

꒰ᑐ 第伍章 ᑐ꒱

現代中國文化空間範型的創造與擺盪：
國父紀念館

꒰ᑐ 第陸章 ᑐ꒱

結語

第壹章

導言

宮殿式建築的時代

　　漢寶德在〈中國建築傳統的延續〉說到,「中國建築『現代化』的問題,自從建築家有意識地尋求解答以來,一直是建築界最引人的課題」。[1] 這段話明確指出在二十世紀的長時段裡,專業者沈浸在民族形式的討論和追求情境中,各自根據不同的視角,提出理想的「現代中國」意象。王大閎(1917-2018)、張肇康(1922-1992)、陳其寬(1921-2007)等人在創作上有意識地跟「復古」路線保持距離,試圖在機能主義、技術理性和文化認同的張力間找尋出路,王大閎的建築南路自宅(1953,圖 1-1),以及貝聿銘、陳其寬、張肇康設計的東海大學早期校舍,透過抽象的東方風情體現建築師們的嘗試之路。而跟隨國民黨領導的國民政府(後簡稱國府)政權遷臺的部分建築師,受到布雜學院派(Beaux School)建築教育洗禮,設計國立故宮博物院(黃寶瑜,1965)、中山樓(修澤蘭,1966,圖 1-2)、國立臺灣科學館(盧毓駿,1959,圖 1-3)等建築、慈恩塔(汪原洵,1971,圖 1-4)、國家音樂廳(和睦建築師事務所,楊卓成,1976,圖 1-5),以閃耀的琉璃瓦和仿中國北方的宮殿式建築語彙,訴說著官方主導的中華正統文化象徵圖景。另外,留日的建築師,如林慶豐(1913-1995)不同於上述的系譜,他設計的臺灣神學院禮拜堂(1958,圖 1-6),以及在日治時期就讀開南商工建築科接受實業教育的李重耀(1925-2013)所設計的木柵指南宮凌霄寶殿(1966,圖 1-7)等,則呈現出截然不同的韻味。這些多樣

性的「傳統」與「現代」表述，明確的作為新制度、新政權、新文化認同轉軌的物質載體，見證了戰後時空平行切割所衍生的歷史斷裂性轉折，匯聚成豐富的臺灣戰後現代建築樣貌。

為了塑造「現代中國」意象，建築師們費盡心思驅動歷史主義或傳統文化原型，來塑造建築與文化上攬鏡自觀的姿態，這種現象其實不只獨限臺灣，日本、韓國等地的認同建築，也明顯的跟同時期西方現代主義強調「決裂過往」（beak with the past）發展前衛不同，這種現象或可說是非西方國家面對現代性進程，試圖從被動性現代化，轉向主動性現代化的重要嘗試。此差異現象拉開了再度深掘臺灣戰後建築現代性的分析距離，也促動了本書的寫作旅程。

之所以把探討對象聚焦在官方推動的「仿中國北方宮殿式建築」的「現代中國」表徵形塑，主要的考量因素有二，首先，這些「國族建築」在特定的制度、議題和技術環境中，往往具有官方明確想要投射的特定意識形態和議題，透過挪用與再造既有的文化，來區辨自我和他者，其複雜的移植現代性影響著公眾的集體記憶。其次，是因為從事這類建築設計的建築師，專業實踐和建築知識的涵蓋範疇其實很大，但目前仍有許多研究缺口等待充實。因此，本書將考察這些建築的「傳統」形塑過程，了解空間和圖象意義生成的制度環境與建築思想，呈現其知識、權力與現代性內涵。

圖 1-1　王大閎建國南路自宅重建

圖 1-2　中山樓

圖 1-3　國立臺灣科學館（今國立臺灣工藝研究中心臺北當代工藝設計
分館）正立面圖

圖 1-4　慈恩塔

圖 1-5　國家音樂廳

圖 1-6　臺灣神學院禮拜堂

圖 1-7　指南宮凌霄寶殿新建工程 F-F 剖面詳細圖

（一）用語

　　然而，如何使用精準的話語來描述這類建築樣式？則牽涉了在文章寫作中，什麼時候需要使用學術概念界定下的用語，什麼地方需要照顧到事件發生時代的通俗用法？關於前者，傅朝卿認為這類

仿宮殿式建築的樣式特徵，往往具有非常清楚的參照對象，而設計普遍依循古典主義規制，將傳統宮殿式建築的台基、屋身、屋宇三段式構圖當成形式結構的基礎，因此提出了「中國古典式樣新建築」（1993）的學術專門用語。考量這個用語已涵蓋了形式通則與歷史脈絡，因此本書將沿用此語來指稱這類建築。

　　另外，除了學術用語，歷史寫作會來回於史料、語境和分析距離之間，就會牽涉到事情發生的時間點，這批建築如何被描述跟認知？舉例來講，國府在訂定南京《首都計畫》（1927）時，已經明令中央政治區的建築需要用「宮殿式」來代表國都意象[2]，並在後續的法定文獻中大量沿用，顯然「宮殿式」代表了官方的國族理想範式。到了戰後臺灣，現代主義派和布雜學院派的中國建築現代化路線之爭，「宮殿式」成為兩造對於現代中國建築真、偽爭辯的交鋒點。王大閎就曾說：「在西方文化大量輸入的今天，中國似乎正有一種強烈的保持舊建築傳統的趨向，看到了故宮的太和殿，以及天壇等偉大建築的莊嚴華麗，我們總是存著一種不健全的懷古心裡。於是，為了想保持中國建築的傳統，大家開始抄襲舊建築的造型，而對其真精神卻始終盲目無所知，把一些意匠上本屬西方風格的建築物硬套上些無意義的外型，就當作是中國自己的東西，也就是在這種無聊的抄襲方式下，產生了今天所謂的『宮殿式』建築」。[3]這段話鮮明的表達，在戰後「宮殿式」的用語至少乘載了官方的國族理想範式、建築文化圈關於文化主體性真、偽的爭辯投射。因此，在寫作上，即針對史料引用和時代語境的部分就會使用「宮殿式」。

（二）臺灣戰後中國古典式樣新建築的三個發展階段

根據傅朝卿的研究，戰後中國古典式樣新建築的發展（附錄1），基本上可分成三個重要的階段，分別是：1.戰後初期之道統文化、鄉愁與國族歷史建構。2.1966年至1992年間之中華文化復興運動。3.1980年代以降經濟發展與消費狂飆。[4]這三個階段具有重疊和延續性。官方主導的項目，在第一階段主要興建的是文教與紀念性建築、中央級博物館和校園建築群浮現。第二階段受到中華文化復興運動影響，而總體性的擴大[5]。除了延續道統關懷並推動正統論述，建造陽明山中山樓、國立故宮博物院、國父紀念館以外，根據1967年頒布的「中華文化復興運動推行綱要」[6]，各地文教與體育建築、忠烈祠與孔廟，和觀光地標建築等如雨後春筍般的出現。

雖然1977年頒布的「十二項建設」，強調在各縣市興建文化中心，以及在1981年行政院成立「文化建設委員會」期望文化復興運動在臺能有更具規模的推展[7]，但此時已不再格外強調把中國古典式樣新建築當成主要的象徵選擇。而鄉土文學運動也促成了典範轉移，例如，蔣經國極力推動在各地設立救國團青年活動中心，卻多以現代主義或以閩南傳統民居為設計參照。[8]

另外，非官方主導或強烈介入的項目，早期是以天主教堂、佛教與道教建築為大宗，天主教教堂延伸了1920年代中期發生在中國的「本色化天主教運動」。[9]佛教與道教建築，除了盧毓駿設計的玄奘寺（1964）有官方資助以外，興造經費多是民間組織挹注。[10]1980年代經濟起飛，開啟了私人資本支撐的消費建築建築年代，也是第

階段的主調性，[11] 在形式處理上顯然受到後現代建築思潮的影響。

（三）類型與分期：具「歷史轉折」意義的國家級博物館、文教機構與紀念性建築，1949-1975

　　根據曼菲德・塔夫利（Manfredo Tafuri, 1935-1994）與佛朗切斯科・達爾柯（Francesco Dal Co, 1945- ）的想法，建築史的寫作首重對於歷史意識和知識論變化的掌握，不論偶然或必然，那些對於「歷史轉折」（historical crisis）產生關鍵影響的議題與個案，基本上對於現實，都起到了非常重要的作用。因此，這勢必成為建築史寫作關切的核心。[12] 本書順著這個思路，比對臺灣戰後中國古典式樣新建築的三個發展階段，以及此類建築興造的時代脈絡，可以發現戰後初期到中華文化復興運動的高峰期，其實影響了整個中國古典式樣新建築在臺發展的軸向與風潮，國家級博物館、文教機構與紀念性建築則是特定意識形態散放的關鍵場域，因此，本書將以此為探討類型。

　　另外，中華文化復興運動的主流聲響，其實到了臺北中正文化紀念中心（今中正紀念堂園區）已近尾聲，[13] 後續的官方個案多數已經成為了不斷複製的模板，加上消費主義抬頭、臺灣退出聯合國後中國正統性地位岌岌可危，鄉土文學運動觸發了鄉土和本土建築再現需求等，都讓後續官方主導的案例已失去創新的力道。因此，本書的研究區段將從國府遷臺到由蔣中正擔任領導人時期推動的中華文化復興運動為主，也就是在 1949 年到 1975 年間。

（四）過往研究圖象簡述及個案研究進路的形成

　　為了更清楚的形塑研究進路，勢必應優先爬梳此前對於臺灣戰後中國古典式樣新建築之研究圖象，從研究取徑上來看，可分成：1.大敘述與大歷史，2.以議題為主軸，並討論樣式與制度間的互為交織性，3.傑出創作個體的建築論述實踐，4.個案深描等。這四個軸向落實於寫作時會有相互滲透的情況，但側重強度不同。傅朝卿著《中國古典式樣新建築：二十世紀中國新建築官制化的歷史研究》（1993），[14] 是開創性的專門研究，從大歷史及大敘述的視角切入，結構性與歷時性的架構出樣式特徵和時代脈絡的關係，並觸及重要課題的設計施為。[15] 羅時瑋在〈臺灣建築：五十而行〉（2021）文中，以大時代文化趨向、類型與形式變異的角度進行討論，認為從戰後初期、1970、1980 年的正統宮殿形式經歷了圖象、圖喻，到文本的過程。

　　蕭百興（1998、2008）、吳光庭（1990、2015）、黃蘭翔（2018）、王俊雄（1999、2002）等學者的研究較側重從 1、2 種取徑，關注「現代中國建築」的諸空間議題、制度脈絡與樣式間的互為交織性，兼論傑出創作個體的建築實踐。這些研究對於釐清「中國古典式樣新建築作為國族想像的再現是為何產生？具有何種特色？」的發問研究成果豐碩。王、蕭的研究都指出「科學理性」與「國族主義」在近代中國與戰後臺灣建築實踐路途中的共存狀態，還有處在親成長經濟策略與傳統挪用上的現實考量。他們與吳光庭、黃蘭翔等學者普遍認為此類建築自外於地域和去脈絡，具有東方主義與他者性格。黃奕智（2022）則指出這類建築的設計模仿對象常與興造目的

相關，藉以回應認同的任務和自我區辨。

　　針對傑出創作個體的設計思想或空間構成的探討，除散見各報章雜誌的刊文以外，在專門研究上，至少有：蔡一夆（1998）、黃俊昇（1996）、張敏慎與張效通（2022）等人聚焦盧毓駿的建築和都市設計思想的階段性演變。柳青薰（2016）探討陳仁和的佛教建築設計之亞洲主義脈絡。研究數量最多的當數王大閎建築師的設計思想研究：徐明松一系列的研究（2006, 2010），作者的博論（2006），以及《臺灣現代建築的先行者：世紀王大閎》（2018）一書多位學者的著作等。總體而言，從目前的研究成果來看，受布雜學院派洗禮的專業者思想和論述實踐的研究仍少，但他們的設計實踐對於「正統中國」國族文化論述的空間化影響深遠，且因為他們所處的歷史時空，其實已經面臨了布雜學院派和現代主義派融合交錯的關鍵點，因此設計路線非常多元，難以用單一知識體系去理解他們的作品，因此，值得投入更多的研究關注。

　　個案深描的寫作成果，也是以王大閎建築師的作品研究最廣，例如，《國父紀念館建館始末：王大閎的妥協與磨難》（2007），集結梁銘剛、曾光宗、蔣雅君、謝明達等幾位學者針對該案的計畫決策過程、設計協議、美學形式、時代物質材料等向度進行深描。除此之外，王惠君（2018）以中山樓為書寫對象、蔡侑樺（2023a,b）探討延平郡王祠、佛光山佛陀紀念館。總體而言，此類著作側重空間論述實踐的生產過程，傾向探究創作個體、建築、制度或地理空間想像，是如何被不同的歷史行動者共同運作與建構出來？此類書寫可謂是數量最少。

考慮到官方主導的「現代中國建築」，往往被賦予了不同的歷史任務與定位，雖然建築專業者在表徵形塑過程，對於再現效果影響顯著，但是「再現主題」的訂定、詮釋，還有看似約定俗成的歷史圖景等，則往往衍生於主導者的期待和強勢介入，而導向特定文化意識形態。因此，個案深描是個重要的路徑去通往「現代中國建築」的多元現代性。根據上述分析，本書將依序介紹現代性與空間的文化形式分析取徑和此類建築衍生和散布的歷史，來探討具有「歷史的轉折」意義的個案之「傳統」表徵形塑。

現代性與空間的文化形式分析取徑

考量本書以國族建築的傳統建構與現代性為研究核心，則勢必優先爬梳幾個有助研究方向展開的分析性概念。現代性與國族建構、博物館與紀念性建築作為異質地方之國史展示詮釋、空間性與表徵研究、傑出個體的智識貢獻等，都成為本書試圖展開近、當代建築史與設計論述實踐研究的重要渠道，茲分述如下：

（一）現代性與國族國家的「傳統」建構

現代性的作用對於國族主義的建築影響甚大，安東尼·紀登斯（Anthony Giddens）認為「現代性為影響全世界的社會生活與組織方式，它是兩種不同的制度簇群與組織的複合體：民（國）族國家與有系統的資本主義生產。這兩大轉化性的作用者，是推動生活方式改變的一種『西方計畫』，其結果就是全球化（globalization）與反身性知識（the reflexive knowledge）的動態性格」。[16] 從現代性在英語世界的流行發展來看，約莫始於十七世紀，意味「成為現代」（being modern）。相較於前現代，現代性強調不確定的恆常性（indeterminate eternity）、短暫或瞬間（transient or momentary），是區隔過去並朝向未來而呈現的特殊品質，現代性同時被解釋為跟傳統斷裂，或一個迥然有別往昔的當下新時期。[17] 表現在貝龍·喬治-尤金·郝斯曼

（Baron Georges-Eugene Haussmann, 1809-1891）所闢建的林蔭大道
與第二帝國的巴黎之都市結構與場景的劇烈轉變。或者，柯比意（Le
Corbusier, 1887-1965）的光輝城市計畫，試圖將巴黎城市進行總體性
的擦去重寫，大衛・哈維（David Harvey）將此現象理論化為創造性
的解構（creative destruction）。[18]

　　如何分析現代性時代的國族傳統？班納迪克・安德生（Benedict
Anderson,1936-2015）提出「『民族』本質上是一種現代的（modern）
想像形式──它源於人類意識在步入現代性（modernity）過程中的一
次深刻變化。」[19]道出了國（民）族與想像共同體的建構性。而艾瑞克・
霍布斯邦（Eric Hobsbawn, 1917-2012）將「傳統的發明」（invention
of tradition）視為十九、二十世紀的「現代形式」，[20]以及厄內斯特・
蓋爾納（Ernest Gellner, 1925-1995）認為「不論是把國族當作是一
套自然的、由上帝賜予的，用來區分人群的方法，或是把國族看成
是一個代代相承……的政治宿命，（這些看法）都是神話。真正的
情形是：國族主義往往奪占了既存的文化，將它們轉化成國族」。
[21]這兩位學者的研究觀點，都強調了國（民）族主義動員下的「傳
統」，是經由對於既存文化的發明或者轉化，成為了想像共同體共
享的國族傳統與歷史。如此，就形成了本書從「建構論」的角度，
去重新書寫國族建築之所以生成的歷史。

（二）國家歷史博物館與文教紀念性建築的國史敘事研究

　　國家級的歷史博物館與大型文教紀念性建築，創建的淺層目的是在塑造國家形象，深層的內核則是彰顯主權（sovereignty）並爭取認同。博物館的館舍配置和展覽物件分類，反映了對現代性知識分類架構的探索，是「展示現代性的櫥窗」。[22] 而表彰特殊國家英雄或事件的紀念性建築，則表達了國史敘述的核心價值，誠如伯格芮·瑪麗-克萊兒（Bergere, Marie-Claire）在研究孫逸仙與近代中國時說到，「二十世紀初期的中國並非『孫中山的中國』，但孫在所處的歷史脈絡當中被塑造成時尚（fashion），同時體現了：中國正走向現代性」。[23] 孫中山的革命家與救贖者意象，說明了為國族英雄建碑立像與建造紀念堂的訴求，反映國族國家對於重新建立新的崇拜體系，甚至是信仰體系的需要。[24]

（三）異質地方與異質時間

　　米歇爾·傅柯（Michel Foucault, 1926-1984）認為博物館與紀念館所流通的象徵意涵並非自然天成，舉凡物件的選擇與排列、動線安排、觀看的視角，都呈顯了人與人、人與物件之間的權力運作關係，隱身在後的則是近代國家特有的治理性（governmentality）。傅柯將展示活動看作近代規訓權力（disciplinary power）的施展，受規訓制約者身處可見之處，權力擁有者則隱身幕後，窺探著展示物和人。這種切割重組的空間有如「政治解剖學」的權力操作，

稱為「全景敞視主義」（panopticism），它「使權力自動化非個性化，權力不再聚焦在某個人身上，而是表現在對於肉體、表面、光線、目光的某種統一分配的關係。其最大的力量在於「非個性化」（impersonal），因為「全景敞視主義」所建構的空間是「無論人們出於何種目光來使用它，都會產生同樣的效應」。[25]博物館的空間配置、物件展示方式、參觀動線規劃等，都是「政治解剖學」操作的表現，其運作不僅限於空間，同時也表現在對「時間」的控制。傅柯描述到：「博物館為無限積累時間的『異質地方』（heterotopia），其至少包含三種建立普遍檔案的現代概念：一為把所有時代、形式、品味封閉在一地點的意志；二為在時間之外，建構一個不被破壞的所有時代的想法；三為在一定點上，組織與某種連續、無限時間積累的計畫」。[26]這樣的計畫讓物件脫離原屬的時空脈絡，在新的空間裡藉由擺置而堆積「時間」，使得「異質地方」與「異質時間」充分交織，是現代性的特質。博物館學研究者東尼‧班奈特（Tony Bennett）根據傅柯的概念，進一步點出「全景敞視主義」已經延伸到十九世紀出現的各種機構與制度，包括主題樂園、百貨公司，班奈特將這種凝視與被凝視對象之間所形成的糾結關係，稱為「展示叢結」（exhibitionary complex），透過制度中介，讓權力、知識、規訓更細密的牽扯在一起。[27]

（四）歷史行動者的論述實踐和空間性

針對異質時間與異質空間所投注的特定知識與意識形態分析，

威尼斯建築學派史家曼菲德‧塔夫利和狄米垂‧波菲瑞阿斯（Demetri Porphyrios）的觀點是十分值得借鑒的，他們提出了「建築是一種制度，是一種意識形態的障礙物」[28]，所謂的制度指的是被社會所認可的規範或規則體系，透過拉開人造的分析距離，來探討「論述實踐（discursive practice）的建築」。波菲瑞阿斯進一步提出：「作為論述實踐（discursive practice）的建築，其一貫性和尊崇地位歸功於一個社會神話體系（System of social mythification）。換言之，一個既定的建築論述，就是依照霸權（hegemony）利益而將特定意義自然化，並且使世界現狀永恆化的一個表徵形式。……建築論述作為意識形態，歸根究底是與生產體系和制度的日常經驗有關，但不必因此化約成一個主體意識的理論」。[29]說明了本書分析的中國古典式樣新建築的作用者，不僅是設計者，同時包括業主，或者整個制度性力量的影響，他們基於共識朝向特定意識形態內容而行。

如何分析這些作用者的空間論述，列斐伏爾之「空間的生產」（production of space）分析理論可為借鑒（圖 1-8），列氏認為「空間是歷史的生產，是社會存有的結果與中介」，所以研究重心並非在「空間本身」（"space" in itself），而是「空間性」（spatiality）。他提出了「空間的生產」三部曲，分別是「空間的實踐」（spatial practice）、「空間的表徵」（representations of space）、「表徵的空間」（spaces of representation），這三者是在具體的歷史與地理中結合。「空間的實踐」（spatial practice），指的是實體的物理性設施，有具體的區位和功能，是可以感知的。「空間的表徵」，

可被理解成「想像的空間」（conceived space），是透過抽象的意識編碼來進行空間的實踐，是一種由智識所建構的記號系統，包括規劃、科學、數學、製圖、視覺再現、空間的論述表徵、想像的、構想的、幻覺的、心靈的、虛構的空間、烏托邦。「表徵的空間」（spaces of representation），指涉象徵與意象（symbols and images），跟「現實」的概念相似，想像和經驗層面皆有，是身體的、生活的空間、異質地方（heterotopias），也是有關空間的詩學、空間的想像、慾望的空間。因此，「空間性」是在實體空間（physical space）、意象的空間（imaged space）、生活空間（lived space）三個向度上開展，可以同時掌握意象作用者在空間論述實踐的社會歷史過程，這三部曲無法分離，也不能化約，而且都是「表意實踐」（signifying practice），每一部曲之間的關係至為重要。[30]

圖 1-8　列斐伏爾提出的「空間性」分析理論模型

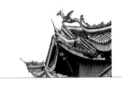

現代中國建築論述實踐的萌芽與轉軌

　　為了從貼近歷史的脈絡來找出深描個案與發問，本節將優先書寫戰後初期的建築專業論述萌芽的狀態，還有中國古典式樣新建築的發展脈絡。之後，再根據前述的現代性與空間的文化形式分析取徑提出研究議題。

（一）戰後初期中國建築現代化論述氛圍的形成

　　「現代中國建築」議題的萌芽，跟建築學院教育、國族認同與現代化政策息息相關，1945 年日治時期建築代願人制度因終戰而落幕，雖然初期的建築教育仍延續以工程營造為主的技術理性實證態度，但因二二八事件遣回日籍教師，由陸到臺的學院派教師就成為了建築教育骨幹，他們把建築視為「藝術與技術的結合」，設計繪圖和工程技術課程悄然的呈現了兩極化發展的趨勢。[31] 這個新路線，不僅發生在日治時期就已經開辦的臺南高等工業學校建築科（戰後依序轉制為省立臺南工業專科學校、省立臺南工學院，即今國立成功大學建築系），也在 1960 年代創設的建築系普及開來，例如：中原理工學院建築系（今中原大學建築系）、中國文化學院都市計畫與建築系（今中國文化大學都市計畫與建築系）、逢甲大學建築系等。而由教會主辦的東海大學建築系則是例外，創始時就決定走

向包浩斯的建築教育路線。

此時，國府將建築師的專業制度沿襲到臺，[32] 在 1950 年代更將日治時期偏重營建技術取向的建築技術師納入正式部門，共同配合戰後大規模的國家工程和基礎設施興建。這種編制使得建築專業者成為工程技術知識的提供者，符合了臺灣當時的第三世界發展策略。[33] 這當中，也有一些建築專業者，不願把「建築」僅僅定義在技術理性的層面，反而自許為前進的知識份子，在學院裡爭取課程改造，還有辦雜誌來推廣設計論述，試圖重新改寫「建築」的意義。[34] 某些堅守現代主義路線的專業者，面對已經完成或正在興建的中國古典式樣新建築，採取了批判的態度，直接引發了中國建築現代化的路線爭論。

誠如方汝鎮在《建築》雙月刊第 3 期發表〈我們的絆腳石——虛偽的型體革新〉（1962.8），華昌宜在 4.5 期依序發表〈仿古建築及其在臺灣（上）〉（1962.10）〈仿古式建築及其在臺灣（下）〉（1962.12）等，認為官方主導的「仿古」建築，是一種倒退的思想。而盧毓駿（1904-1975）則在〈建築〉（1966）一文回應：「六十年來，吾國建築界有部分人士努力於中國古代建築之科學的、藝術的研究，其用心自非為憧憬過去文化，而在尋覓古人所遺留於後代之精華，想作為吾人今日技術改進與生活改進之張本，故復古固不可，而復興則為吾人應有之責任。復興二字，宜勿以『仿古』二字惡意加之」。[35] 不論哪一種路線，都表現了對於追尋「真實的現代中國建築」的殷切感。

（二）文化保守主義與中國民族建築創造的制度性匯流

　　「中國建築現代化」運動的自覺想法根源，可上溯到民國初年的「五四運動」，當時的知識份子有感中國政局混亂且經濟凋敝，無法獲得列強對領土主權的尊重，他們深感國家滅亡在即，便著手研究各種制度和政治理論，透過分析社會結構的特質，辯論新的教育和文體形式的價值，來探尋可能的改造渠道；[36]仿古復古、中體西學、全盤西化等思想路徑，提供了不同的實踐方向。當時跟國府推動的「民族建築」論述最相關的當屬文化保守主義，這是一種企圖將傳統文化思想加以現代化的思潮，支持者抗拒著將西方現代「新思潮」完全取代中國傳統文化的想法，國粹、國魂、體用之學，[37]還有排滿革命成為他們關注的焦點。國民黨右翼接受了這種思維，略為修改並結合激進的革命史觀，[38]發展出一種特殊的民族文化論述。[39]他們將儒家的「為公」思想和三世之說當成理想的政治烏托邦，不論是戴季陶（1891-1945）、陳立夫（1900-2001），還是1920年代末到1930年代的國民黨知識份子以「國性」或「民族性」之說，來建立中華民族歷史經驗的統一性格和道德原則，[40]這個思潮也成為中華文化復興運動的思想核心。[41]

　　特別的是，國民黨在這思想架構下推動的「中國民族主義建築」，啟蒙自東方主義（Orientalism）式的教會建築。這些圖象式的中國建築源自清末教案頻傳而產生的教會中國化方針，開啟了以鋼筋混凝土等新建材與技術建造仿古建築的先河。1910年代末即有外籍建築師開始在建築形式上尋求能夠表現中國古典／傳統建築

「固有」的形式特徵及元素，設計案至少有：四川華西聯合大學（Fred Rowntree, 1910-1913）（圖 1-9、1-10），北京協和醫院（Shattuck & Hussey, 1921），濟南齊魯大學（PFHA 事務所，1924）。還有《首都計畫》顧問亨利·茂飛（Henry K. Murphy, 1877-1954）設計的校園規劃和建築：湖南長沙雅禮學院（Yale in China, 1914）、北平燕京大學（1926）（圖 1-11、1-12）、國民革命軍陣亡將士紀念塔（1935）（圖 1-13、1-14）、南京金陵女子學院（1937），許多建築以中國北方大型宮殿式建築為設計參考對象、鋼筋混凝土或磚石為主要構材，牆體厚重，[42] 呈現東西融合的樣貌。

圖 1-9　華西協合大學（今四川大學）萬德堂

圖 1-10　華西協合大學（今四川大學）校舍一角

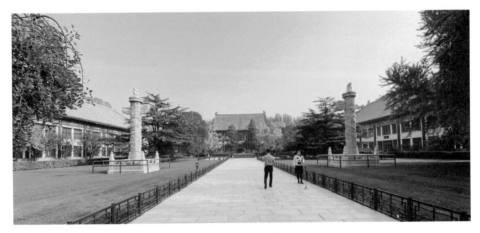

圖 1-11　燕京大學（今北京大學）主軸線與貝公樓

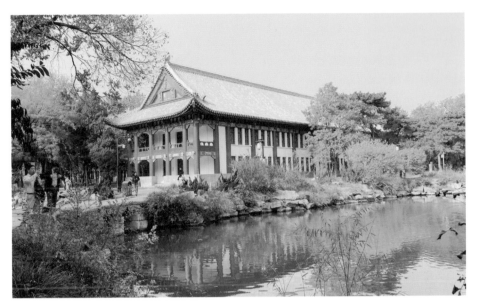

圖 1-12 燕京大學（今北京大學）未名湖邊的建築

圖 1-13 國民革命軍陣亡將士紀念塔外觀（左）｜圖 1-14 國民革命軍陣亡將士紀念塔內部（右）

民國初建因中國建築師團隊仍未形成，與中國國民黨層峰關係緊密的茂飛對於「現代中國建築」表徵的形塑起到關鍵性的作用。興許因對中國的理解有限，僅能在遊歷過的空間裡找尋中國建築的詮釋主題，宮殿式建築與紫禁城是最被關注的對象。他在 1928 年發表的〈中國建築的第一次文藝復興——在現代公共建築物中使用過去的偉大式樣〉（An Architecture Renaissance in China-The Utilization in Modern Public Building of the Great Style of the Past）提出「中國建築文藝復興」一詞，並將中國建築特徵歸納為反曲之屋頂、富秩序的空間組織、構造的坦實外露、華麗色彩的運用、建築元素間良好比例等五點，宣稱只要充分運用這五項元素，在設計之初就從中國建築外觀出發，就能夠改良中國建築使之適用現代使用。[43] 茂飛的想法除了表現在自己的作品中，還在擔任南京首都計畫與廣州都市規劃顧問期間的建築。他的助手呂彥直（1894-1929）[44] 所設計的南京中山陵（1929）和廣州中山堂（1931）都能看到茂飛論述的影響。

1920 年代隨著第一批中國留美建築師歸國，陸續成立建築學院，[45] 將布雜學院派的建築訓練帶回中國，兩大建築專業機構「中國建築師協會」與「上海市建築協會」[46] 相繼成立，漸漸的建立了專業的社會角色與市場合法機制。而中國營造學社的整理國故調查，也更進一步深化了「中國民族主義建築」的內涵。最受官方支持的中央大學建築系，早期採兼重繪畫（藝術）、技術、史論的作法，[47] 於 1932-1937 年間抽換師資陣容，新教師清一色留美、法背景，使得這兩地盛行的布雜學院式教學得到強化，中、外建築史的教學著重不同時代的建築樣式。1939 年南京國民政府教育部以中央大學建築系的課綱為基

礎，頒布新的全國統一科目表，使其教學內容對其他各校影響更大。

大量的美術課程反應了「建築是藝術」的想法，「古典」穩坐正統地位，而技術和功能則需服從於「完美形式」。雖有設計不乏現代傾向，但仍堅持學生必須「嚴格的掌握古典五柱式的模數制，做到能背、能畫、能默，要使古典美學特點在學生心中紮根，成為他們進行型態設計的基礎」。[48] 因民族主義與復古主義的召喚，實際參與中國古典式樣新建築設計的教師，如中央大學建築系教師劉福泰（1893-1952）參加北京國立圖書館方案競賽，勤勤大學建築系教師林克明（1901-1999）設計廣州市政府（1935）等建築。而梁思成（1901-1972）、劉敦楨（1897-1968）和中國營造學社成員，經由整理國故提供中國傳統建築藍本，梁對中央博物院（徐敬直，1948）之形式產生影響（圖1-15），且延伸到學生與實務界。[49]

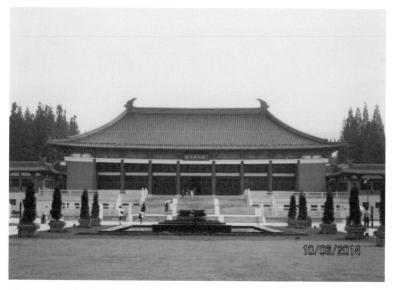

圖 1-15　中央博物院（今南京博物院）

（三）官方引領的民族形式論述實踐：南京中山陵與首都計畫

中山陵

「現代中國建築」的具體空間實踐，南京中山陵（1929）至為關鍵（圖 1-16）。此案是官方發動大規模「民族建築」的首部曲，彰顯了近代中國透過動員孫文主義和紀念性，來形塑「國家」的概念；[50] 某種層面也繼承了孫中山在 1924 年借鑑蘇聯制度，將國民黨改造成黨國層級化系統，更是文化保守主義的國族道德思想和布雜學院派的國族建築美學融合的場域。[51]

1925 年 5 月 15 日公告的〈孫中山先生陵墓建築懸獎徵求圖案條例〉，說明祭堂設計「需採用中國古式而含有特殊與紀念性質者，或根據中國建築精神特創新格亦可。容放石槨大理石墓即在祭堂之內」，[52] 墓室設計的規範則因「在中國古式雖無前例，惟苟採用西式，不可與祭堂建築太相懸殊。門上並設機關鎖，俾祭堂中舉行祭禮」，[53] 使用材料則「為永久計，一切建築均用堅固石料與鋼筋三合土，不可用磚木之類」。[54] 由此可見，官方期待的建築形式是能夠從中國傳統建築轉化而來，室內的紀念性與儀式則創造了「開放的紀念性」。[55] 設計者呂彥直（1894-1929）的方案，因「融匯中國古代與西方建築之精神，莊嚴簡樸，別創新格，墓地全局適成一警鐘形，寓意深遠」[56] 得評委青睞獲得首獎。[57]

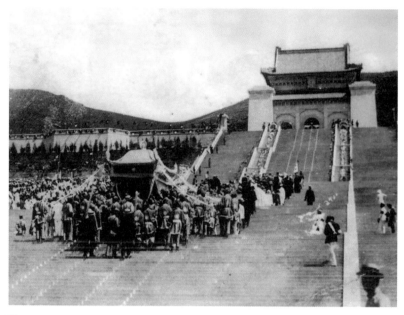

圖 1-16　孫中山的奉厝大典，扛夫扛著靈柩行經中山陵石階，向祭堂而行

　　中山陵的總體布局構思參考明清帝陵，單體建築以廣場、墓道、大台階進行串聯。宮殿式建築外觀是「中國古式」這個主題的解答，建築以鋼筋混凝土為主要構材，牆體外貼石材，上覆歇山式屋頂，頗具融合西方新古典主義建築之感。根據賴德霖的研究，祭堂的外觀立面深受學院派影響，採古典主義的「三段式」構圖，使整個建築呈現長、寬一樣高的正方形，三扇門與重檐頂的比例為 3：5，四柱牌坊的高、寬比為 2：3，這兩種比例都和文藝復興時期的經典作品一樣，符合斐波納契數列。[58]

　　整個禮制建築群從入口開始依序是牌坊、墓道、陵門、碑亭、祭堂。上撰「博愛」的石牌坊，連結墓道與「天下為公」陵門，對

應「大道之行也，天下為公」的大同之治理念。碑亭中聳立「中國國民黨總理孫先生葬于此」的石碑，表達黨高於國的政治結構設計。祭堂簷下的民族、民權、民生題字，說明「三民主義」追求的物質文明、政治民主與民族獨立的思想。祭堂（圖1-17、1-18、1-19）內部空間參照美國林肯紀念堂布局（圖1-20、1-21），另加四隅堡壘式方屋，當中安放穿著中式長袍馬褂的孫中山座像，是由法國雕塑家保羅・朗特斯基（Paul Landowski, 1875-1961）雕刻，並和江小鶼共同塑造。[59] 基座四側浮雕描述了孫的共和革命歷程，[60] 穹窿頂表面貼附中國國民黨黨徽，東、西兩側牆壁刻有《建國大綱》全文，後壁中央刻有孫中山夫人跋文，左刻蔣中正和胡漢民書寫的《總理遺訓》與《總理遺囑》，右刻譚延闓書寫的《總理告誡黨員演說詞》，[61] 說明了孫與當時的權力擁有者共享的建國理想。

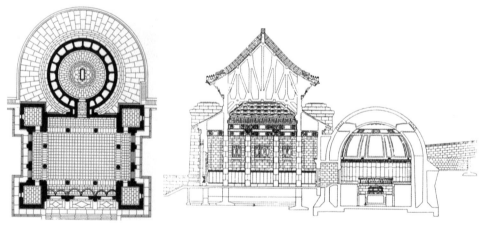

圖1-17　中山陵祭堂與墓室平面圖（左）｜圖1-18　中山陵祭堂與墓室剖面圖（右）

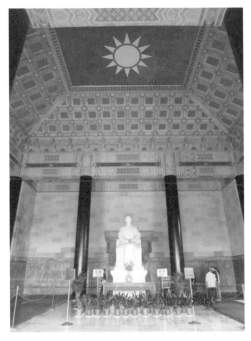

圖 1-19 中山陵祭堂

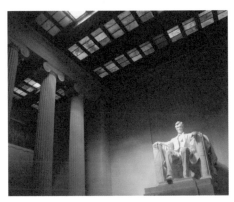

圖 1-20 林肯紀念堂內部（左）| 圖 1-21 林肯紀念堂建築外觀（右）

下沈墓室借鑑紐約格蘭特陵墓（Grant's Tomb）與巴黎拿破崙陵墓（今傷兵院）（Napoleon Tomb）（圖1-22）的設計，可由外圍的扶手望向石棺，棺槨上的孫中山臥像由旅居上海的捷克藝術家高棋（Bohuslav J. Koci）雕刻，高棋與江小鶼（1894-1939）以中山裝共同塑造了孫的政治家形象，室內穹窿圓頂面飾黨徽。總體而言，孫中山的儒者形象與革命事蹟，強化了其作為民族主義表徵和儒家大同之治的道統繼承者，穿著中山裝的政治家形象代表著訓政時期的國家政治救贖者。此案的建築與人像塑造整合了過去、現在、未來的不同時態，讓參觀者透過異質地方沈浸式的體驗，融入現代國族（圖1-23）。

圖 1-22　拿破崙陵墓下沈式墓穴

7 墓室：象徵孫中山作為共和理念殉道者亦是國家政治救贖者的政治家形象。

6 祭堂：左右石壁的「建國大綱」，與「建國方略」說明了國家經濟建設之方針；頂部砌磁之「中國國民黨徽」，著中式長袍之孫中山的儒者形象，以及描述革命事蹟的基座，強化孫作為民族主義表徵、革命論者，以及道統繼承者的形象。

5 石階：步入高階進入門坊上刻有「民族」、「民權」、「民生」陽篆。表明如果要達到儒家提倡的「大同之治」，需行「三民主義」，強調新中國在遵循社會有機論建構大同

4 碑亭：碑上刻著有「中國國民黨總理孫先生葬於此」，強調黨高於國的思維。

3 陵門：鑲有「天下為公」。

2 墓道：象徵「大道之行也，天下為公」－儒家理想的政治制度範型－此路是通往聖人祭儀聖殿之大道。

1 牌坊：象徵「博愛」的胸懷。

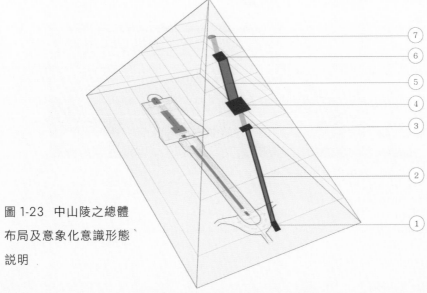

圖 1-23 中山陵之總體布局及意象化意識形態說明

《首都計畫》建築形式的選擇與擴散

1927 年國民政府定都南京，隔年 11 月 1 日設立南京國都設計技術專員辦事處，催生《首都計畫》，在〈建築形式之選擇〉篇章裡提到：「南京新建國都，此後房屋樓宇建築，當必次第進行，其最關重要之部分，則有中央政治區、市行政區之公署，有新商業區之商店。有新住宅區之住宅，其他公共場所，如圖書館、博物館、演講堂等等，將來亦須一一從新建造。關於此項房屋樓宇之建造，經過長久之研究，要以採用中國固有之形式為最宜，而公署及公共建築物，尤當盡量採用……政治區之建築物，宜盡量採用中國固有之形式，凡古代宮殿之優點，務當一一施用。此項建築主要之目的，以崇閎壯麗為重，故在可能範圍以內，當具偉大之規模」。[63] 清楚地表明「中國固有之形式」必須使用在公署與公共建築物上，而中央政治區的建築更應當以宮殿式建築為藍本，且規模宏大。至此，中國正統文化象徵的主流圖景與認同政治思想理型（ideal form）正式確立。

受該計畫影響，想像與被實踐的方案，都試圖重塑南京的都市意象，如：中央黨部（1929）、國民政府公署（1929）、五院院署（1929）的設計方案，還有勵志社（范文照，1929）、鐵道部與部長官邸（范文照，1930）、華僑招待所（范文照，1929）、交通部新署（奚福泉，1930-1934）、中國國民黨檔史館（基泰工程司、楊廷寶，1935-1936）、體育場游泳池（基泰工程司、楊廷寶、關頌聲，1931）等，在形式趨向上可見中山陵的影響。

這股風潮也開始傳播到南京以外的地方，如：上海的市政府（董大酉，1933）、江灣圖書館（董大酉，1935）、中國銀行（公和洋行、陸謙受，1936）。在廣州則有中山堂（呂彥直，1931）、廣州市政府（林克明，1932）、中山大學生物、地理、地質三系館（林克明，1932-35）。此外，更延伸到國際博覽會的中國館，如芝加哥百年進步萬國博覽會中國館熱河金亭（過元熙、張弼臣、沈華亭，1933）、菲律賓嘉年華會中國館（1935）等。[64] 這股風潮隨著國府遷臺，開始落實在大型公共建築上。

（四）中華文化復興運動和黨國層級式架構的整合與再現：陽明山的政治群落與中山樓

戰後國民黨領導的國民政府政權遷臺，考慮失去大陸政權的主要原因之一是文化教育和組織失敗，因而推動戰鬥文藝和組織改造。前者攸關國族認同的文化計畫，南海學園逐步出現的國立歷史博物館、科學館、藝術館、中央圖書館等機構，即是這個計畫的具體顯影。後者則是 1950 年蔣中正組織中國國民黨中央改造委員會，想要像孫中山在 1924 年的改造一樣，追隨列寧式的「革命民主政黨」，重塑「擬列寧式政黨」（semi-Leninist party）的民主集中式體質，建立以儒家和基督教價值為基礎的現代中國。這樣的黨國體制的層級化系統，基本上都是由最高層做出從上到最基層村級小組的「所有決定」，但因蔣考量軍事困局，主要確切落實的層面是黨內高層幹部向他宣示效忠 。[65]

1959 年國府政權面臨嚴苛的正統性挑戰，早年臺灣因位處自由主義陣營防堵共產陣營的邊界，在以美國為首的對抗關係裡，宣稱國家主權範圍涵蓋「全中國」頗被容許，陽明山山仔后的美軍宿舍說明了美國的監控和支持。但是，1959 年 11 月康隆學社在美國參議院外交委員會上發表「康隆報告」（Cohen Note），主張中共政權進入聯合國，顯示美國的立場開始改變，1964 年法國與中共政權建交，明顯造成國際上承認中共政權的骨牌效應，即使中國國民黨領導人一再表達戰爭的企圖，卻不得不逐漸從軍事動員轉向強調精神動員。[66]1966 年中國文化大革命批孔揚秦等論述沸騰，國府順勢發起中華文化復興運動來抗衡，並把道統說當成「中國正統」文化論述的核心，試圖重振孫中山的三民主義作為社會關係、文化價值標準與政治組織的基礎。[67]

表 1 中華文化復興運動所提之中華文化的形成、道統、內涵及其特質
（引自：林果顯，2005：152）

（一）中華文化的形成
- 「北京人」時期
- 「山頂洞人」時期
- 「彩陶文化與黑陶文化時期」
- 「甲骨文」時期
- 周秦以後二千多年以來文化發展概況
- 大陸與臺灣之淵源（應加強調）

（二）中華文化的道統	自黃帝以後堯、舜、禹、湯、文、武、周公，至孔子而集其大成，國父繼承中華文化的傳統，參考世界各國文化而創立三民主義（強調周公及孔子之貢獻）
（三）以儒家學說思想為中心之中華文化特質	以「仁、誠、中、智、行」為自立立人之道
	倫理觀念之建立 —— 以氏族為中心，發展為社會倫理，充分發揮「孝」的真諦（強調家庭制度）
	注重理性、和平。寓道德於日用實踐中諸子百家學說及宗教對中華文化之影響

誠然，這個論述架構需要透過諸多空間場域去散放，黨國層級化組織系統的上層結構空間就表現在戰後陽明山的政治群落裡。

心性革命聖山中的政治群落

把陽明山改造成心性革命聖山始於 1949 年 7 月臺灣省政府以建設草山風景區為名設置「草山管理局」，把士林、北投兩鎮一起劃定為特別行政區。8 月蔣中正把總裁辦公室搬到臺北，入住草山的臺灣製糖株式會社招待所（後稱草山行館），「草山管理局」扮演「御用工作隊」的角色[68]。一些地方官僚將「草山」看成是「反共復國神聖大業之指揮司令台」[69]，1950 年由士林、北投兩鎮鎮長

和民意代表們組成「草山改名請願委員會」，認為草山之名不雅，建議效仿王陽明先生的愛國力行精神，把草山改名成陽明山，省府143次會議即明令更改[70]。沒多久「草山管理局」更名為「陽明山管理局」，拓寬並優化道路，強化治安管理。一系列中國化的更名行動開啟，陽明山公園有一池命名為「小隱潭」，隱喻浙江雪竇寺小引潭名勝，魚池「魚樂園」被視為「與杭州西湖的花港觀魚，有異曲同工之妙」，三疊的瀑布則堪比大陸廬山的三滴泉[71]。

當時在第二賓館（即日治時期的觀光館，後改稱貴賓館別館）附近，一些重要的黨國菁英的意識形態教育場域被逐步興建，如：革命實踐研究院、國防研究院輪流進駐（基層黨員和講習班成員住在梨洲樓與舜水樓），學員在圓講堂上課，由陸運來的重要典籍藏在國建館。這些組織在思想上都必須奉行王陽明的知行合一和孫中山的知難行易說，強調「革命」與「實踐」[72]。而中國文化學院（今中國文化大學）還有重要文人或官員居住地，拱衛了此地神祕的政治文化色彩。[73]例如，孫科在1965年到臺定居，住在由蔣擇定的「第一賓館」（昔為「太子行腳」的草山御賓館），望向中山樓及政治群落，正統象徵意涵強烈[74]（圖1-24）。

在廣義的陽明山系中，中國文化學院（今中國文化大學）、國立故宮博物院、忠烈祠、圓山大飯店，還有革命實踐研究院等，分別從國族歷史和文化、革命史觀及先烈配祀、觀光樣本、黨的精神教育和國防策略等向度，組織特定論述內容。而中山樓（1966）更是整個黨國層級化體制的制高點，是國民黨政權延續1920年代中期以降透過進行對孫中山象徵資產、儀典與紀念性建築，塑造黨國

體制與文化認同的場域，國府遷臺後因政治與文化需求，急需建構能夠發揮如中山陵般國族燈塔角色的建築，中山樓順勢浮現。

圖 1-24　1970 年代「中山樓」周邊建築分布圖

中山樓

　　預計建造中山樓（圖 1-25），其實早在 1959 年就已經成形，本來僅是第一期國防研究院畢業生擬送二層住宅「嵩壽樓」為蔣祝壽，修澤蘭建築師在張其昀舉薦下提出設計，蔣看圖後親自批改，調整了規模和功能，轉變成可容官員辦公、招待外賓、1800 人開會和用餐，及元首夫婦的住所。因為經費不足而延宕興建時日。[75] 此案的興建委員會成員皆是黨政高層 [76]，黃寶瑜擔任興建工程顧問，傅積寬負責土木工程結構計算，榮民工程處負責興建，因所有決策皆由蔣中正與夫人決議，採邊施工邊變更設計的模式，因此花費一年一個月就完成 [77]。

圖 1-25　中山樓（左）｜圖 1-26　泮池及玻璃浮雕「九龍壁」（右）

　　中山樓的總體建築布局是由面刻「大道之行」（面南）及「天下為公」（面北）具門樓意象的入口牌坊、廣場、館舍建築群組成。牌坊以南的 100 階壽字型階梯連結了革命實踐研究院的館舍「國建館」，階梯中段有平台，設置半月形的「泮池」（圖 1-26），池後則是修澤蘭邀約楊英風設計的玻璃浮雕「九龍壁」。[78] 採雙主入口，領導人與五院院長由前棟建築入內，參加集會和用餐者則由後棟建築進出，位序分明（圖 1-27、1-28、1-29、1-30、1-31）。

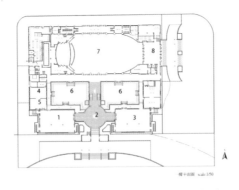

圖 1-27　一層平面圖（1. 辦公室。2. 川廳。3. 會客室。4. 書房。5. 書房。6. 天井。7. 中華文化堂。8. 川廳）

圖 1-28　二層平面圖（9. 10. 兵棋推演室。11. 臥室。12. 起居室。13. 起居室。14. 書房。
15. 書房。16. 臥室。17. 起居室。18. 川廳）

圖 1-29　三層平面圖（19. 元首聚會室。20. 國宴廳）（左）｜圖 1-30　南北向剖面圖

圖 1-31　中華文化堂東西向剖面圖

前棟建築採中央圓廳結合東西兩翼空間。一樓圓廳內矗立「國父孫中山先生座像」（圖1-32），兩側為辦公室和會客室。東廂房為貴賓的起居室和臥室，西廂房為蔣的晨間辦公室和早餐會報會議室。二樓圓廳為大起居室，東側翼為書房和思考戰略的軍事辦公室，東廂房為私人起居室和臥室。西側翼為起居室和臥室，西廂房原來設定是休息室與餐廳，但因為軍事會議需求改為兵棋推演室。三樓的獨立圓廳，內置大圓桌可招待外籍元首用餐並遠眺風景，外簷部分懸掛蔣中正手書之「中山樓」牌匾。中段則是兩大天井、通廊與廂房，形成院落空間。後棟建築一樓的中華文化堂，是臺灣當時最大的無落柱空間，V型坡道為無障礙坡道，且可使所有與會者視線不受干擾，可容1800人開會，曾召開「國民大會」、1967年「世界反共聯盟第一屆大會」等活動。二樓國宴廳可讓2000人同時用餐。關於外觀，修澤蘭曾在演講中提到：「我用了長形捲棚式琉璃瓦屋面，高聳的圓形重檐像天壇，圓形琉璃瓦屋頂。在後大會議廳大餐廳用了高大寬闊的歇山大型琉璃瓦屋面，上面有龍形屋脊，有仙人走獸。綠色琉璃瓦屋面，挑簷有斗栱，有簷椽，均用鋼筋混凝土施工，永久不會腐朽，挑簷挑出長達4.5公尺」。[79]

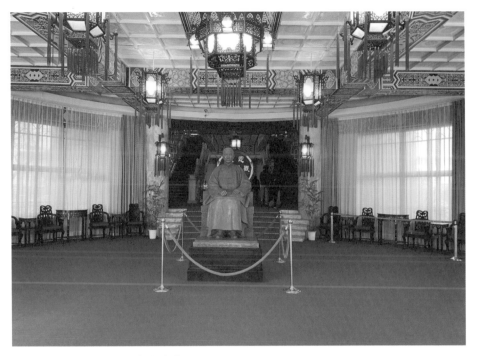

圖 1-32　一樓圓廳內孫中山坐像

　　根據蔣中正的〈中山樓中華文化堂落成紀念文〉（1966）：「國父發明三民主義，以繼承我中華民族之道統為己任，乃使我五千年民族文化歷久而彌新，蓋我中華文化之精華，盡擷於此也。…去歲國父百年誕辰，政府請於陽明山啟樓建堂，且乞以樓顏之曰『中山樓』，以堂顏之曰『中華文化堂』，意在紀念國父手創民國之德澤，亦以發揚中華文化之喬皇」[80]。強調此案以國族偉人之名為樓，以「中華文化堂」集眾，宣揚革命建國、民族美學精華、聖人道統傳承等觀念。

「中華文化堂」（圖 1-33）採矩形平面會堂格局，透過框鏡式舞台強化背景牆面，還有將孫中山遺像和遺囑作為焦點的方式，聖化了國族精神領袖及其意識形態轉播的強度。這種會堂式建築結合孫中山紀念活動的樣本原型，源自孫中山逝後，國民黨在制度上延續孫在 1924 年借鑑蘇聯體制來建構黨國階層級化系統，總理居於正三角形權力結構的制高點。與總理記念週和禮儀活動同步展開，進行國族精神牧道的計畫。中山陵可說是整個計畫的象徵制高點，孫的形象逐步被塑造成開國之父與道統傳承者，遍布各地的中山紀念堂則扮演分區傳達總理遺教的地點。楊錫鏐設計的梧州中山紀念堂（1930）是這類會堂建築的新建首例也是原型，此案融合了黨員結合孫中山的宣講革命場景，以及教堂神聖空間的會堂和牧區制度。前後兩棟建築組合呈 T 字形，前棟建築一樓大廳安置孫中山先生塑像[81]。後棟建築是無落柱會堂，供集會演講和文藝演出，平面形態轉化自西方巴西利卡教堂拉丁十字平面，禮儀活動是沿著長軸方向進行，[82] 過去教堂中合唱團的位置被取消，而宣教的祭壇轉化成與觀眾席相對應的框型主席講台，主教宣教的講桌轉化成主席講桌，十字架等象徵物則轉換成黨徽（圖 1-34、1-35）。這種模式不僅延伸到 1940 年代推行的甲、乙種中山堂制式圖大為推廣，而中山樓的「中華文化堂」即承襲這樣的模式。

圖 1-33　中華文化堂（左）│ 圖 1-34　梧州中山紀念堂正立面（右）

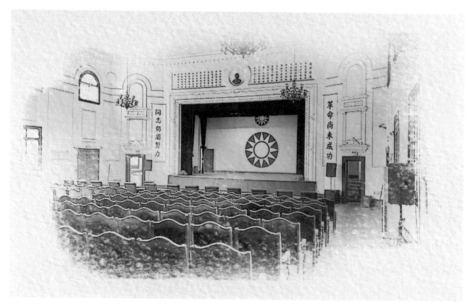

圖 1-35　梧州中山紀念堂會堂空間

　　在黨國精神教育的層級式架構設計中，具有心性革命聖山意涵的陽明山是最高層級的總教區，規模最大的「中華文化堂」，是所有宣講式會堂的母體，站在框鏡式講台上的蔣中正，是其背後國族

殉道者孫中山理念的代言人，具有思想統治上的正當性，也是國族精神最高層級的牧道者：教皇。同時代從戰地到縣市鄉鎮，乃至學校校園，以孫中山崇拜為主旋律而設的「中山堂」與禮堂，[83] 不論是沿用日治時期的禮堂或公會堂，還是新建則宛若各個小型牧區。

　　另外，中山樓的民族形式選擇與前棟建築以天壇祈年殿意象為視覺焦點，則與近代中國面對封建解體，邁入共和的歷史脈絡（特別是國會）息息相關。雖然天壇在民國初年曾因制定天壇憲草而進入公眾視野，卻在國會體制崩解後，反而依序出現在中山陵競圖榮譽獎第二名方案（趙深），第二、三名的方案（范文照、楊錫宗），還有南京首都計畫首都核心區建築的圖面。這些未能實現的方案，融合了 1912 年在中國公論西報出現的〈繪圖師〉（精於建設者），具有「新天宇之城」（A New Celestial City）[84] 寓意的美國國會建築意象（圖 1-36）。將孫中山為共和革命犧牲的論述重疊在一起，隱涵了君權天授的想法。

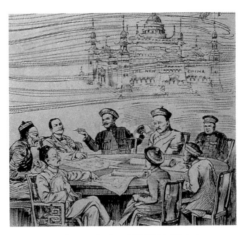

圖 1-36　〈繪圖師〉（精於建設者）

戰後國府遷臺，不斷加強「道統」說的力道，中山樓的前棟建築意象，除了沿襲共和以外，封建帝王乃道德聖人的想法，也成為中山樓轉化天壇祈年殿意象的弦外之音。一樓圓廳中的孫中山與二樓的元首起居室、三樓元首聚會室，呈現一種由下而上的縱向繼承關係，也是整個建築的「主」。後棟的「中華文化堂」與國宴廳，則清楚的表現「從」的關係。

（五）傳統、現代之爭及創作路線的辯證、流動

位居心性革命聖山黨國結構制高點的中山樓，還有因應層峰文化論述的散放需求而建造的重要文化設施，在業主授意下需要披上國族衣裝，這也直接導致不同訓練基礎的建築師們的創作路線之爭，「傳統」與「現代」的真、偽辯論絡繹不絕。由陸到臺的幾位設計宮殿式建築的建築師，如：盧毓駿在陸時曾任教中央大學建築系，修澤蘭（1925-2016）、黃寶瑜（1918-2000）、林健業皆畢業於此，黃寶瑜則留校擔任劉敦楨助教多年，都受布雜教育系統影響。不僅如此，在國史的空間論述部分，黃寶瑜之《中國建築史》（1973），盧毓駿著述《中國建築史與營造法》（1971）且著《明堂新考》提出儒家聖人之治的理想空間考據並轉化於大成館設計等，為中華文化復興運動提供了歷史考據與論述支持。而黃、盧二人分別創辦了中原理工學院建築學系（今中原大學建築學系）及中國文化學院（今中國文化大學）建築與都市設計學系，在教學上不僅推動布雜學院派訓練和教授中國建築史的知識，亦在課堂與真實

執行的方案中導入現代都市計畫與現代建築思想。修澤蘭建築師除了設計中山樓以外,也設計許多現代主義風格的校園建築,再再說明了戰後學院派建築設計者專業實踐道路的複雜性,有待深入爬梳。

另外,「五四運動」主張全盤西化的思路,則在後續的民族主義動員與現代主義建築論述合流中,轉換成另一種形式進路,上海聖約翰大學建築系(今同濟大學建築系),對於包浩斯和現代主義建築認識論的移植和轉化至為關鍵,在戰後匯流成「空間文化形式上折衷的現代空間措辭」,[85] 王大閎、貝聿銘(1917-2019)、張肇康(1922-1992)、陳其寬(1921-2007)等人親炙西方現代主義建築教育,在抽象的空間感受混合著新傳統主義路線,表達亟欲掙脫仿古與全盤西化之路的企圖。如王大閎建國南路自宅(王大閎,1953)、東海大學路思義教堂與校園(貝聿銘、陳其寬、張肇康,1955)、臺灣大學學生活動中心(王大閎,1961)、臺灣大學農業陳列館(張肇康、虞曰鎮,1963),而王大閎設計的國父紀念館(1972)可謂是此路線因應官方宮殿式建築樣貌的需求,而產生路線調整的重要轉折之作。這些民族形式創作路線的辯證、流動將會在本書的案例分析開展中逐步呈現。

關注議題

　　本書考量戰後到 1975 年間國族「傳統」與政權「正統」論述主要凝結於國族歷史與起源、儒家道統文化與聖人之治，進而產生道統、政統、正統匯流合一的結果，故將以建構此論述最重要之「歷史的轉折」作為個案擇定的根據。將依序探討這些個案的傳統是如何被形塑？知識論傳統與現代性內涵為何？在寫作上將研究個案放諸國府引導的國族國家論述的現代性形塑過程分析，且特別關注異質地方與異質時間的空間性營造，及作用者在知識和權力範疇的掌握與再現。

（一）國族起源與再現

　　「南海學園」是國民政府遷臺後建造的第一組重要公共建築群，[86] 為打造新國族工程並傳播特定意識形態的重要空間，也是國族建築樣貌呈現的重要櫥窗。[87] 根據蔣中正認為需把文化設施置於公園的指示，教育部長張其昀便參照了西方博物館群，如美國史密森機構（Smithsonian Institution）的經驗，在 1953 年選定日治時代的臺北苗圃一側，塑造以「文藝復興」為目標的教育園區：[88] 國立中央圖書館舊址（1955）、國立歷史文物美術館（後更名為國立歷史博物館）（1955）、國立臺灣科學館（1959）、國立臺灣藝術教育館（1957）、獻堂館（孔孟學會設立處）（1960）等拔地而起，是戰後中國古典式

樣新建築大規模展開的起點。國立歷史文物美術館（後改為國立歷史博物館），是國府戰後設立的第一個國家級博物館，從建築到國族起源、展示詮釋、歷史敘事的公眾化等，可說是想像共同體的造境區，具體地回答「什麼是中國」？本書將探討該館如何誕生於日治時期的商品陳列館建築之中，又如何透過興修改建換上新衣？來理解國族神話的形象塑造工程。之後，探討「南海學園」的中國古典式樣新建築所潛藏的布雜學院派的「建築模仿論」（architecture of imitation）認知，是如何延續早年在陸就已經發展起來，透過「整理國故」與「尋找壯麗的真實調查」再現中國建築特徵的路徑，並散布於繼後的建築實踐。

（二）從溯古與考據再現道統

戰後因對於道統說的重視而產生的「明堂」考據和再現風潮，使得部分建築師投身其中。盧毓駿透過「明堂」考據，來設計中國文化學院（今中國文化大學）的大成館（1961）、大義館（1961）、大仁館（1965）、大典館（1973，徐秀夫負責頂樓增建 1980）等，對於後續大型公共建築影響至深，如：玄奘寺（1964）、中正紀念堂園區紀念堂建築平面等，後更運用在電梯公寓之富貴居的四層一戶想像並流行至今。[89] 盧氏的《明堂新考》，希望試圖找出一種既涵蓋「自由中國」的道統且呈現傳統哲學觀的文化原型，可謂是一種透過溯古與考據，找尋再現內容的方法論，打開臺灣戰後中國建

築史寫作的哲學進路，盧氏對此重要原型的研究與再現途徑值得深入爬梳。雖然，已有學者指出其研究推論恐是論證不足，[90] 但總體來說，當代的研究評述多少都指向過往的「明堂」考據幾乎都擺脫不了建構性，[91] 因此，本書將不糾結於推論的真偽，重新去理解不同時代的學者在研究明堂時的方法論與時代意識。將探討《明堂新考》與大成館的傳統是以何種視角被建構與再現？盧氏將「明堂」視作「天人合一」的理想範式，是如何跟西方的「有機建築」路線結合？創造了臺灣戰後現代建築之多樣性。

（三）中國正統的再現與辯證

國立故宮博物院，一個存放著「國寶」的文化載具，是中華文化復興運動思想核心的重要佐證，收藏文物是從 1925 年由清宮皇家私產轉而成為國家公產，經歷中日戰爭、國共戰爭一路從北平遷徙到臺，建造時被視為國族存活的精神象徵，至晚近 20 餘年則成為多元政治認同角力及精品殿堂共存的場域。本書將探討國立故宮博物院肇建以來，即定位為「中國正統」的文化樣本，且特別關注此案的時代感覺結構與意識形態基礎，是如何透過一套精密的操作機制而被形成？進而呈現出特殊的空間效果？來理解國立故宮博物院的教育功能和歷史任務在認同計畫與社會文化意識建構中的意義，以及 1990 年代以降的意義轉化。

（四）國族表徵進路的轉軌和新時代寓言

　　王大閎建築師設計的國父紀念館，被許多建築專業者視為「最佳水準」的「現代中國建築」，此案有別其他中國古典式樣新建築以模仿論為基礎而獨樹一格，呈現二次戰後現代建築運動開始轉向「歷史主義」，創造國族形式的新維度，[92] 也是民國初年以來一系列中山紀念建築裡一個獨特且醒目的存在，可說是歷史性的轉折。本書將探討此案競圖與修改過程的協議，並分析其空間組織是如何體現王氏心心念念追尋多年的「文化向度的現代中國空間」（文化深層感覺結構），進而呈現出另一種「傳統」與「現代」進路的解答。

　　總體而言，這四個關注議題與個案，分別代表了臺灣戰後初期現代中國建築表徵建造過程的四個關鍵性傳統形塑路徑，分別是：歷史與起源、明堂溯古考據與道統再現、政權與文化正統、國族表徵進路的轉軌等。本書將在繼後的各章逐步深描其形塑過程，穿梭在每個個案的歷史成因、建構過程，以及烏托邦圖景和知識論傳統。最終，期望使得臺灣戰後建築現代性的多元樣貌得以浮現。

〖注釋〗

1 漢寶德（1995），〈中國建築傳統的延續〉《建築與文化近思錄》，臺北：國立歷史博物館，pp.100。

2 夏仁虎、楊獻文（2006），〈建築形式之選擇〉《首都計畫／國都設計技術專員辦事處編》，南京：南京出版社，pp. 60。此書是中華民國國民政府在 1929 年編寫的建設首都南京的計畫大綱，後由南京出版社以「南京稀見文獻叢刊」的系列於2006年出版。

3 王大閎（1953），〈中國建築能不能繼續存在？〉《百葉窗》，Vol, No1。

4 傅朝卿（1993），《中國古典式樣新建築—二十世紀中國新建築官制化的歷史研究》，臺北：南天，pp. 291-292。

5 出處同注 4，pp. 273-274。

6 中國青年反共救國團（1968），《中華文化復興運動》，臺北：幼獅文化，pp. 504-508。

7 參考出處同注 4，pp. 274。原始出處：周何（1986），〈文化復興運動的回顧與前瞻〉，收錄於《教育文化的發展與展望—臺灣光復四十年專輯》，中興新村：臺灣省政府新聞處，pp. 224-225。

8 如：漢寶德設計之溪頭青年活動中心（1976）、天祥洛韶青年活動中心（1978）、救國團墾丁青年活動中心（1983）、救國團觀音亭青年活動中心（1984）等。

9 出處同注 4，pp.251-263。

10 出處同注 4，pp.263-272。

11 出處同注 4，pp.291-292。

12 Manfredo Tafuri & Francesco Dal Co 著，劉先覺等譯（2000），《現代建築》（*Modern Architecture*），北京：中國建築工業出版社，pp. 5。（本書引用 Manfredo Tafuri 的中文譯名有兩種，主要是因為不同的翻譯者給予不一樣的譯名。為了尊重每一本書的翻譯並便於查找，本書將在每次引用時註明原文）。

13 傅朝卿，1993：285、夏鑄九（2007），〈現代建築在臺灣的歷史移植 王大閎與他的建築設計〉《王大閎：永恆的建築詩人》，臺北：木馬文化，pp. 7。

14 出處同注 4。

15 出處同注 4。

16 Anthony Giddens（1990），*The consequences of modernity*, Cambridge, UK ： Polity

Press in association with Basil Blackwell, Oxford, UK, pp. 174-5.

[17] 黃崇憲（2010），〈「現代性」的多義性/多重向度〉《帝國邊緣：臺灣的現代性考察》，黃金麟、汪宏倫、黃崇憲主編，臺北：群學，pp.29-30。

[18] David Harvey（1989）,*The urban experience*, Baltimore ： Johns Hopkins University Press, pp. 16.

[19] Benedict Anderson 著，吳叡人譯（1999），〈認同的重量：想像的共同體導讀〉《想像的共同體：民族主義的起源與散布》，臺北：時報，pp. xi。

[20] Hobsbawn, Eric and Ranger, Terence.（eds）（1989），"Introduction", *The Invention of Tradition*, Cambridge University Press.

[21] Gellner, Ernest（1983），*Nations and Nationalism*, UK：Oxford University Press,pp. 48-49.

[22] 呂紹理（2011），《展示台灣：權力、空間與殖民統治的形象表述》，臺北：麥田，pp. 36-37。

[23] Bergere, Marie-Claire.（1998），*Sun Yat-sen*, Trans. By Janet Lloyd, Stanford University press, Stanford, California, pp. 5.

[24] 賴德霖（2011），《中國建築革命：民國早期的禮制建築》，臺北：博雅，pp. 91。

[25] 呂紹理（2011），《展示台灣：權力、空間與殖民統治的形象表述》，臺北：麥田，pp.34。其借鑑資料為：Michel Foucault （1977）, *Discipline and Punish： The Birth of the Prison*, Trans. By Alan Sheridan, N.Y.： Pantheon Books, pp.187, 195-228。中譯本參考：劉北成、楊遠嬰譯（1999），《規訓與懲罰：監獄的誕生》，北京：生活・讀書・新知三聯，pp. 219-56。

[26] Michel Foucault （1986）, "Text/Contexts of Other Spaces", *Diacritics*（16（1）, pp. 26.

[27] Tony Bennett（1995），*The Birth of the Museum： History, Theory, Politics*, London：Routledge, pp. 1-13; 59-88。呂紹理，2011：35。

[28] Beatriz Colomina（1988），"INTRODUCTION： ON ARCHITECTURE, PRODUCTION AND REPRODUCTION", in *ARCHITECTURE REPRODUCTION*, Princeton Architectural Press, pp. 10.

[29] Demetri Porphyrios 著，蔡厚男譯（1994），〈論批判性的歷史〉《空間的文化形式與社會理論讀本》，臺北：明文，pp. 484。

[30] Henri Lefebvre 著，王志弘譯（1993），〈空間：社會生產與使用價值〉《空間的文化形式與社會理論讀本》，臺北：唐山，pp. 19-30。

[31] 黃俊昇（1996），《1950-60 年代臺灣學院建築論述之形構－金長銘/盧毓駿/漢寶

德為例》，淡江大學建築研究所碩士論文，pp. 12-13。

32 1938 年國民政府頒布〈建築法〉，強調「劃一各地方公私建築之管理」精神，於 1944 年又頒布〈建築師管理規則〉，規定根據〈技師法〉正式通過登記者才擔任建築師，從此。建築師專業制度已經成形，此系統在戰後沿襲至台，臺灣區營造工業同業工會在 1948 年成立，建築師們在國家未頒布新《建築師法》（1971）以前，一直是以這個制度為主。（王俊雄，2011：776-777）。

33 出處同注 31，pp. 13。

34 例如，漢寶德在 1962 年四月出刊的《建築》雙月刊的創刊詞中說道：〈我國當前建築之自覺運動〉提到：「我們覺得中國當前的建築問題，在根本上需要一個全面的激悟。本刊發行之最大目的即在希圖推動此種自覺運動，使遍及於廣大群眾……然而我們不是首倡一種運動。因為這自覺運動早已在年輕一代中醞釀開來，形成一種內發的力量。本刊的責任是意識化、表面化此一潛在的要求，而行動化此一滿弓待發的力量……本刊的主要內容，將是在理論上敞開討論的大門，在技術上提供一些重要而最新的觀念與發展。」此文不僅開啟了「建築自覺論戰」，同時也清楚地說明透過刊物試圖將特定的意識形態給意識化與表面化意圖。除此之外，尚有：漢寶德（1962），〈中國建築的傳統問題〉《建築》雙月刊，No. 4，pp. 3。華昌宜（1962），〈仿古建築及其在臺灣〉《建築》雙月刊，No.4，pp. 10-14。等多篇文章表述之。

35 盧毓駿（1998a），〈建築〉《盧毓駿教授文集壹》，中國文化大學建築及都市設計學系系友會，pp. 31。

36 史景遷（2001），《追尋現代中國（中）》，臺北：時報，pp. 444。

37 當時最積極參與的團體有國粹派與學衡派，國粹派是革命派隊伍中的一個派別，他們多是一些具有傳統學術根柢的資產階級小資產階級知識份子，主張從中國的歷史與文化中汲取養分，強化排滿論述的基礎，而且強調在參照西方的思維與方法時，必須立足復興中國固有文化。因此，他們往往既是國學大師，又是激烈的革命堅持者。而 1920 年代「學衡派」的吳宓和梅光迪等人，師承哈佛大學思想家白碧德（Irving Babbitt, 1865-1933）的「文藝復興」人文主義論述，以「昌明國粹」為宗旨，他們接續國粹派文化保守主義路線談論儒家人文主義的論述，中國之「體」成為古典的「搖籃」。他們將「古典」視為「歷史的審美、倫理標準，以及個人精神生活的『內省』」，它象徵著秩序和組織，而『浪漫的』則代表著所有標準的喪失，個人感情和集體生活的失控」。1920 年代「學衡派」的吳宓和梅光迪等人，師承哈佛大學思想家白碧德（Irving Babbitt, 1865-1933）的「文藝復興」人文主義論述，以「昌明國粹」為宗旨，他們接續國粹派文化保守主義路線談論儒家人文主義的論述，中

國之「體」成為古典的「搖籃」。他們將「古典」視為「歷史的審美、倫理標準，以及個人精神生活的『內省』，它象徵著秩序和組織，而『浪漫的』則代表著所有標準的喪失，個人感情和集體生活的失控」。參考：鄭師渠（1992），《國粹、國學、國魂—晚清國粹派文化思想研究》，臺北：文津，pp. 7。沈衛威（2000），《回眸學衡派：文化保守主義的現代命運》，臺北：立緒，pp. 4。

38 Charlotte Furth 著，符致興譯（1999），〈思想的轉變：從改良運動到五四運動〉《劍橋中國史—民國篇（上）1912-1949》，費正清主編，臺北：南天，pp. 397。

39 傅樂詩（Charlotte Furth）指出五四運動前後兩種主要的文化保守主義思潮，每個流派都有使儒家思想和古典遺產適應當代條件的策略。他們分別是：儒家思想現代化運動，以及本土主義的「國粹派」（National Essence school）。前者強調儒家的傳統文化核心地位，其系譜包括 1890 年代後期康有為提倡的「儒教」運動與「新儒家」，主要成員包括：梁漱溟、張君勵等，以及受他們影響的弟子門人牟宗三、唐君毅、徐復觀。而「國粹派」在 1905 年間即開始與革命論述和同盟會結合，其特殊的「民族文化論述」卻被國民黨學者繼承。（出處同注 38）

40 史全生編（1990），〈三民主義的命運和新民生主義的創立〉《中華民國文化史（中）》，吉林：吉林文史出版社，pp. 451。

41 傅樂詩（1985），《近代中國思想人物論—保守主義》，臺北：時報，pp. 53。

42 唐克揚（2009），《從廢園到燕園》，北京：生活・讀書・新知，pp. 167。

43 Henry Murphy（1928），"An Architecture Renaissance in China：the utilization in Modern Public Buildings of the Great Styles of the Past"，*Asia*, June, pp. 468-475, 507-9。

44 呂彥直（1894-1929）童年喪父，九歲隨姐赴巴黎，後回北京上中學，1913 年從美國庚子賠款還款資助的清華學校預備學校畢業，進入康乃爾大學深造，1918 年十二月獲得博士學位，之後前往紐約在茂飛的事務所（Murphy and Dana Architects）任兩年繪圖員，參與南京金陵女子學院案，此案的建築體現了茂飛對於「適應性建築」的追求，呂在 1921 年初回到中國即任職茂飛在上海的事務所（Murphy, Mc Gill and Hamlin Architects），同年也加入了兩位中國工程師經營的東南建築公司，但直到隔年三月才正式向茂飛請辭。在茂飛旗下工作的經驗對呂影響很深，學者賴德霖認為呂對中國式建築，特別是清代官式建築風格的了解，以及對適應性建築的掌握，主要來自在茂飛事務所工作的經驗。賴德霖（2011），《中國建築革命：民國早期的禮制建築》，臺北：博雅，pp. 149-150。

45 中國首創的建築教育單位為 1923 年創設的江蘇省蘇州工業專門學校建築科，該校

因 1927 年併入國立中央大學，而轉為建築科（1927-32），1932 年更名為建築系。1945 年以前中國辦過多所建築系，如：東北大學建築系（後併入清華大學建築系）、北平大學藝術學院建築系、廣東省立工業專科學校、勷勤大學建築系（1938 年轉為中山大學建築系）、之江大學建築系、天津工商學院建築系、重慶大學建築系、上海聖約翰大學建築系。參考：錢鋒、伍江（2008），〈中國現代建築教育的開端—1952 年前院校教育〉《中國現代建築教育史（1920-1980）》，北京：中國建築工業出版社，pp. 31-133。

[46] 伍江（1999），《上海百年建築史》，上海：同濟大學出版社，pp. 165。

[47] 出處同注 45，pp. 55。

[48] 出處同注 45，pp. 74。

[49] 出處同註 45，pp. 66。

[50] 例如，1925 年 3 月 31 日 <廣州民國日報> 之倡議清楚的將建造紀念性建築與傳統祠廟連結在一起：「中山先生為中國之元勳，他的自身，已為一個『國』之象徵，為他而建會堂與圖書館，可定把『國』之意義表現無遺……愛你的國父，如愛你的祖先一樣，崇仰革命之神如像昔日之神一樣，努力把『國』之意義在建築中表徵之出來，努力以昔日建祠廟之熱誠來建今日國父之會堂及圖書館！」。（曙風，1925.3.31）

[51] 當時的政爭與倡議民族建築、民族主義團隊的相關討論可參考：蔣雅君（2015），〈精神東方與物質西方交軌的現代地景演繹—中山陵之倫理政治實踐及意象化意識形態探討〉《城市與設計學報》，No. 22，pp. 134。

[52] 總理陵園管理委員會編（1931），〈孫中山先生陵墓建築懸獎徵求圖案條例〉《總理陵園管理委員會報告·工程》，南京：京華印書館。

[53] 出處同上注。

[54] 出處同上注。

[55] 李恭忠（2009），《中山陵：一個現代政治符號的誕生》，中國：社會科學文獻出版社，pp. 52。

[56] 南京市檔案館中山陵園管理處（1986），〈總理陵管會關于陵墓建築圖案說明〉《中山陵檔案史料選編》，江蘇：江蘇古籍出版社，11，pp. 154-156。

[57] 呂在〈在南京與廣東追悼孫逸仙〉（Memorials to Dr. Sun Yat-sen in Nanking and Canton）說明了他如何回應「國家紀念性」與「中國古式」之設計需求：「此陵墓設計的基礎概念與中國的規劃與形式傳統連結。在其建築品質上尋求如上所述之孫博士的性格與理念，陵墓堅採傳統寺院概念，但非僅是直接地盲從，而是精神的

沿襲。其必須是非常清楚的中國起源，然卻也須清楚地視為現代中國紀念性構造的創造性成就。……惟為永久計，一切構造均用堅固石料與鋼筋三合土，不可用磚木之類。……陵墓規劃的建築問題在於結合祭壇與墳墓的組成……陵墓，從外部看恰似在中國可見者，但室內則如同紐約格蘭特陵墓（Grant's Tomb）或巴黎拿破崙陵墓（Napoleon Tomb）一般可由外圍的扶手望向石棺。祭壇的設計則試圖轉譯或頗將中國建築從大木進展到石造與鋼筋混凝土；同時實現陵墓的特殊性格。這種轉譯同時適用於裝飾與構造的原則。祭壇不僅類同於中國的祭祀目的，同時也跟華盛頓的林肯紀念堂（Lincoln Memorial）一般供奉孫逸仙博士座像」。引自：Lu, Y. C.（1929），"Memorials to Dr. Sun Yat-sen in Nanking and Canton", *The Far Eastern Review*, March, Vol. XXV, No.3. pp. 98.

58 分析圖說可參考：賴德霖，2011：153-156。

59 出處同上注，pp. 96。

60 正面主題為「療疾問苦」，表現孫為幼兒治病。東面左側為「己未流亡」，強調孫出國宣傳革命而與好友話別，右為「同盟之會」，則是孫中山與革命同仁共同商討同盟會的綱領。後為「當選總統」，即南京臨時政府成立，臨時參議院授予孫中山大總統印。西面左側為「一大會議」，是 1924 年國民黨第一次全國代表大會，另一側為「宣傳主義」，指孫到處奔走發動民眾討袁護法。（參考：賴德霖，2011：199-204；蔣雅君，2015：128。）

61 南京市檔案局中山陵園管理處（1986），《中山陵史蹟圖集》，江蘇古籍出版社，pp. 16-17。

62 賴德霖，2011：154-156。

63 出處同注 2，pp. 60, 62-63。

64 出處同注 4，pp. 113-159。

65 陶涵（2010）《蔣介石與現代中國的奮鬥（下）》，臺北：時報，pp. 549-550, 730。

66 林果顯（2005），《「中華文化復興運動推行委員會」之研究（1966-1975）—統治正當性的建立與轉變》，臺北：稻鄉，pp.46。

67 此運動並非突然拔地而起的全新理念，而是源於中國國民黨高層在分析大陸統治權之所以失守最主要的原因，他們認為這是沒有成功控制知識界和文學表達所致，才會把道德和心理上的陣地拱手讓人。為了不願再犯同樣的錯誤，因此 1950 年代起國民黨政府即慢慢地透過戰鬥文藝等方針將文藝規劃於政治實踐之一環，最後在 1960 年代中期加以完全地控制。唐耐心（1994），《不確定的友情：臺灣、香港

與美國，一九四五至一九九二》，臺北：新新聞文化，pp. 222。

68　吳瓊芬（1989），《陽明山地景變遷之研究》，臺灣大學建築與城鄉研究所碩士論文。陽明山管理局（1950），《陽明山管理局一年》，陽明山管理局。

69　士林鎮志編纂委員會（1968），《士林鎮志》，臺北：士林鎮公所。

70　陽明山管理局，1950。

71　蔡蕙頻（2009），〈從「草山」到「陽明山」：一個地景文化意涵的演變歷程〉《台沙歷史地理學報》（8），pp. 127-152。

72　楊天石（2017），〈孫中山的「知難行易」學說與蔣介石在臺灣的「革命實踐運動」〉，《中國文化》，第四十六期，（2），pp. 214-220.

73　吳瓊芬，1989。

74　此部分的資料參考曾祖輩開始即擔任草山御賓館管理人的柴斯里先生的訪談紀錄，柴先生說：「回臺時蔣中正帶他們回來看，要他們認為滿意就住，他們就住下來了。不過孫科和裕仁同為『太子』，他們身分其實有相似性。孫科的身分高，為正統性的代表，所以蔣中正很尊重他，也很照顧他，過年時會固定來拜年」。摘自：林會承、張勝彥、王惠君（2002），《直轄市定古蹟草山御賓館實測記錄》，臺北市政府文化局，pp. 195。

75　王惠君（2018），《解開中山樓建築之謎》，臺北：國立臺灣圖書館，pp. 87-93。

76　出處同上注。

77　修澤蘭（2011.8.25），〈建築師的話〉，陽明山中山樓管理所。http：//www.ntl.edu. tw/ fp.asp?fpage=cp&xItem=9032&CtNode=1268&mp=13（瀏覽日期：2.28.2019）。

78　周義雄，1991，〈呦呦鹿鳴，示我周行 - 懷念英師其人其藝〉。http：//folk。

79　修澤蘭（1998），< 中山樓設計 >。（此為修澤蘭在 1998 年於國父紀念館的演講文稿，此段引文節錄自：王惠君，2018：97。

80　//www.ccfd.org.tw/ccef001/index.php?option=com_content&view=article&id=3175%3A2014-06-12-06-36-05&catid=294&Itemid=256（瀏覽日期：5.1.2024）

81　黃裕峰，2014，〈梧州中山紀念堂簡介〉《歷史館刊》，18 期，國立國父紀念館。https：//www.yatsen.gov.tw/information_150_93872.html（瀏覽日期：10.14.2023）

82　賴德霖（2011），《中國建築革命》，臺北：博雅出版社賴德霖，pp. 183。

83　出處同上注。

84　參考 1912 年在中國公論西報出現的 < 繪圖師 >（精於建設者）的圖、文。中文內容為：

「今年正月，議和集會之南北代表，與北京來往之電，均以建設一事為大問題，新中國即如戰灰告成，必要從堅建設，方能成一自由之國也」（原文無標點符號，此處為作者所加）。英文內容：The beginning of the year saw the Peace Conference sitting, and the leaders on both sides conferring personally and by telegraph on matters connected with the great reconstruction. They had for their ideal a New China, rising out of the ashes of revolutionary war, a new Celestial City, built on the permanent foundations of right and freedom.

85 夏鑄九曾將臺灣 1950 到 1970 年代臺灣的建築學院與建築師的現代建築論述，分成四類建築內容：一、外人移植、知識精英移植的現代建築。二、空間文化形式上折衷的現代空間措辭。三、一如巴黎美術學院的思維，宮殿式復古措辭。四、1970年代在臺灣特殊政治空間與時間中突圍的學院式現代建築。其中的二、三類則與中國建築現代化論爭有關。（引自：夏鑄九（2013），〈現代建築在臺灣的歷史移植：王大閎與他的建築設計〉，收錄於徐明松著，《王大閎：永恆的建築詩人》，臺北：木馬文化，pp. 7）。

86 出處同注 4，pp. 229-236。

87 林伯欽（2004），《近代臺灣的前衛美術與博物館形構：一個視覺文化史的探討》，輔仁大學比較文學研究所博士論文，pp. 64。

88 張譽騰（2015），〈2015 年期盼南海學園的文藝復興—寫於史博 60 週年館慶前夕〉取自：HTTP://WWW.NMH.GOV.TW/FILE/UPLOAD/DIRECTORS/FILE/31F5BA63-000D-4101-8A7D-E1513335E9CD.PDF。（瀏覽日期：9.16.2022）

89 羅時瑋（2021），〈臺灣建築：五十而行〉《臺灣建築 50 年 1971-2021》，廖慧燕主編，臺北：中華民國全國建築師公會雜誌社，pp. 6-30。

90 相關辯證可參考：林會承（1984），《先秦時期中國居住建築》，臺北：六合出版社，pp. 127-182；田中淡著，黃蘭翔譯（2011），《中國建築史之研究》，臺北：南天書局，pp. 3-62。

91 王貴祥（1998），《文化·空間圖式與東西方建築空間》，臺北：田園城市，pp.214。薛夢瀟（2015），〈「周人明堂」的本義、重建與經學想像〉《歷史研究》，No.6，pp. 22-42。

92 傅朝卿認為「此案成功地表達了一種現代主義者所詮釋之古典形式，它成為中國古典式樣之另一支流派，流傳於追求中國風格之現代主義建築師之中」。摘自：傅朝卿，1993：294（出處同注 4）。相似的立場亦可見於：王立甫、李乾朗、郭肇立撰稿，1985：144。漢寶德（1987.8），〈文化的象徵？－談國家戲劇院與音樂廳的建築〉《文星》，pp.54。

歷史的計畫

國立歷史博物館及南海學園建築群

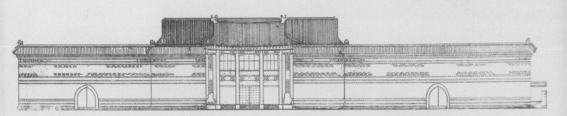

斷裂與疊加：國家歷史博物館的
誕生與建構

　　「南海學園」（圖 2-1）是國民政府遷臺後建造的第一組重要公共建築群，是呈現國形貌的重要櫥窗。根據蔣中正認為需把文化設施置於公園的指示，教育部長張其昀便參照了西方博物館群，如美國史密森機構（Smithsonian Institution）的經驗，在 1953 年選定日治時代的臺北苗圃一側，塑造以「文藝復興」為目標的教育園區。國立中央圖書館舊址（1955）、國立歷史文物美術館（後更名為國立歷史博物館）（1955，圖 2-2、2-3）、國立臺灣科學館（1959）、國立臺灣藝術教育館（1957）、獻堂館（孔孟學會設立處）（1960）等拔地而起，是戰後中國古典式樣新建築大規模展開的參照基礎。

圖 2-1　戰後初期的「南海學園」

圖 2-2　國立歷史博物館館景

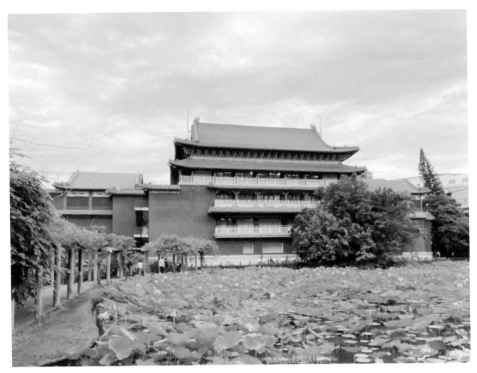

圖 2-3　國立歷史博物館館景

　　國立歷史博物館，在 1950 年代初期，因蔣中正指示而設立。
開館目標為「加強民族精神教育，促進國民心理建設」，職責是「掌
理關於本國歷史、文物、美術品之蒐集、展覽及有關業務之研究考
訂等事宜」。[1]創辦初期強調「戰鬥文藝」與「推動民族精神」，
[2]1960 年代因為館藏跟空間雙雙擴充，加上政府推動中華文化復興
運動，建築象徵與文化內容的改造旅程逐步開啟。

（一）日本帝國風貌

　　開館時因為財政拮据，決定繼續使用日治時期建造的迎賓館（圖 2-4），該館完工於 1916 年（大正 5），主要的興建目的是為了提供「始政二十年臺灣勸業共進會」之大型展覽與休憩使用，由總督府技師中榮徹郎、森山松之助設計，近藤十郎、井手薫、芳賀等人協助完成，[3] 總體建築是「木造二階方形洋式スレート葺」，使用阿里山檜木、石板瓦葺為建築材料，可謂是中央長型主樓結合不對稱的東、西兩翼，西翼為兩層樓建築，東翼為一層。在主樓前方設有「車寄（門廊）」，鄰近荷花池的部分有緣側。初時一樓的大部分空間會用來供給來賓休憩和招待茶食，二樓設有貴賓室、宴會場和食堂，曾接待過載仁親王殿下同妃殿下、臺灣總督樺山資紀、民政長官後藤新平等人。[4]

　　1917 年由原本的館舍功能轉成總督府商品陳列館，[5] 主要陳列臺灣、華南、南洋等地的商品，作為臺灣島內工商業發展的參考。在 1936（昭和 11）年臺北公會堂（今中山堂）興建以前，此處是大型展覽會與產業展的重要展示場域。[6] 1938（昭和 13）年臺灣總督府殖產局把商品陳列館遷到臺北電話交換局，使用單位改成總督府分廳舍官房營繕課。[7] 這個區域在建功神社（1928）及參道、武德殿、總督府舊廳舍移築等陸續設置後，殖民母國的帝國風情漸濃（圖 2-5）。

圖 2-4　臺灣勸業共進會第二會場迎賓館

圖 2-5　建功神社

經比對 1917（大正 6）年、1921-1930（大正 10 至昭和 5）年間的〈建物臺帳〉（圖 2-6、2-7），和 1941 年總督府分廳舍（營繕課）的防空暗幕設備工事平面圖（圖 2-8、2-9），[8] 發現這棟建築的功能雖然經過幾次變動，但基本空間架構未變，增築區位盡在東翼，如：1922 年增加倉庫、1933 年設立風呂，1939 年將倉庫建築增改成藍圖室和值夜室、車庫等。[9] 1944 年「總督府官房營繕課原圖倉庫新築其他工事」圖則呈現出主體建築和右側增建部分已經連接。[10]

圖 2-6 自昭和六年度至昭和十一年度官有財產臺帳（左）｜圖 2-7　自大正十年度至昭和五年度官有財產臺帳（右）

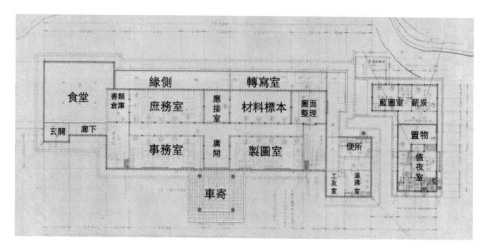

圖 2-8　1941 年總督府分廳舍（營繕課）的防空暗幕設備工事一樓平面圖

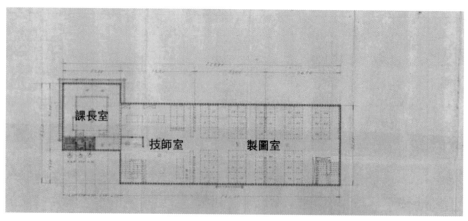

圖 2-9　1941 年總督府分廳舍（營繕課）的防空暗幕設備工事二樓平面圖

（二）中華帝國國族歷史圖象的建構與呈現

國立歷史文物美術館的國史敘事

戰後初期，館舍是由臺灣省林業試驗所管轄的臺北貯金管理所使用，之後又借給臺灣郵電總局作為員工宿舍。[11]1955 年 12 月 4 日教育部長張其昀指示改由國立歷史文物美術館進駐（圖 2-10、2-11），包遵彭館長與王宇清、姚夢谷、何浩天共同策劃，因經費拮据僅有新臺幣五萬元開辦費。[12]1956 年 3 月 12 日開館時建築並未更動，僅清掃就開展。因為無館藏也沒有購買文物的經費，為了能夠透過展覽表達「以全民族歷史演進為中心，透過藝術功能，予文字的國史以證實」，[13]館方邀請建築、藝術、考古學的專業者投入展品製作與規劃：敦煌壁畫陳列室由羅寄梅設計，胡克敏複繪（圖 2-12），「名勝建築」室則由盧毓駿設計，其中八個建築與雕塑模型是由楊英風、楊景天仿製。[14]

一樓館舍的展出順序是禮器、樂器、兵器、歌劇、交通、用具、文房（六藝）、書畫、敦煌石室、人像（聖哲畫像，巨型彩畫）。之所以從禮樂開始，主要強調孔子推崇周公制禮作樂以收文治之功，和中國古代以「禮」治國，為政以德的王道思想，具有結合藝術與政治的想法。[15]二樓展示國史上之首都〔如西京（今西安）、北平〕、工具、家具、名勝建築（如雁塔、盧溝橋、天壇、泰山、廬山、雲岡石窟模型）、服裝織物（如漢藏日韓越、刺繡織錦等）、印刷術、遊藝（如娛樂競技），[16]這些展示表達國家地理區位的參

照座標，已從日出東方轉換成中華帝國。「展示的中國」讓歷史地景與政權合法性得以結合。

圖 2-10　國立歷史文物美術館（左）|圖 2-11　第三次玉器展（1957.2.5），可見當時仍使用日治時期木樓開展（右）

圖 2-12　國立歷史博物館開館初期之敦煌畫室展出全景

1956 年 5 月教育部撥交日本歸還在中日戰爭時所掠奪的古物，還有一批曾由河南博物館收藏的文物，並在當年 7 月開放「日本歸還古物特展」與「中原文物特展」。前者從七七抗戰 19 週年的國族災難和臺灣光復的角度出發說明古物歸還的意義；[17] 後者則展出安陽殷墟、新鄭鄭塚、輝縣、仰韶、廣武等地出土的商周禮器、樂器、兵器和漢唐陶器，[18] 強調中原文明的遺存，並指出早年遷徙到臺的閩、客族群，具有深厚的中原文化淵源。[19]

1957 年蔣中正蒞館巡視，指示更名為國立歷史博物館，但仍因預算有限，所以軟硬體的改善採取逐年變換的方式。[20] 隔年因為古物安全的考慮，館方拆除緣側改為「書畫畫廊」，並新建「古物陳列室」（圖 2-13），[21] 這只是小規模的改動，基本上仍保持和式建築的外觀和格局。

圖 2-13　古物陳列室

兩個象徵主體的混雜並存

1961 年以降，博物館建築外觀有較大的改動，一月動工增建的部分是在原建築物的兩側加建長餘 90 公尺的長廊，以展出山水、花鳥與書法作品為主的「國家畫廊」。[22] 除了有綠瓦丹赤牆的中國宮牆象徵外，牆上還有門洞，門板上裝飾著巨型門釘，屋簷下鑲嵌武梁祠石刻浮雕，寓意孔子周遊列國（圖 2-14）。原建物的入口「唐破風」屋頂車寄（門廊）、主體建築中大型的「入母屋造式」（歇山頂）及「千鳥破風」仍然存在，是一種日式與中國宮殿式混雜並置的現象。考慮結構安全性，館方逐年抽換原有木構，直到 1962 年才全部更換完畢。該年 9 月正式創建「歷史教學研究室」，將許多展品供各級學校講授考古、歷史美術各類課程使用。[23]

1962 年至 1964 年間啟動大規模的改造工程，請永立建築師事務所的沈學優、任偉恩、張亦煌（1920-2002）負責設計，[24] 最顯著的變化便是拆除車寄、設立博物館的門樓和大廳。五開間的門樓、歇山屋頂及綠瓦丹赤牆塑造了館舍的主調性，門外一對大石獅雄踞兩側，[25] 總體意象頗有借鑒紫禁城內廷的重要門廳建築「乾清門」，並拉高到兩層樓的樣貌，增加垂直向上感，使建築立面更添氣勢，這時既有的日式主樓已被遮擋在後（圖 2-15、2-16）。門廳大門兩側各有一對由淡水匠師莊武男彩繪之門神「神荼、鬱壘」，[26] 亦在端景處懸掛「蔣中正戎裝像」；室內天花則參考「乾清門」天花彩繪的十一方藻井蟠龍，樑間角花仿自紫禁城「保和殿」，左右牆壁仍是日本木樓。

從象徵的角度來看，「乾清門」是清代順治、康、雍、乾數朝廣泛使用的御門聽政和接納寶物之地，此門樓的意象頗有把博物館入口門廊看成是納寶處的意涵；而端景上的蔣中正戎裝像則遙指戰鬥文藝時期的政權領導人，是中華帝國皇朝的合法主政者，反攻大陸重回北平是重要的歷史任務（圖 2-17）。

1963 年館舍持續增建，二樓增加「美術教學研究室」、「中國文字陳列室」、「中國古代工藝陳列室」，[27] 三樓則改建為行政中心，又把當年的「國家畫廊」拓寬約一倍。[28] 這時候的博物館正門已遷移到臨南海路，使中軸線更為明確。

圖 2-14　1961 年的國立歷史博物館

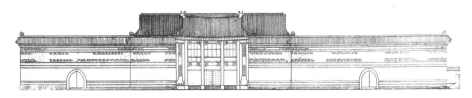

圖 2-15　1964 年正館及國家畫廊外觀立面圖

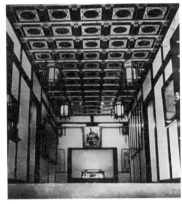

圖 2-16　五開間門樓與國家畫廊外牆，可見後方的木樓屋脊（左）│圖 2-17　1960年大門入口通道，天花為彩繪蟠龍藻井，走道端景為蔣中正戎裝像（右）

　　1965 年為紀念國父百年誕辰，特在古物陳列室上方闢建「國民革命史蹟陳列室」，[29] 由利眾建築師事務所的林柏年建築師負責設計，根據該單位在同年 6 月 1 日提出的「國立歷史博物館增建工程」竣工圖說，圖號 K1 的「配置圖及其他詳圖」（圖 2-18、2-19、2-20），[30] 顯示 1958 年到 1965 年間一到三樓歷次增建的狀況。特別是該份圖說裡由「力霸鋼架構股份有限公司」繪製的「國立歷史博物館二樓加建（圖號 1827）」（圖 2-21）的「鋼架立面圖」（圖 2-22），標示日治時期的舊樓建築被包圍在裡頭並繼續使用。在 1970 年 11 月改建以前，五開間的正門門樓已拓寬成為七開間，[31]整個館舍在兩邊側翼被拉長的狀態下，「廊道型」的觀展邏輯和紀念性越發強烈，參觀者經由不斷洄游的動線安排後，最終仍回到紀念性的中軸裡。

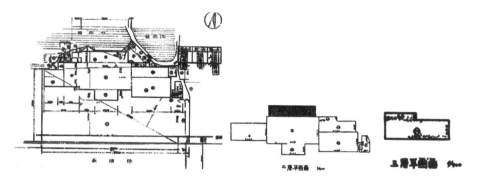

圖 2-18　1965年「國立歷史博物館增建工程」一樓平面（左）｜圖 2-19　1965年「國立歷史博物館增建工程」二樓平面（中）（灰色圖塊為 1965 年增建處）｜圖 2-20 1965 年增建之三層平面（右）

圖 2-21　1965 年加建二樓平面圖（左）｜圖 2-22　國立歷史博物館增建工程剖視圖（圖號 A2），一樓左側為 1958 年增設的「古物陳列室」，右側為 1958 年拆除日治時期木樓而緣側增築的「書畫畫廊」（1958），二樓為 1965 年增建的「國民革命史蹟陳列室」（右）。

　　在建築象徵大幅度被改變時，1965 年 9 月 2 日舉辦「北京人」特展，訴說著國族起源的故事。這個展覽的起因是美國紐約自然歷史博物館（The American Museum of Natural History）為了促進

中美學術文化交流，將收藏的「北京人」頭骨模型和復原像贈送給館方，連同河南侯家莊出土的殷人頭骨、四川出土之宋明人頭骨，及臺灣山區與海南島、琉球出土的人頭骨一同展出，並由專家繪製「北京人」故居和「北京人獵罷歸來圖」，共兩百餘件。考古學家李濟在展覽期間以「想像的歷史與真實歷史之比較」為題，進行演講，談到「周口店發掘的輝煌成就，以及北京人的出現，對於為進化論做證據的價值與力量……因為這證明了遠在三千三百年以前殷商的中國人，是已經混合了蒙古種各類型的一種民族。尤其值得特別提出的，為他與新石器時代存在的五個類型頭骨，可能代表五個不同地方的成分；但是在殷商王國的大一統之下，他們的生活方式以及文化水準，很顯然已大半同化了。照我過去的研究，中國民族的形成，在歷史間經常地變動……進一步地說，在秦以後所見的歷史現象，似乎早已開始於三千三百年前的殷商時代，也許在更遠的時候，在一萬年前的周口店上洞時代就開始了」，[32] 此展將中國民族的形成、臺灣與中國大陸的密切關係及中國史觀具體結合在一起。[33]

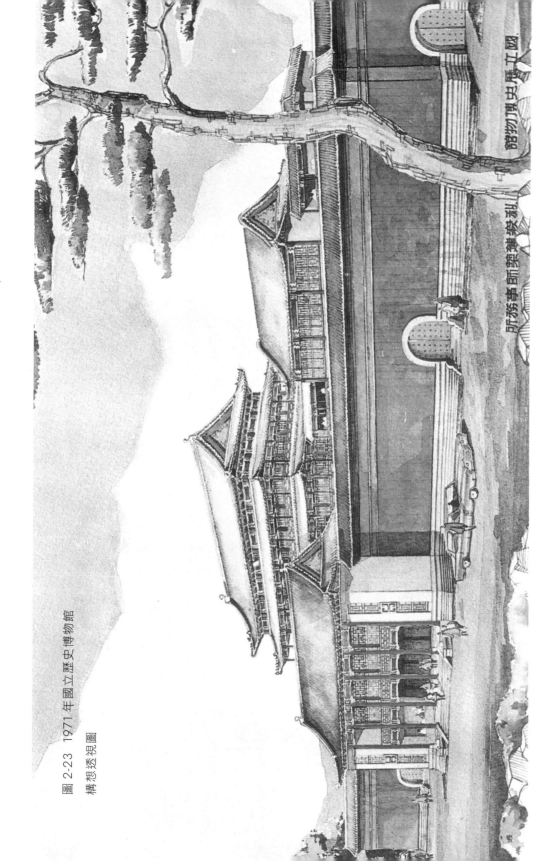

圖 2-23 1971 年國立歷史博物館
構想透視圖

國族正統建築形象的完成

　　1970 年因為原有建物無法負荷使用需求而決議改建，此案仍由林柏年建築師設計（圖 2-23、2-24）；1972、1974、1975 年的使用執照顯示此案工程分三期進行，到了 1975 年才全部完成。根據 1970 年 10 月 24 日的「國立歷史博物館改建工程圖」圖號 K 的配置圖顯示，改建並非把舊館建築完全拆除，而是將中間主體建築拆除重建，其餘的部分則盡可能地保留，在工程中仍局部開放參觀（圖 2-25、2-26）。這次的館舍擴建計畫，將原本和式建築象徵完全拔除，但因分階段施工，且未全部重新規劃動線，導致館內動線混亂（圖 2-27-1、2-27-2、2-27-3、2-27-4、2-27-5、2-27-6）。

　　此案的整體規劃可分成：（1）仿中國古老的地上建築漢闕（圖 2-28）、（2）博物館前的空地與園林、（3）博物館正館建築三個部分。因基地前方面臨主要交通幹道南海路，後端緊鄰植物園荷花池，腹地窄長且面積短小，故較難呈現禮制建築的神聖性與儀典性。中央展覽大樓呈現樓閣式的建築外觀，外繞一圈廊柱和迴廊，採北方宮殿式建築重檐歇山式屋頂，屋檐基本保持水平，只在四個屋角微微向上起翹，連同正吻、垂脊獸與仙人走獸，頗似借鑒紫禁城保和殿。博物館建築前方的龍溪亭、水池、假山泉瀑及楊柳若干株等景觀則是由楊英風設計。[34]

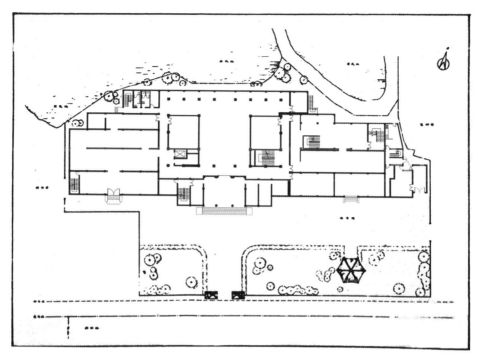

圖 2-24　國立歷史博物館一樓平面及配置圖

圖 2-25　一樓平面圖（灰色圖塊為新建部分，白色圖塊為既有建築）（左）｜圖 2-26
二樓平面圖（灰色圖塊為新建部分，白色圖塊為既有建築）（右）

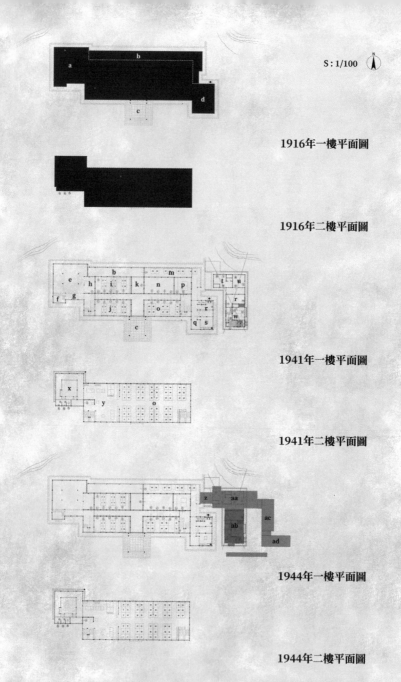

S : 1/100

1916年一樓平面圖

1916年二樓平面圖

1941年一樓平面圖

1941年二樓平面圖

1944年一樓平面圖

1944年二樓平面圖

圖 2-27-1 國立歷史博物館拆改建分期復原推測圖：日治時期。

a.西翼 b.緣側 c.車寄 d.東翼 e.食堂 f.玄關 g.廊下 h.書類倉庫 i.庶務室 j.事務室 k.應接室 l.廣間 m.轉寫室 n.材料標本 o.製圖室 p.圖面整理 q.工友室 r.便所 s.湯沸室 t.藍圖室 u.薪炭 v.置物 w.值夜室 x.課長室 y.技師室 z.倉庫　aa.在冬青寫真室 ab.倉庫及宿值室 ac.青寫真室 ad.原圖倉庫。

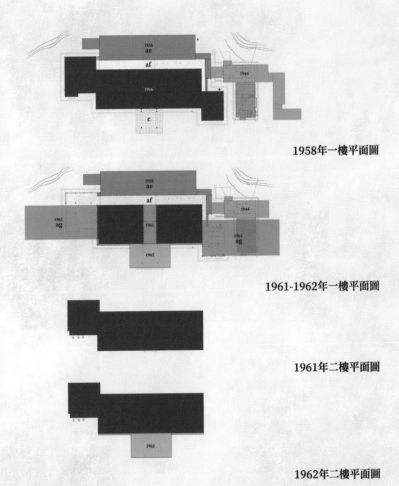

1958年一樓平面圖

1961-1962年一樓平面圖

1961年二樓平面圖

1962年二樓平面圖

圖 2-27-2　國立歷史博物館拆改建分期復原推測圖：戰後第一階段改造，呈現兩個象徵主體混雜並存。

ae. 古物陳列室 af. 書畫畫廊 ag. 國家畫廊

S : 1/100

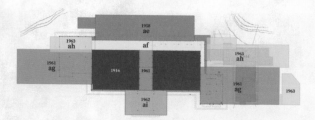

1961-1965年一樓平面圖

1961-1965年二樓平面圖

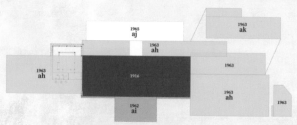

1970年一樓平面圖

1970年二樓平面圖

圖 2-27-3　國立歷史博物館拆改建分期復原推測圖：戰後第二階段改造，呈現兩個象徵主體混雜並存。

ae. 古物陳列室　af. 書畫畫廊　ag. 國家畫廊　ah. 國家畫廊擴建　ai. 三開間門廊
aj. 國民革命陳列室　ak. 三樓增建　al. 五開間門廳

112

1972-1975年以後四樓平面圖

1972年五樓平面圖

1972年六樓平面圖

1972-1975年地下一樓平面圖

圖 2-27-4　國立歷史博物館拆改建分期復原推測圖：1970 年代館舍改建，日治時期木樓全數拆除，國族正統歷史形象完成。

1961-1965年一樓平面圖

1961-1965年二樓平面圖

1970年一樓平面圖

1970年二樓平面圖

圖 2-27-5　國立歷史博物館拆、增、改、建分期復原推測圖：1970 年代館舍改建，日治時期木樓全數拆除，國族正統歷史形象完成。

空間名稱編碼

a 西翼	k 廳接室	u 薪炭	ae 古物陳列室
b 緣側	l 廣間	v 置物	af 書畫畫廊
c 車寄	m 轉寫室	w 值夜室	ag 國家畫廊
d 東翼	n 材料標本	x 課長室	ah 國家畫廊擴建
e 食堂	o 製圖室	y 技師室	ai 三開間門廊
f 玄關	p 圖面整理	z 倉庫	aj 國民革命陳列室
g 廊下	q 工友室	aa 在東青寫真室	ak 三樓增建
h 書類倉庫	r 便所	ab 倉庫及宿直室	al 五開間門廊
i 庶務室	s 湯沸室	ac 青寫真室	
j 事務室	t 藍圖室	ad 原圖倉庫	

（國立歷史博物館增改建說明圖說，由蔣雅君推測、丁銨亭繪製。）

底圖來源

- 總督官府分廳舍(營繕課)防空暗幕設備工事平面圖(一、二樓)(引用自：國史館臺灣文獻館)。

- 總督府官房營繕課原圖倉庫新築其他工事(引用自：國史館臺灣文獻館)。

- 一、二樓平面及1963年增建之三層平面。(引用自：利眾建築師事務所(1965.6.11)，〈配置圖及其他詳圖/圖號K-1〉《國立歷史博物館增建工程》)。(感謝國立歷史博物館提供)。

- 國立歷史博物館增建工程剖視圖。(引用自：利眾建築師事務所(1965.6.11)，〈國立歷史博物館增建工程剖視圖/圖號A2〉《國立歷史博物館增建工程》)。(感謝國立歷史博物館提供)。

- 加建二樓平面圖。(引用自：中國力霸剛架構股份有限公司(1965.7.21審查迄)，〈加建二樓平面圖〉《國立歷史博物館增建工程》)。(感謝國立歷史博物館提供)。

- 一、二樓平面圖。(引用自：利眾建築師事務所(1970.10.24)，〈配置圖(圖號K)〉《國立歷史博物館改建工程》)。(感謝國立歷史博物館提供)。

- 一至六樓及地下室現況測繪平面圖。(引用自：奧宇國際聯合建築師事務所設計顧問有限公司.科技有限公司測量繪製，國立歷史博物館委託並提供)。

圖 2-27-6 國立歷史博物館拆、改、建分期復原推測圖底圖來源說明。（蔣雅君負責推測圖之研究，丁銨亭負責完稿繪製）

圖 2-25　仿漢闕

模仿論的移植與落實

　　南海學園的宮殿式建築近乎是由陸到臺的建築師設計，形式受到南京政府時期的實踐影響頗多，此區是這類建築分布密集且成型較早的區域，對於後續全臺的中國古典式樣新建築發展具有重要的影響。因此，剝解這些建築形式的再現邏輯，並發掘南京時期與臺北時期的異同，能幫助我們理解這類建築在跨海過後的變化。本節將探討南京政府時期的民族建築論述「建築起源於模仿」，是如何在南海學園和繼後的宮殿式建築群中發酵與轉化。

（一）南京政府時期的國族形式創造與再現：
　　　尋找壯麗真實的投影

　　南京政府時期的國族形式落實是由產、官、學共同推動的，《首都計畫》明文強調中央政治區和市政行政區的公署建築要盡量採用「中國之固有形式」。這樣的思考其實源自歐美，當時認為過往的建築「已擁有適合的典型」，[35]專業者根據「建築起源於模仿」的想法，試著透過理性來掌握古典原則，[36]並以考古學和調查研究所提供的考據知識為證。特別是到了十八世紀，因應工業革命的衝擊，讓-尼古拉斯·路易斯·杜蘭德（Jean-Nicolas Louis Durand, 1760-1834）基於機械時代的生產方式和需求，將建築模仿活動的

關注重點導向「構成」（composition），也就是專業者可以根據當前的需求去「組構」（compose）古典建築的空間形式，建築柱式和文樣就成為分類譜系中的必要元素，可同時重組。為了保持「古典性」，杜蘭德還建議把格子與軸線當作形式結構的根基，在他1801年出版的《由古至今：所有房屋種類的關係與比較》（*Recueil et Paralléle des Édifices de Tout Genre, Anciens et Modernes*）分析平面與立面，且歸納建築前例，並將可以使用的樣式，如門廊、中庭等編輯在一本指南裡。[37]

這種系統性的方法在十九世紀晚期以降的布雜建築教育體系蔚為主流，不論赴西方就讀建築或者是當時在中國發展的外籍建築師，都受這系統的影響，將模仿論作為國族建築設計的方法論基礎，學院派建築教育體系的圖案學與形態學即是這條思考路徑的具體實踐渠道，而調查研究也是在這樣的思路中艱困前行。例如，「中國營造學社」融合了生物學類比的歷史哲學、民族主義和士大夫改良主義思想，[38] 透過整理國故、中國建築特徵與調查研究，尋找「已擁有了適合的典型」，華北乾燥地區的古建築是他們優先記錄的對象，是「某個壯麗真實的投影」。

而建築實務創作者，如呂彥直以「夫建築者，美術表現於宮室者也，在歐西以建築為諸藝術之母，以其為人類宣達審美意趣之最大作品，而包含其他一切藝術於其中。一代有一代之形式，一國有一國之體制；中國之建築式，亦世界中建築式之一也。凡建築式之形成，必根據其構造之原則」。[39] 這段話表達了宮室建築不僅僅是民族建築的代表，也是「建築」的定義。這樣的想法正與《首都計

畫》中「建築形式之選擇」強調「古代宮殿之優點」、「中國固有之形式」不謀而合,北方宮殿式建築成為產、官、學共同支持的國族認同形式,也因為扎實地整理國故調研基礎,南京政府時期一系列的民族建築樣式,它們「模仿」的對象參照了遼、唐、宋、明、清等不同朝代的建築形式,呈現出豐富的民族建築樣貌。

(二)南海學園中的移花接木:一再轉手的摹本

南海學園中的舊建築改造,除了國立歷史博物館以外,國立中央圖書館(圖2-29、2-30)(陳濯、李寶鐸,1955)則是由日治時期建功神社(圖2-31、2-32)改動而成。[40]當時的神社由井手薫設計,採用和、漢、洋的折衷主義表現。[41]根據設計說明,鳥居轉化自中國牌坊建築,社殿混合西洋、臺灣本島樣式,本殿內部採用日本固有的木造樣式,拜殿則借鑑布魯涅斯基(Filippo Brunelleschi, 1377-1446)的聖羅佐教堂(Basilica of San Lorenzo)之聖器室。戰後則拆除鳥居、參道與大門、兩側邊廊道和石燈籠,總體配置採合院格局,入口前的水池、欄杆被保留下來。神社的穹隆頂外部改成覆蓋黃色琉璃瓦的攢尖頂,內部則保留並在羅馬拱上的圓圈中增加梅花圖案。整個建築外觀隨著拉高中央量體的兩側牆面,加上在牆壁刻畫溝縫線條,強化石材疊砌的隱喻,呈現出城牆的意象。該建物前的照壁撰有「禮運大同篇」,且豎立巨型孔子塑像,早期的殖民宗主國認同符號消逝,移花接木轉換成為新的國族象徵符號。

圖 2-29　國立中央圖書館（今國立臺灣藝術教育館）

圖 2-30　國立中央圖書館（今國立臺灣藝術教育館）

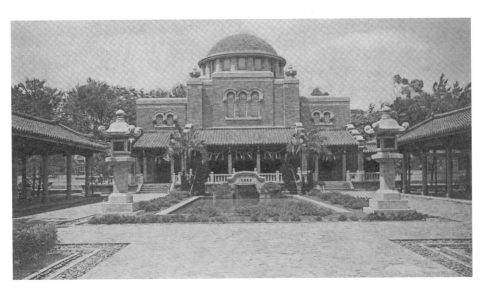

圖 2-31　建功神社正殿

圖 2-32　建功神社拜殿立剖面圖

從外觀造型來看，國立歷史博物館和國立中央圖書館都具有把紫禁城的古建築當成摹本的傾向，這或許跟設計者的學源、建築實務經驗、兩棟建築物的象徵意義息息相關。林柏年與陳濯兩位建築師均在 1942 年的前後畢業於天津工商學院建築工程系，後者更曾任職於基泰工程司且擔任北平古建築研究所的測繪研究員，[42] 專業訓練時接受了「建築是藝術」的觀點，掌握古典美學原則。

值得關注的是，在 1934 到 1944 年底前，基泰工程司和天津工商學院的師生共同參與了古建築測繪和修復工程，1940 年承攬北京故宮中軸線古建築測繪（天安門、端門、午門、東西華門、角樓、太和殿、中和殿、保和殿、武英、文華等），[43] 還將測繪結合事務所、設計課的模式，讓調查研究與建築實務創作之間保持相互支持的關係。陳濯與林柏年的設計主題除了因應國族象徵需求，也可能跟其建築學習經歷有關，可分成三期的北京古建築測繪圖紙，分別藏於中國國家文物局、北京與臺灣，是否供設計者調閱參照，值得後續關注。[44]

另外，這兩案的樣式也呈現出模仿 1930 年代建造的宮殿式建築的狀況，比方說入口門廳意象就很大程度的參考了廣州市政府（林克明，1932）或上海市政府（董大酉，1933）的正立面（圖 2-33）；這種造型在古代仍無先例，可說是一種現代時期的創造與轉化，之後的臺北第一殯儀館（趙楓，1964）也採取此種式樣。而國立歷史博物館的展覽大廳屋頂形似轉化保和殿的重檐歇山頂，同時具有南京中國國民黨黨史陳列館（楊廷寶，1935-1936）的趣味。臺北圓山大飯店（楊卓成，1973）（圖 2-34）則考量高度，屋頂的垂脊與戧脊採用收分作法，爾後由楊卓成設計之臺北國家戲劇院（1975）（圖

2-35）、臺北忠烈祠（1969），以及高雄孔子廟（1976）都以紫禁城中軸線的重要宮殿建築為藍本。

圖 2-33　上海市政府

圖 2-34　臺北圓山大飯店

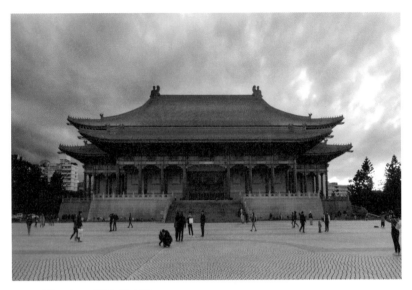

圖 2-35　國家戲劇院

　　從象徵模仿對象來講，這種現象跟南京政府時期參考諸多朝代的建築藍本並不相同，臺灣的重要指標性宮殿式建築大多數是以紫禁城中軸線或南京政府時期的特定宮殿式建築為參考對象，這突顯了戰後宮殿式建築的參照摹本極為有限的現實。因渡海攜帶不便，在臺灣，中國營造學社「整理國故」的研究成果，僅有《清式營造及則例》與《建築設計參與圖集》，[45] 專業者因為失去可具體調查的中國北方傳統建築前例，加上臺灣本地缺乏此種建築類型，只能憑著有限的資料和經驗來處理。這樣的狀態誠為一種一再轉手的文化轉譯經驗，結果就產生「南海學園」部分建築模仿紫禁城和南京的案例，之後的宮殿式建築又以它們為藍本進行轉化，最終造成建築符號在能指（signifier）與所指（signified）間極度混淆的狀態。

（三）現代石料與構造進化論

「模仿論」創作下的建築物，其實跟技術現代化和構造體系息息相關。當傳統的木構造建築轉換成鋼筋混凝土時，建築的整體感覺結構出現很大的變化，甚至超出原本傳統建築的極限性。例如，中山陵的〈陵墓懸賞徵求圖案〉針對使用材料提出：「……惟為永久計，一切構造均用堅固石料與鋼筋三合土，不可用磚木之類。……」，[46] 獲獎者呂彥直的答題卷說到：「祭壇的設計試圖轉譯或頗有將中國建築從大木進展到石造與鋼筋混凝土，同時實現陵墓的特殊性格。這種轉譯同時適用於裝飾與構造的原則」。[47] 這兩段話清楚表達了官方和建築師都把鋼筋混凝土當成能夠充分發揮「空間適應性」的「現代石料」，這種「現代的石造建築」被賦予了進化論和物之常存的內涵。

此時，民族建築對傳統建築的「模仿」活動，也開啟了不同的現代路徑，引發的思索包括：建築師與技師應該如何適切的拿捏傳統形式的再現重點、規模限度，及混凝土超越木頭與磚石結構的可能性和限制。例如，中山陵的屋頂剖面圖標示出屋頂內部為鋼筋混凝土桁架結構，外部則使用水泥與琉璃瓦，斗拱和椽子只是黏在壁板上的裝飾，不具結構作用（圖 2-36）。而南京中央博物院仿遼代宮室建築屋面坡度，柱列與斗拱傳達了以木構為構造原型的思維（圖 2-37），此案雖然試圖跟參考案例保持清楚的脈絡關係，即在模仿與轉化間保持理性的向度，卻仍中介了構造進化論。

圖 2-36　中山陵祭堂外部斗拱與裝飾紋樣

圖 2-37　中央博物院（今南京博物院）

這種狀況也發生在戰後的「南海學園」宮殿式建築群。國立歷史博物館的歷次增改建，解剖般地呈現了構造進化論的實踐已經隨著建造過程同步地轉換。不管是 1965 年的 1B 紅磚砌牆和力霸鋼架構增建（圖 2-38），或是抽換原有木柱改成鋼筋混凝土柱；還是 1970 年代的拆除舊樓，以鋼筋混凝土為主要構材擴大屋頂尺度。這些過程打開了往後巨型結構發展的路徑，例如中正紀念堂堂體重檐攢尖頂內部構造就極為複雜，且高度和跨度都很大。屋頂結構由外而內依序為：鋼筋混凝土、鋼構，力霸鋼架構支撐祭堂上方的吊頂天花，畫有黨徽的穹隆頂是以木作肋筋與木條固定，然後用 FRP 塑形上彩，背面貼附木板（圖 2-39、2-40、2-41），此複雜的結構體系堪稱臺灣特殊技術現代性的表現。

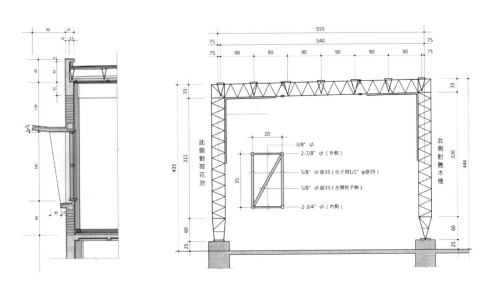

圖 2-38　1965 年國立歷史博物館增建工程剖視圖

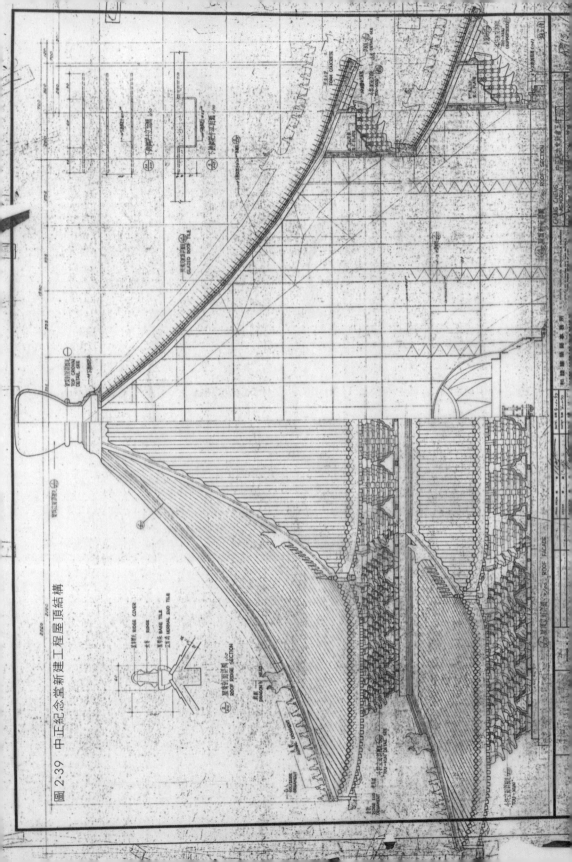

圖 2-39　中正紀念堂新建工程屋頂結構

談到構造進化論和冷戰時代的相遇，盧毓駿建築師設計的國立臺灣科學館（後簡稱科學館）（圖 2-42、2-43、2-44、2-45）可謂是重要案例。盧氏以「本建築設計表現之文事工程與軍事工程必須兼顧，尤其國家性建築為然」為原則，[48] 建築外觀造型以塔的意象回應「文事工程」概念下的國家意象需求。秉持「防空建築」防止原子核爆的想法，盧氏放棄傳統宮殿式建築物長方形的造型，建築上部仿錐型，下部原本打算採用 Y 字型設計來強化空襲時建築的耐折性。後因業主意見，以及基於最短動線和最大面積考量，把一到三樓的設計改成正九角形，四層以上採用圓形。此外，為了設置防空避難室，設計者把星象儀放在第一層，螺旋梯則代表結構力學之美，展示品順著坡道高低設立，達到「連續性空間與時間的使用」。建築外觀造型則以塔的意象回應「文事工程」概念下的國家意象需求。[49]

　　關於構造的模仿對象，盧氏有意識的繞開木結構作為建築外觀模仿對象的思維，談到「今日是鋼筋水泥時代、玻璃時代——一切用新材料的時代……『塔』我個人認為是我祖先由木的結構進步至石頭建築時代。故現今的建築，應以吾國石頭建築的風格為憑依，而更力求其進步，不應滯留於木造建築的仿效」。[50] 總體而言，科學館試圖把現代主義時空論、防空建築學、構造進化論，和中國傳統塔的意象進行轉化，建築的內部空間早已超越了傳統建築構造體系所塑造的形式覺知。就在同一時期，盧毓駿投入消逝且難以尋找「壯麗真實」的「明堂說」，並在文化大學諸館舍中實現，突顯了盧氏的宮殿式建築創造目的並非只是單純的想要模仿建築文法，而

是在創造新時代的「原型」（prototype）。當「壯麗的真實」被時代率直解構，加上現代石料與現代時態的共同作用，最終把「建築的符號」轉為「符號的建築」。

圖 2-40　中正紀念堂堂體穹頂結構（左）｜圖 2-41　中正紀念堂堂體攢尖屋宇內部（右）

圖 2-42　國立臺灣科學館（今國立臺灣工藝研究發展中心臺北當代工藝設計分館）

圖 2-43　國立臺灣科學館螺旋梯

（今國立臺灣工藝研究發展中心臺北當代工藝設計分館）

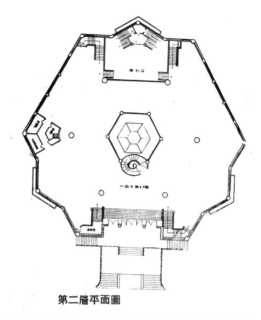

第二層平面圖

圖 2-44　國立臺灣科學館（今國立臺灣工藝研究發展中心臺北當代工藝設計分館）

二層平面

圖 2-45　國立臺灣科學館（今國立臺灣工藝研究發展中心臺北當代工藝設計分館）

原設計圖 - 總平面圖

小結

　　總體而言，不論是國立歷史博物館和國立中央圖書館透過斷裂再疊加的方式，或國立科學館在平地起高樓的基礎上，結合防空建築與國族意象的表現，都可說是移花接木，橫的移植的具體展現。很明顯地，可以看到新政權切開了建築在地域上縱向的繼承關係。這樣的狀態與南京首都計畫時期的建築模仿活動不同，南京時期的宮殿式建築盡可能地在類型操作時保留理性與空間形式間（古典原則）較為清楚的對應關係，並且形塑出一種縱的繼承。然而，臺灣戰後的宮殿式建築以及不同時代的殖民經驗，被迫面對不斷被擦去重寫的歷史現實；「南海學園」中的建築轉化了「建築起源於模仿」的認識論框架，理性與空間形式間的對應關係逐步鬆動。中國古典式樣新建築一路從中國輾轉到臺灣的歷史過程，或可說是國族意象與不同歷史進程的投射；而建築模仿活動也隨著時空變化，從一開始不斷擷取「某個壯麗真實的投影」，後逐漸面臨能指與所指的混淆，而走向異質化的道路。

　　國立歷史博物館開館時的大量複製品，以及壯麗且抗日的廬山、敦煌石窟、國史上的首都等意象，讓「傳統再造」披上了「異質化的模仿物」色彩。整個南海學園宛若「展示的中國」，飄蕩著國族歷史計畫與模仿活動在歷史情境中特殊的交織狀態。隨著戰鬥文藝步伐被中華文化復興運動沖刷，延續清末文化保守主義思潮的

道統論述逐步蔓延在國族歷史和文化場域，最重要的設計議題莫過於聖王道統空間的再現。盧毓駿建築師於 1957 年發表的《明堂新考》和中國文化學院大成館的論述實踐，開拓了臺灣戰後以儒家思想來解釋中國建築的進路，盧氏藉由考據推論上古「明堂」空間原型，說明自由中國在遠古時代即具有符合民主思想的建築，其復原之空間原型影響了中國文化學院的校舍建築、日月潭玄奘寺、國立故宮博物院的第一期建築等，為中華文化復興運動的國族道統建築原型奠定了重要的討論基石。而盧氏將「明堂」視為中國古代「天人合一」觀的顯影並對等於萊特的「有機建築」觀，創造出一種以現代性視野來詮釋傳統並與現代建築思想匯流的方法論，體現戰後建築專業者試圖周旋於民族主義情緒、認同論述與現代化道路之間，透過傳統與現代的思辨尋求足以表徵國族文化主體性的冒險歷程，這段複雜的進路與論述實踐研究將在下一個章節展開。

〔注 釋〕

1　包遵彭（1959），〈國立歷史博物館的創建與發展〉《教育與文化》，（223/224），pp.1。

2　林伯欽（2004），《近代臺灣的前衛美術與博物館形構：一個視覺文化史的探討》，輔仁大學比較文學研究所博士論文，pp.64。

3　彭慧緩（2006），《日治前期「殖民臺灣」的再現與擴張 - 以「臺灣勸業共進會」（1916）為中心之研究》，成功大學歷史學研究所碩士論文；魏可欣（2016），〈憶南海學園二棟消失的建築—商品陳列館及建功神社〉《歷史文物》，26（1），pp.55-59。

4　臺灣勸業共進會協贊會（1916），〈第七章接待〉《臺灣勸業共進會協贊會報告書》，臺灣勸業共進會協贊會，pp.191。

5　臺北商品陳列館最早於 1899 年，是日治時期臺灣最早設立的展覽館，座落在南門街，以推廣臺灣農產品特產展售，並和日本產品交流為主要目的。後因空間不敷使用，1917（大正 6）年 6 月 17 日始政紀念日時，總督府殖產局才開始將迎賓館供作新的商品陳列館使用。

6　此館舉行的大規模展覽有：家庭工業展覽會（1922）、生產品展覽會（1923）、副業獎勵展覽會（1924）、化學工業展覽會（1924）、始政三十年紀念展覽會四大會場之一（1925）、特產品介紹陳列會（1925）、臺灣林產物展覽會（1929）、全國工藝品展（1933）、林產業展覽會（1933）等。參考：魏可欣（2016），〈憶南海學園二棟消失的建築—商品陳列館及建功神社〉《歷史文物》，26（1），pp.56-57。

7　「國有建物使用二關スル件（舊商品陳列館；官房營繕課）」（1938-01-01），〈昭和十三年度國有財產書類編〉，《臺灣總督府檔案 . 法務、會計參考書類》，國史館臺灣文獻館，典藏號：00011286011。

8　「總督官府分廳舍（營繕課）防空暗幕設備工事平面圖」（一、二樓）圖出自：「分廳舍暗幕」（1941-01-01），〈昭和十六年度國有財產異動書類編〉，《臺灣總督府檔案 . 法務、會計參考書類》，國史館臺灣文獻館，典藏號：00011344019。

9　相關空間變動文獻來源：1916（大正 5）年 12 月「商品陳列館改建工程」（國史館臺灣文獻館典藏號：00011222006）、1917（大正 6）年的「建物臺帳」（國史館臺灣文獻館典藏號：00011246004）、1921 大正十年度至 1930（昭和 5）年關有財產臺帳 - 商品陳列館（國史館臺灣文獻館典藏號：0001122006）、1930

（昭和 5）年「商品陳列館電燈移設及增設工事」（國史館臺灣文獻館典藏號：
00011277041）、1933（昭和 8）年 11 月「商品陳列館假設建物新設 - 宿直用風呂場」
（國史館臺灣文獻館典藏號：00011330027）、1939（昭和 14）年「總督府分廳舍
自轉車置場新設工事」（國史館臺灣文獻館典藏號：00011344016）。

10 「總督府分廳舍（營繕課）增築外一廉工事（營繕課ヨリ引繼）」（1944-01-01），
〈昭和十九年度國有財產書類綴〉《臺灣總督府檔案・法務、會計參考書類》，國
史館臺灣文獻館，典藏號：00011297016。

11 葉萍（1976.8），〈國立歷史博物館近年重要工作舉隅〉《國立歷史博物館館刊》，
臺北：國父紀念館，pp. 45。

12 何浩天（2005），〈史博五十年，讓中華文化繞著地球轉〉《國立歷史博物館建館
五十週年紀念文集》，臺北：國立歷史博物館，pp. 38。

13 本館（1965.4），〈國立歷史博物館十年〉《國立歷史博物館館刊》，pp.1。

14 出處同本章注 2。

15 柳肅（2003），《中國建築—禮制與建築》，臺北：錦繡，pp.6。

16 出處同本章注 2，pp. 66-67。

17 史博檔，1956：000049。

18 出處同本章注 13，pp. 5。

19 包遵彭，1957：19；林伯欽，2004：68。

20 國史館檔案出處：行政院議事錄第一二六冊。題名：行政院第五四七次會議秘密報
告事項（二）：教育部呈為國立歷史文物美術館奉准更名為國立歷史博物館擬具修
正該館組織規程草案請由部公布施行一案擬由院酌加修正令准照辦報請鑒詧案。時
間：19580117、產生者：行政院、原檔編號：014000013641A。

21 歷史博物館檔案（1966.10.14）。檔號：00586/4/209/1/1/007，文號：0550004669，
產生時間：民 1966.10.14。

22 出處同本章注 13，pp.7-9。

23 出處同本章注 13，pp.7-9。

24 永立建築師事務所（1966），〈國立歷史博物館整建工程〉《建築雙月刊》，No.
20，pp. 44。

25 王康（1962），〈源遠流長的歷史博物館〉《國立歷史博物館館刊》，NO. 2，pp. 30-
31。

26 國立歷史博物館編輯委員會（2002），《國立歷史博物館沿革與發展》，臺北：國立歷史博物館，pp.11。

27 出處同本章注 13，pp.18-20。

28 中國一週社記者（1967.10.10），〈國立歷史博物館在艱苦中成長〉《國立歷史博物館館刊》，（5），pp. 45-46。

29 出處同本章注 13，pp.1, 19-20。

30 利眾建築師事務所（1965.6.11），〈配置圖及其他詳圖／圖號 K-1〉《國立歷史博物館增建工程》。（感謝國立歷史博物館提供）

31 經 1972 年使用執照圖說及 1970 年 4 月 9 日舉辦的「月球岩石展」的檔案照片進行比對而得。

32 李濟（1965.4），〈想像的歷史與真實的歷史之比較〉《國立歷史博物館館刊》，pp. 28-29。

33 蕭阿勤（2012），《重構臺灣：當代民族主義的文化政治》，臺北：聯經，pp. 279。

34 林泊佑（2002），《國立歷史博物館沿革與發展》，臺北：國立歷史博物館，pp. 21。

35 蔣雅君（2006），《移植現代性，建築論述與設計實踐－王大閎與中國建築現代化論戰，1950-70s"》，臺灣大學建築與城鄉研究所博士論文，pp. 155。

36 Jose Ignacio, L.（1988），"The Theory and Practice of Imitation and the Crisis in Classicism", *Imitation & Innovation Architecture Design Profile*, Landon： Academy Group Ltd.（75），pp.11.

37 Moneo Rafael（1978），"On Typology", *Oppositions*,（13），MIT Press, pp. 22-45。

38 夏鑄九（1993），〈營造學社－梁思成建築史論述構造之理論分析〉《空間·歷史與社會》，臺北：臺灣社會研究，pp. 16-29。

39 呂彥直（2009），〈建設首都市區計畫大綱草案〉《中山紀念建築》，天津：天津大學出版社，pp. 346。此文原刊載於原首都建設委員會祕書處 1929 年編印之《首都建設》，標題為〈規劃首都都市區計畫大綱草案〉。

40 二戰後原在臺中縣霧峰鄉的國立中央博物圖書院館聯合管理處的「中圖組」遷至「建功神社」。

41 井手薰（1933），〈論說－建功神社の建築樣式に就いて〉《臺灣建築會誌》，第 1 號第 4 輯，pp. 2-5。

[42] 賴德霖（2014），〈1949 年以前在臺或來臺華籍建築師名錄〉《台灣建築史論壇「人才技術與資訊的國際交流」論壇論文集 I》，pp. 111-168。

[43] 溫玉清、孫煉（2003）。〈桃李不言　下自成蹊－天津工商學院建築系及其教學體系評述（1937-1952）〉《中國近代建築學術思想研究》。中國：中國建築工業出版社，pp. 77-86。

[44] 感謝天津大學丁垚教授的協助，傳遞資訊予本研究者。此份圖說之所以藏於臺灣，乃因 1948 年 11 月北平文整會主辦「北平文物建築展覽會」赴臺灣展覽，贊助者為臺北市政府、臺灣省政府教育廳等機構，展品有北平文物建築油畫、粉畫、古建築彩圖實樣、文物建築實測圖、文物建築實測照片和文物整理工程照片，因徐蚌會戰而留在臺灣。根據目錄所載，實測項目有：祈年殿、正陽門五牌樓、正陽門城樓、紫禁城、天安門、端門、午門、三大殿、太和殿、體仁閣、欽安殿、千秋亭、景山壽皇殿、太廟正殿、乾清宮、角樓、交泰殿、文華正殿、保和殿、養性殿、鼓樓、華表、社稷壇、皇穹宇。總計彩色圖 17 張，墨線圖 33 張。北京故宮博物院、中國文化遺產研究院編（2017），〈前言〉《北京城中軸線古建築測繪圖集》，北京：故宮出版社。

[45] 吳光庭（1990），〈傳統新變：探尋一九四九年以後中國建築語彙在臺灣的發展軌跡〉《雅砌》，（3），pp. 42-59；石健生（2000），《戰後臺灣建築模仿活動析論 - 以 1970 年代後建築發展和歷史建築物間之關係為例》，中原大學建築研究所碩士論文。

[46] 楊秉德（2003），《中國近代中西建築文化交融史》，中國：湖北教育出版社中國建築文化研究文庫，pp. 305。

[47] U Y. C.（1929），"Memorials to Dr. Sun Yat-sen in Nanking and Canton"，*The Far Eastern Review*, March, Vol. XXV, No.3, pp.98。

[48] 盧毓駿（1998a），〈建築〉《盧毓駿教授文集壹》，中國文化大學建築及都市設計學系系友會，pp. 133-134。

[49] 蔡一夆（1998），《盧毓駿建築作品之形式與意涵研究》，東海大學建築研究所碩士論文，pp. 3-27-28。

[50] 出處同本章注 48，pp. 137。

第參章

天人合一的建築

《明堂新考》與大成館

考據、想像與設計落實：
《明堂新考》與大成館

　　盧毓駿[1]先生為官方的建築代言人，他不是以道家說立論，而自儒家入手。他最重要的貢獻是提出「天人合一」的觀念來解釋建築。

漢寶德，1995：117

　　從臺北與新北市遠眺陽明山，可以看到密集的建築簇群，覆蓋著耀眼的琉璃瓦屋頂，在綠色山系中顯得格外鮮明，這就是中國文化大學。這些宮殿式建築是在創校時陸續興建，1962年由創辦人張其昀、盧毓駿、張宗良（1905-1986）、王志鵠（1905-？）等共同籌備，[2]校區道路以孔子大道、孟子大道命名，表達對儒家聖人之道的推崇。盧毓駿建築師負責早期的校園規劃和六棟校舍設計，大成館（圖3-1、3-2）最早完成，以消失的遠古中國「明堂」考據成果來進行設計，是後續興建校舍的原型（圖3-3）。盧毓駿從儒家入手，透過東、西思想對照，在哲學層次上談「中國建築」，在考據上求取設計腳本，可說是戰後中國古典式樣新建築很特別且具

有時代意義的創作方式。大成館是個把中國天人合一觀、有機建築、道統空間起源，與國族現代建築結合的重要案例。本章將陸續開箱盧毓駿以什麼觀點來寫《明堂新考》[3]這個設計腳本？又如何轉化於大成館？

圖 3-1　大成館

圖 3-2　大成館

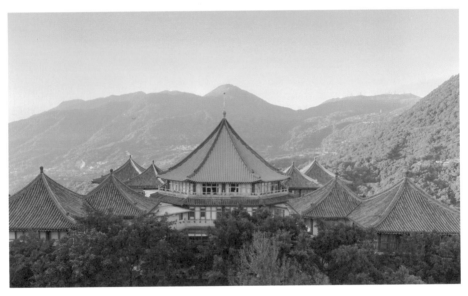

圖 3-3　大仁館

（一）「明堂」原型的追尋

> 　　中國為民主思潮最先發達之國家，堯、舜、禹禪讓之共和政體，歷史家固長道之。……吾更發現遠古明堂乃實行民主政治之特性建築，……明堂之與亞哥拉（Agora）及羅馬的福朗（Forum）均意為廣場，乃古希臘人、古羅馬人公眾臨時集會的場所，且亦其市民日常活動的中心；舉凡一切政治、祭儀、法庭和市場等活動均在這裡。
>
> 　　　　　　　　　　　　　　　　盧毓駿，？：13

　　《明堂新考》共六章，前四章主要討論明堂建築的布局、尺寸、比例與日照關係，第五章則把研究成果繪製成「夏代世室復原平面圖」（圖3-4）與「想像中之古代明堂設計」圖，作為發展設計的藍本。最終章則是把研究成果對應石璋如的殷墟考古研究，來證明可信度。該書一開篇就把「明堂」建築類比成西方開放的民主廣場，說明遠古中國的聖人之治已實施民主共和，「明堂」建築具有開敞性的特徵，而作者長期以來喜歡藉由東、西對應的方式來進行思考跟創作，也一併呈現。

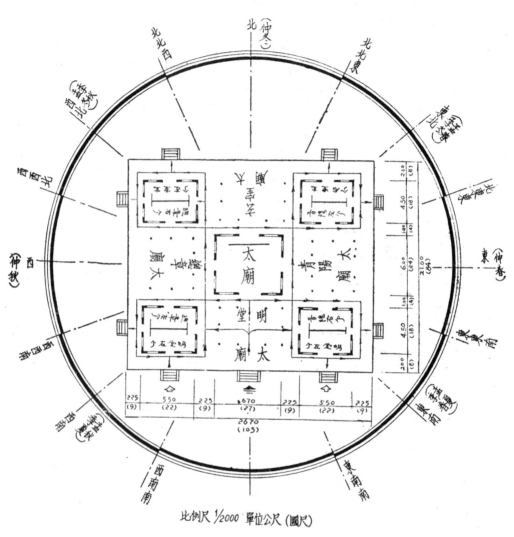

圖 3-4 夏代世室復原平面圖

布局與形態

「堯的衢室」及「舜的總章」都是原始的明堂建築，不管它怎樣的講法。在建築師方面感興趣的，除用途外還要研究它的形式和大小數目字。

盧毓駿，1971：16-17

談到初始「明堂」的形式，聖人堯的「衢室」（明堂的別稱）長什麼樣子？是首要課題。盧毓駿引用「黃帝明堂圖」的文字：「圖中有一殿，四面無壁，以茅蓋」，[4] 還有「炎帝廟陵圖」的「行禮亭」（圖 3-5），[5] 說明這棟建築「必為構造簡單」且「四面皆空，而只見到柱之『殿堂』而已」[6]，他畫出了「想像中堯的衢室」（圖 3-6、3-7）。這張圖描寫的是理想化的先秦時期農業社會，「衢室」是各個井田形狀社區（井田制）的聯繫核心，通透的建築位在高台上，採取台基、屋身、屋頂的建築形制僅由四根柱子支撐，覆蓋著作者認為當時代已經出現的最高級別屋頂廡殿式（圖 3-8），符合王者的社會地位。

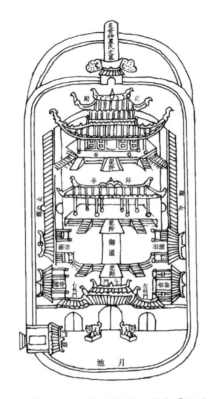

圖 3-5　清道光 18 年《炎陵志》中的炎帝廟陵圖。圖中「拜亭」即盧毓駿所提的「行
禮亭」，且建築形制相同

圖 3-6　想像中堯之衢室

圖 3-7 想像中堯之衢室（左）｜圖 3-8 重屋四阿（右）

在盧毓駿的復原考慮中，台基、屋身、屋宇的組成是不變的前提，而明堂建築是由五室組成，天子會在不同季節在不同房子內接受諸侯朝拜也是種定論。為了畫出明堂建築的基本樣貌，盧毓駿對五室布局、尺寸，還有上面可以放置五間房子的基壇（台基）大小進行推測。首先，盧毓駿是從之前多數學者提出的類型來討論五室的布局，即散開型、集中型、九室十二堂。[7] 因為覺得「就遠古之建築技術程度而論，此方式之配置為最易實現者；亦符合中國傳統建築哲學所講求之對稱美、整齊美與夫大眾化」[8]，且認為王國維（1877-1927）從象形文字✤推論明堂五室布局採集中型，是對城樓符號的誤讀，且集中型的布局屬於西方的慣性而非東方，所以認為五室是採散開型布局。

147

比例與模矩

　　五室布局一確定，盧毓駿根據夏、商、周三代「明堂」（雖名稱不同，但平面組成相同的前提），把戴震在「考工記圖」裡的「世室圖」（圖 3-9）和「明堂圖」（圖 3-10）當成基礎形象，開始進行基壇跟五室尺寸的推論。首先，他根據漢儒鄭玄注記的各代尺規來推算基壇的尺寸（表 3-2）。[9] 接著，比較徐昭慶、孫攀、鄭玄三人對〈考工記〉匠人營國條「夏后氏世室（a）……五室。三四步。四三尺（c）。」（表 3-1，B-B1（c））的分析，將他們三人的數據列在「夏、商、周三代五室綜合比較表」（表 3-3），並重疊畫出「綜合世室之圖」（圖 3-11）。

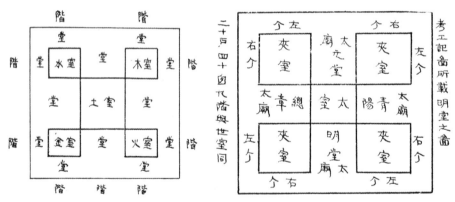

圖 3-9　考工記圖所載世室之圖（左）｜圖 3-10　考工記圖所載明堂之圖（右）

148

表 3-1　夏商周之明堂基壇比較表（盧毓駿製，丁銨亭重繪）

基壇 明堂 稱別	基壇平面		基壇 高度	階之 數目		階之 總數
	南北深	東西廣				
夏之 世室	八四夏尺 （二一、四四公尺）	一〇五夏尺 （二六、八〇公尺）	一夏尺（〇、 二六公尺）	南面 三階	其他三面 各二階	九階
殷之 重室	五六殷尺 （一七、八七公尺）	七〇殷尺 （二二、三三公尺）	三殷尺（〇、 九五公尺）	同前	同前	同前
夏之 世室	六三周尺 （一五、一二公尺）	八一周尺 （一九、四四公尺）	九周尺 （一九、四四 公尺）	同前	同前	同前

表 3-2　〈考工記〉匠人營國條的構成（引用自：田中淡，2011：8）

分類		經文
A		匠人營國。方九里。旁三門。國中九經九緯。經途九軌。左祖右社。面朝後市。市朝一夫。
B	B1	夏后氏世室（a）。堂脩二七。廣四脩一（b）。五室。三四步。四三尺（c）。九階（d）。四旁兩夾窗。白盛（f）。
	B1	門堂三之二（g）。堂三之一（h）。
	B2	殷人重屋（i）。堂脩七尋。堂崇三尺（j）。四阿重屋（k）。
	B3	周人明堂（l）。度九尺之筵（m）。東西九筵。南北七筵。堂崇一筵。五室。凡室二筵（n）。室中度以几。堂上度以筵。宮中度以尋。野度以步。途度以軌（o）。
		廟門。容大局七個。闈門。容小局參個。路門。不容乘車之五個。應門。二徹參個。內有九室。九嬪居之。外有九室。九卿朝焉。九分其國。以為九分。九卿治之。王宮門阿之制五雉。宮隅之制七雉。城隅之制九雉。經涂九軌。環涂七軌。野涂五軌。門阿之制。以為都城之制。宮隅之制。以為諸侯之城制。環涂以為諸侯經涂。野涂以為都經涂。

表 3-3　夏、商、周三代五室綜合比較表（盧毓駿製，丁鈜亭重繪）

朝代	諸說	中央室(土室) 深		寬		深與寬之比	面積		其他四室之各室 深		寬		深與寬之比	面積		五室之修廣 南北總深		東西總廣		總數 總深與總廣之比
		尺	公尺	尺	公尺		尺	公尺	尺	公尺	尺	公尺		尺	公尺	尺	公尺	尺	公尺	
夏代	徐昭慶	夏尺 24	6.13	夏尺 28	7.15	六比七			夏尺 24	6.13	夏尺 28	7.15	六比七			夏尺 72	18.38	夏尺 82	70	六比七
夏代	孫攀	夏尺 24	6.13	夏尺 27	6.89	六比七			夏尺 18	4.59	夏尺 22	5.62	五比六			夏尺 60	15.32	夏尺 71	18.12	五比六
夏代	鄭玄	夏尺 24	6.13	夏尺 28	7.15	六比七			夏尺 18	4.59	夏尺 21	5.36	四·五比五·五			夏尺 60	15.32	夏尺 70	17.87	五比六
殷	參用夏制	商尺 17.22	5.51	商尺 21	6.70	五比六	商尺 361.18	36.89	商尺 17.22	5.51	商尺 19	6.06	五·五比六·五	商尺 327.18	32.37	商尺 51.77	16.52	商尺 59.23	18.90	七比八
周	參用殷制	周尺 18	4.32	周尺 22	5.38	四比五	周尺 396	234.09	周尺 18	4.32	周尺 21	5.04	五比六	周尺 398	22.81	周尺 54	13.02	周尺 6.78	16.28	四比五

透過長文論證，盧毓駿認為孫攀的數據比較合理，微調後用在「夏代世室復原平面圖」，並提出六個探討五室和基壇尺寸的前提：（一）承認「太室」即為「大室」之事實。（二）古文之解析前後須為同一體例。（三）各室之大小須合宜。（四）各室深與寬之比例須合於實用。（五）五室之總深與總寬比例須與該朝代一定基壇之深寬比例相配合。（六）且余認室之修廣乃指柱之地位，而堂之修廣乃指台之尺寸。[10]

　　特別的是，「綜合世室之圖」顯示鄭玄和孫攀的五室面積其實差異不大，但是只有孫攀提出的「其他四室之各室」與「五室之修廣」的寬、深比例呈現5：6的同比例縮放，因此只需要微調中央「太室」的尺寸，就能夠達到堂的柱間距、室的邊柱與台基邊緣總體呈現出：寬9：22：9：27：9：22：9，深8：18：4：24：18：8的模矩和規律比例。鄭玄的數據無法如此完美，而徐昭慶的五室尺寸會產生距離台基邊緣太近的結果。然而，比對盧氏的辯證，卻不免發現仍有缺乏實證和主觀的狀態，[11]而上述六個前提也不乏結論先行的預設，尤以「合理比例」最受關注。那麼，或許可以試著去了解盧毓駿在進行復原的時候，為何特別強調比例，且意味著什麼？

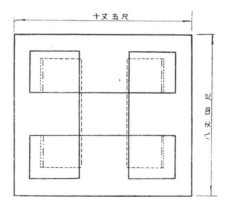

圖 3-11　綜合世室之圖

盧毓駿在文中提到人雙手平舉的寬度是 1.92M，「五室。三四步。四三尺」句中的「步」是 1.44M（表 3-2，B-B1（c）），是兩腳邁開步伐的距離，[12] 他把這樣的觀念應用到「合理尺寸」的評估，即深藏在完美比例追求下的「模矩」。這說明了作為中國第一個翻譯柯比意《明日之城市》且長期推動現代主義思想的專業者，盧氏竟在文化翻譯過程將西方人文主義的「人作為萬物的尺度」想法實踐在考據工作裡。

　　然而，「數」跟「模矩」的重要性不僅止於此，柯比意在《模矩》書中提到：「那些高度文明的持有者，如埃及、古巴比倫、希臘等，最終定量尺度，統一建造下來，他們擁有什麼樣的工具呢？那些恆久且珍貴的工具，從它們屬於人類時，這些工具有了名字：肘、手指、拇指、腳、指距、步子等……它們是人類身體不可分割的一部分，因此適宜來服務定量有關於建造茅屋、別墅及廟宇的方法。……這些數字確定了人類身體優雅高尚而穩固的數字，我們感動於它們平衡和諧的特質：美（這是通過人類的眼睛、人類的思想去審視，因此，對於我們來說，不會有另外一種規則了）」。[13] 當兩相對應，便能清楚地了解盧毓駿提出研究五室和基壇尺寸的六個原則，不僅跟合宜、實用、統一感等功能主義的追求有相關，「明堂」建築亦是高度文明體現。

　　然而，這種對「數」的認知，其實遠非是中國先秦時期各家以「數」的觀念構造宇宙的生成、存在和發展。[14] 盧氏的「數」和「模矩」觀介入「明堂」復原，其實是一種「傳統發明」。而他曾說：「機械為幾何（數學）之產物，故今日之時代，與其謂為機器時代，毋寧為幾何學時代。現代所有之理想，莫不賴夫幾何學之指導，以定應取之趨向」。[15] 強調「幾何」（數學）的時代精神，又讓我們看到「數」作為穿梭古、今的永恆觀和現代性面向。

月令與通則

中國建築自古重視建築方位（Orientation），常取「坐北朝南」之方向。…吾人若合而觀之，蓋與日照問題有關，而現代建築固甚重視建築方位之科學研究也…茲先為節錄月令原文。

盧毓駿，1988a：114

盧毓駿參考《禮記‧月令》和考工記圖的「世室之圖」、「明堂之圖」來說明「明堂」建築因為考慮日照、物理環境，勢必是散開型布局，是有機文明「天人合一」境界的表現，而「夏代世室復原平面圖」正是這些理想的凝結。該圖方形基壇坐北朝南，大圓形標示太陽的四季軌跡跟五室布局的關係。為了強調「古」即有「今」的智慧，盧氏認為月令具有科學理性的根據，他說：「為決定日光（insolation）之效果，吾人應明瞭日光中所含三種不同之日光射線，……『紅內射線在衛生學及治療學上極關重要，尤以冬天及春天為必要。若此種射線能射入體內，可予吾人身體以莫大利益及熱量』……紫外線不特殺黴菌，其最大效能則在產生化學作用；對生物之生命與健康所關尤切」。[16]

該圖也落實了把考工記圖中的明堂圖之「堂」、「夾」之制，跟中國「一堂二內制」原型鏈結的想法，[17] 盧毓駿說：「吾國早知

153

最小生活空間設計之重要，以今日之建築術語言之，亦即核心建築設計（Core Building plan）……後來始演變為三開間、五開間、七開間等，而其居中央之大間，古稱堂而後世稱為明間。又古代在堂兩旁之室稱為『夾室』」[18]。表示「明堂」建築除了符合中國傳統建築的台基、屋身、屋宇三段式通則，同時也是傳統基本開間單元的再現，與人體尺度相關。這樣的做法，具體地把傳統建築的平面類型與垂直構架的通則結合在一起。

　　而圖中標示的動線，源自盧氏對品符號的解讀，他說「于意明堂平面之用形表示者，乃指五室之往來動線。……余更進而認為真正之品形郊外明堂平面，乃為品之形體，其中空部分之柱『點』，乃被略而不繪也」[19]（圖 3-12 己）。

　　最終，在盧氏的建構下，「明堂」具有幾個特點：1. 以科學理性視野，從通風、採光與衛生科學強化「月令」內涵，支持散開型布局推論。2. 開敞式間架結構與台基、屋身、屋宇三段式為建築通則。3. 基壇與五室的尺寸、比例、模矩皆以西方人文主義的「人作為萬物的尺度」的觀念為基礎，使得「明堂」建築具高度文明特點。4. 方形為整齊美及對稱美之表現。5. 最小生活空間單元「一堂二內制」等幾個特點。

　　根據上述特點他提出了「設計準備之資料」（表 3-4）與「想像中古代明堂之平面與透視圖」（圖 3-12 庚）。細看「想像中古代明堂之平面與透視圖」跟「夏代世室復原平面圖」有些差異，圖中的建築是三開間而非五開間，考慮三代「明堂」的比例、結構、三開間的尺寸，圖面應是指尺度最小的周代「明堂」。

表 3-4 設計準備之資料（盧毓駿製，丁銳亭重繪）

五室	春			夏			秋			冬			中央室（太廟）
周禮燕接 季節或月令	孟春	仲春	季春	孟夏	仲夏	季夏	孟秋	仲秋	季秋	孟冬	仲冬	季冬	季夏
禮記月令 明堂五室	夏曆 正月	夏曆 二月	夏曆 三月	夏曆 四月	夏曆 五月	夏曆 六月	夏曆 七月	夏曆 八月	夏曆 九月	夏曆 十月	夏曆 十一月	夏曆 十二月	
王者居室 之方位	東北	東	東南	南東	南	南西	西南	西	西北	北西	北	北東	中央 位置
室名	青陽左个（室）	青陽大廟（堂）	青陽右个（室）	明堂左个（室）	明堂（堂）	明堂右个（室）	總章左个（室）	總章（堂）	總章右个（室）				中央 位置
		木室			火室			金室			水室		土室
五行之說		木屬春為東			火屬夏為南			金屬秋為西			水屬冬為北		
向色		青（表溫和之春）			赤（表炎熱之夏）			白（表清涼之秋）			黑（表嚴冷之冬）		黃（表力量最高權力及中央）
現代建築觀點（房屋之良好方位）	西南	西	西北	西北	北	東北	東北	東	東南	南東	南	南西	
備註	冬至一陽生春 以西南向陽光時間最為長			夏日晨可以利用他室遮陽為宜			秋氣肅殺，晨曦煦麗，而午後後苦晒，故宜居東			冬寒，室在南，向陽而避風			

備註

1. 中國古代有陰陽五行之說，認天地萬物皆由水、火、土、金、木五元素而生，循環無已，木生火、火生土、土生金、金生水、水生木。並認諸季節、方位及色皆與之有密切關係，所以色應配以五行，成為五色，而認諸青、赤、黃、白、黑為色之元素，當然，非引語於現代科學也。

2. 周禮「王者有六寢，路寢在前，是謂正寢。燕寢在後分為五室。春居東北之室。夏居東南之室，秋居西南之室，冬居西北之室。季夏居中央之室。

3. 集中型與散開型對於日照採光為比較有利，可參閱此表之七，八欄之說明。

（己）古代學者對於明堂之解析，認為此線乃表徵明堂五室走道之聯絡系統，因查中國古代繪法善於把握事物之特徵以作表示而省略其太複雜部分（此處指王室）

（丙）中國古代之透視畫法將城樓展傾於平面並示城牆為圓形。

（戊）中國習用之花格與紋飾想與明堂有關因吾國人實永遠回顧其過去。

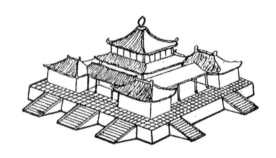

（庚）基上諸述圖試擬想像中古代明堂之平面與透視圖一切按中國傳統建築及固禮所載明堂之規模與大小尺寸。

圖 3-12　盧毓駿繪製之「明堂」分析與想像中的明堂圖

156

（二）古今重合的大成館：從五室到巨廈

由「明堂」復原圖說及推論基礎發展出來的大成館，呈現了把中國北方氣候與文化再現於南方之狀。盧毓駿將原本代表五棟建築的五室，結合成為一棟巨廈。南北設入口，三樓內退留設戶外平台，四、五層樓則採量體內縮，中央設天井花園，周邊以四棟小樓環繞，似合院，其方位剛好跟一到三樓的明堂建築呈現 90°角差異，這四棟小樓的屋頂形式各異，分別採一座廡殿頂、兩座歇山及一座捲棚頂房舍，屋角與屋角相接，回應盧氏認為中國建築之美在於「屋脊之美，屋心之美，屋頂之美」，[20] 南側入口上方的小樓屋頂設廡殿頂（圖 3-13、3-14、3-15）。

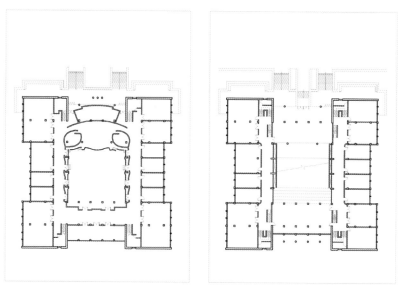

圖 3-13　大成館一樓平面圖（左）｜圖 3-14　大成館二樓平面圖（右）

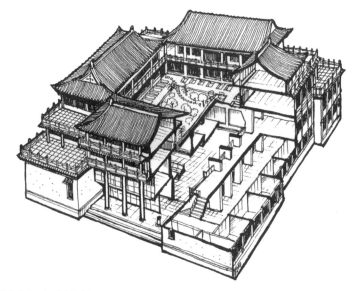

圖 3-15　大成館透視圖

圖 3-16　校舍全景

因南北地勢差距將近一個樓層，所以建築北側入口設置步道與樓梯，南側的主入口採五開間，上方出簷的欄杆與仿斗拱裝飾，結合由下而上逐漸外推的構架，呈現輕透之感。一、二樓中央設「講堂」，即「明堂」的「太室」，正上方為圖書室。丁觀海在結構設計上把這個部分當成一個整體，[21] 三層樓高的扁柱連結開洞的扁樑形成ㄇ字型結構，厚重的圖書結合大跨度無落柱禮堂，表現上重下輕的懸浮感，頗具現代主義對抗自然的意圖。四周教室的樑柱體系另成一格，清楚表現不同空間的結構與機能訴求。大成館採回字型動線系統，將復原圖中的迴廊設在室內，樓梯在四角，原先完整的四室和「一室二內」，只在外觀表現，但室內卻被切割。復原圖中的「太室」以「重屋四阿」引入光線，來解決中央區域採光不足的問題，在此卻因封閉樓板，使得禮堂與圖書室缺乏自然採光，但也說明大成館的設計概念不僅限於「明堂」考據。

根據 1962 年《張其昀呈蔣中正籌建遠東大學及中國文化研究所經過情形》檔案顯示 （圖 3-16），中央社記者黃肇珩在該份文件裡描述建校初期的幾棟建築時說：「六座館的模型，這些由同一個『井田』型蛻變出來的館舍，獨具風格」。[22] 這說明了大成館的象徵具有多種意義，至少包括「明堂」、「井田」、「合院」、「聚落」等概念。為了考察多元的象徵內涵是如何被整合在個案裡的？興許追溯盧毓駿將大成館與「明堂」視為西方「有機論」與中國「天人合一」的體現，將是一條可嘗試的路。

「天人合一」與「有機論」的交織

（一）自然神話與還原論

> 有機建築亦即自然建築，著重生活與自然發生關聯性之問題也。蓋認建築亦如生命者然，……若就吾國哲學言之，亦即天人合一（Man-Nature）之建築美也。……美國現代建築大師勞得來氏（F.Lloyd Wright）於一九三六年所設計之落水莊，誠實踐其有機主義之神韻也。氏一生致力有機理論之發揚，實獲我心。自然界予人以感覺上、視覺上、心理上之影響甚大。吾人目觀大自然生態之滿呈有機旋律（Organic Rhythm）色彩也、形式也、運序也，均為有機事實之表現。
>
> 盧毓駿，1988a：56

從上段引文可知，盧毓駿認為「天人合一」觀與萊特（Frank Lloyd Wright, 1867-1959）「有機論」有極高的互通之處。萊特的思想源自蘇利文（Louis Sullivan, 1856-1924）、約翰・埃德爾曼（John H.

Edelman,1852-1900）、羅夫‧愛默生（Ralph W. Emerson,1803-1882）等人的超越論（Transcendentalism），這股思潮可前溯到十八世紀浪漫運動的「有機論」和歐洲啟蒙以降的「自然」（Nature）神話，擴及層面包括藝術、建築、社會價值等。[23]

啟蒙運動以後，隨著「感覺論」（sensationalism）的蓬勃，有機論者將「感性的誕生」視為美，他們關注自身的「感覺」與「知覺」，並跟浪漫主義的「擬畫」（the picturesque）幻想結合。也因為相信「自然」具備理性和真實的特性，而跟「科學」原則結合，發展「自然」的科學化道路，且具有道德面向。他們認為外觀應該源自內在本質，宛若動、植物般如實呈現內在構造，而非古典主義的形式表達缺乏根源，因此在建築理論上側重構築表現（tectonic expression）。

支持者認為只有經過「還原」、回到「自然」，而且清除禮教的外衣和文明碎片，才能看到客觀世界的本質和真實。他們重新檢討知識體系，建立新的研究方法。盧梭（Jean-Jacques Rousseau, 1712-1778）將此視為「重返原初」（return to origins）、回到「野蠻」（état sauvage）。康德（Immanuel Kant, 1724-1805）認為還原不是回到蠻荒，而是找到真實且合理的法則。馬克‧安東尼勞吉爾（Marc-Antoine Laugier, 1713-1769）、威廉‧錢伯斯（William Chambers, 1723-1796）、維勒‧勒杜（Viollet-le-Duc, 1814-1879）等人思考「庇護所的原始狀態」（original state of shelter）與恆常法則，勞吉爾概念中的「原始茅屋」（primitive hut）深具啟發性（圖

3-17）。二十世紀的機能主義者則是將恆久法則與機械效率整合，重視「自然的科學向度」，如：柯比意把工業標準化結合構造經驗的還原，發展成「骨牌單元結構」（Dom-Ino）。[24]

圖 3-17　Charles Eisen 繪製勞吉爾概念中的「原始茅屋」（1755）

阿爾發・阿爾托（Alvar Aalto, 1898-1976）與萊特等人也沈浸在這種思路，認為在工業標準化的時代，進行「還原」必須要同時掌握幾何學（數學）的通則和感覺，並與環境整合成為「如畫構圖」（picturesque composition）。[25]阿爾托說：「將自然界標準化……僅和最小單元細胞連結。結果是數以百萬計的靈活組合……建築標準化必須走向相同的道路」[26]。萊特在 *Wasmuth Portfolio* 裡說到：創作應回歸歌德精神，有機建築如同自然之花，需從居住者的需求、

自然材料和地景特徵中生長出來。而對於自然界的還原除了美學層次，更擴及理想社會與民主國家形象，萊特認為真正的美國精神源自中西部，[27] 故以原始主義與地域主義來對抗都會主義，並特別關注私有住宅、核心家庭，和小社區。[28] 萊特與阿爾托一樣，以細胞核作為最小單元，家庭作為基本的社會締構單元，特別在人造物的表徵創造上，將「經驗」的「自然」透過幾何與數學再現，與率直表露的結構與材料之構築體系結合，中介了科學與理性之眼，置於「擬畫」地景之中。

　　萊特根據生物學想像的社會締構觀念，將核心家庭比喻為生物界最小單元，並轉化於「格子圖案」（tartan grid）的平面規劃之中，[29] 他借鑑藝術家亞瑟‧韋斯利‧道（Arthur Wesley Dow, 1857-1922）的「純粹設計」（Pure design）概念，把視覺藝術看成是「空間-藝術」（space-arts）。例如，道的作品是透過簡單的幾何造型來再現有機秩序的生物學想像（圖 3-18），畫中交織的線條是三度空間的美學分割線，而萊特將它視為「空間的格子」（spaced grid），透過「編織」（weaving metaphor）發揮在「空間—量體關係」的規劃上，馬丁住宅（D. Martin House, 1904）、羅比之家（F. C. Robie House,1909）等作品都與此息息相關（圖 3-19、3-20）。[30] 有趣的是，位在平面核心區位的「壁爐」，在嫁接生物學想像與植物有機生長的觀念中，不僅具有宛若植物主幹的意義，同時也是萊特長期將日本傳統住宅作為研習焦點，把具有沈思與儀式性意義的神龕（tokonama），交織轉化成既是家庭凝聚核心亦具靈性層面的設計，而率直裸露的石構造壁爐與煙囪，就象徵著庇護所中不動的固態實體。[31]

圖 3-18 Arthur Wesley Dow 繪之幾何再現有機秩序的生物學想像

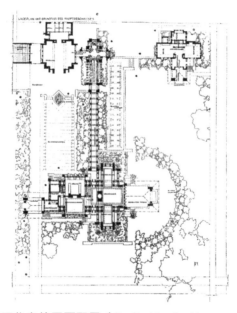

圖 3-19 馬丁住宅總平面配置（D. D. Martin House site plan）

圖 3-20　草原小鎮的家：馬丁住宅（A Home in a Prairie Town,1901）

（二）九宮格的重農主義世界觀

社區主義、井田制與明堂五室的重合與再現

　　為了瞭解大成館與「明堂」作為「天人合一」觀的再現內容，考察盧毓駿對於有機論的借鑑實不容忽視，他在〈反映有機文明的中國建築、都市計畫及造園〉說到：「農業始民與土地結不解之緣……不免感覺植物之生命法則，應為人生之大經。同時植物又啟示以宇宙萬物之有密切關係，遂認萬物為一體（亦即有機整體）。又其對空間觀念則為細胞之組織與發展……其聚落均建於中心地點：耕地則隨生齒日繁而越拓越遠；彷如植物之根生土中，而枝葉展布於空中者然……大小聚落均勻分布，亦其細胞組織所由形成者：

有機文明，其來有自」[32]。這段話反應了盧氏與萊特般，將生物學想像的社會締構視為細胞核組織，對應植物根植土壤並展佈的形態，來思考農業時代聚落發展的組成和形態。

當聚落到規劃、制度和空間形態的範疇，受到古、今合一的思維影響，盧毓駿認為：「吾人咸知今日都市計畫理論之空前進步。得力於物理性計畫（Physical Planning），必須與社會性經濟性計畫（Socio-Economic Planning）合為一體之處甚多。此種新思想之推行以提倡鄰里單位與社區計畫（Neighborhood unit and Community Planning）為尤著。在吾國實早據此種理想。考四千六百餘年前，黃帝即有「經土設井」之制（見文獻通考），『井開四道而分八家，鑿井其中』，即以『井』型之組織細胞為鄰里單位計畫。察其所述該項組織之十種功用，若以現代語解析之，則知與今日所提倡之鄰里單位計畫精神如出一徹」[33]。上述的一段話說明了盧氏讓「社區主義」與「井田制」產生了匯流，並投影在「想像中堯的衢室」的井田圖。九宮格的布局和公田訴說著社區主義的公共性理想，是細胞也是鄰里單元的初始樣貌。

原始茅屋：衢室

這樣的思維明確的表現在「想像中堯的衢室」圖，「衢室」位在各井田區位的核心，就像是植物主幹，把公天下道德領導人視為國家的脊梁。在幾何與結構理性主義作用下，盧氏回視中國土、木構建築傳統，「炎帝陵廟圖」的行禮亭與「衢室」率直裸露的構造，

166

可說是隱涵「庇護所原始狀態」意義的「原始茅屋」。這兩棟建築都有台基、屋身、屋宇，具有中國傳統木構建築特徵，通透且率直裸露的間架結構，宛若有蓋的廣場，表示中國古早就有符合現代主義的建築，以開敞、透明強調民主精神的建築，這說明了盧毓駿為何把「明堂」比擬為古希臘與羅馬民主的發生場域「廣場」，而「有機論」的道德面向也使得「明堂」所意味的「道統」具有正當性。另外，盧氏強調「明堂」滿足「一室二內」和堂、夾之制，及最小生活空間的概念，試圖表現此建築也具有基本住居原型。

天人合一與合院

關於大成館的合院及「天人合一」觀，盧毓駿曾經引用林健業的文章來說明：「『天、地、人永恆和諧的境界，表現於建築上的，即是四合院的內院。在這個內院…形成家庭祖宗數代自我小宇宙，構成天地人息息相通的孔道……一個自給自足即屬世而又超世的家庭系統完全表現出來。……這個內院，實際形成個人在宇宙中時間、空間與生命座標的交點；在這兒，人在宇宙的地位方得確立。這個內院由四周迴廊及房舍所形成的無頂空間，使我們同時領會到永恆與無窮。人生的領域由小我而家庭、家族而國家，一直擴大到浩蕩的蒼穹，由有限的數十寒暑伸延到亙古萬代』」。[34] 盧氏認為這樣的空間情境是「院落重重，形成一連串之連續空間，亦即形成個體分枝之有機體。依吾說，滿呈有機文明」。[35] 在這樣的觀點中，四合院的家戶成為國家最小細胞單元，在盧氏眼中具「天人合一」意涵的

167

合院，以同樣的原則不斷複製延伸成為里坊單元制度，[36] 逐漸繁衍為社區、城市、區域，展現了有機文明視野下的單一文化與社會體系觀。

重農主義世界觀

　　盧氏的單一細胞核有機發展與九宮格，共同體現在「明堂」的太室與合院天井，可以看到萊特的平面構成及細胞核心（火爐）已被轉化為國族核心空間。大成館一到三樓讓「明堂」五室與井田制結合，說明了聖人之治、先秦時期理想社會締構和重農主義思想，「明堂」太室轉換成無落柱講堂，結合上方的圖書室，成為擴布枝幹的主核心，其餘四室及東、西兩側原本是「堂」的區位，成為教室與服務性空間。「夏代世室復原平面圖」與「想像中的明堂」的迴游動線與柱廊雖被弱化成南北向通道、樓梯、屋頂聯通平台，但仍具枝幹意涵。四、五樓的合院與天井，代表最小細胞核，呼應了中華文化復興運動強調家國一體化的道德政治面向。這樣的思維也說明了唯有「九宮格」與「明堂」的散布型格局，才能把「明堂」、「合院」、「井田制」整合在一起，成為重農主義世界觀的理想形式，也是「想像中堯的衢室」圖的垂直表現，當此原型擴及校園建築，垂直化的鄰里單元讓傳統聚落走向現代聚落，進而成為同種細胞不斷繁衍的垂直城市，預告了都市性與新空間性的形成（圖 3-21）。

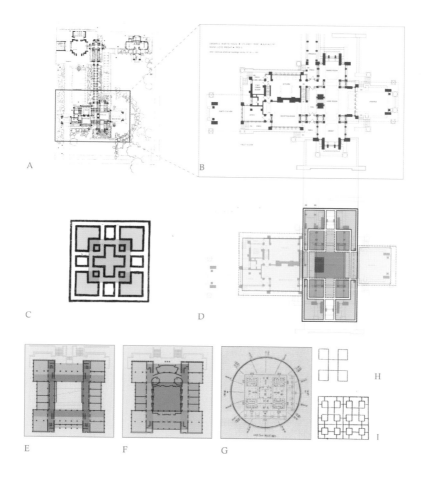

A. 馬丁住宅總平面圖。B. 馬丁住宅核心居住區塊。

C. Arthur Wesley Dow繪之幾何再現有機秩序的生物學想像。

D. 受到Arthur Wesley Dow幾何再現有機秩序的生物學想像影響的馬丁住宅幾何分析，起居室和火爐位在平面核心。

E. 大成館頂樓平面與合院幾何分析。F. 大成館一樓平面之明堂五室幾何分析，太室居中。

G. 夏代世室復原平面圖。

H. 盧毓駿之明堂解析，認為線條代表往來五室的動線。I. 中國習用之花格與紋飾。

圖 3-21 萊特結合「編織隱喻」及「格子變化」應用於馬丁住宅，及盧毓駿之明堂與井田之分析對照圖

（三）自然與國族面容的相遇及試煉

可塑性與面相學相遇

　　勞德萊氏可謂有功於有機建築(Organic Architecture)
之現代新思想。……一九三六年正式發表「有機建築」一
文於 Architects' Journal。強調連續性(Continuity)
與可塑性(Plasticity)之美。稱其為「第三元」(The
third dimension)……「型」為建築討論之中心問題，
而型由結構而成。

<div align="right">盧毓駿，1977：159-160</div>

　　如果「造型追隨功能」這句格言對建築有任何影響，
那麼它只有在將工作視為完全連續性時才能通過可塑性
在建築中形成造型。

<div align="right">Frank Lloyd Wright, 1936：182</div>

談到「造型」和「三元美」，盧毓駿受到萊特在 1936 年發表的〈有機建築〉（Organic Architecture）一文影響深遠，特別是「可塑性」（plasticity）與「連續性」（continuity）的概念。萊特說：「〔在『折疊平面』（folded plane）中很容易看到〕這種審美意義上的連續性在我看來是一種自然的手段……『連續性』，國外稱為『可塑性』。他們開始稱呼它，如我經常所言，『三元』（the third dimension）……牆壁與地板、天花皆融合在一起，相互反應，……工程師很快就掌握了『連續性』的元素，即我們所稱的懸臂（cantilevers）」。[37] 同一年落成的落水山莊即可看到「摺疊平面」與「懸臂」觀念的大膽展現。

大成館的結構設計延伸了這樣的想法，講堂的ㄇ字型結構，恰似植物主幹，從中心向四周延伸的樓板與間架結構則形若懸臂，高高低低的平台宛若層層向外擴布的枝葉，李乾朗的剖透圖說明了這種充滿生機的想像，無怪乎盧毓駿會說：「得稱為現代建築者，必須其剖面與傳統建築者完全不同。若為外表之不同，非足語真正現代建築也」。[38] 這樣的構造概念也可在大義館、大仁館、國立科學館（圖 3-22）得見，甚至更具動態感。

盧毓駿並不滿足於借鑑西方，他也盡可能的想要回到中國傳統建築的構造體系去找尋對應方式，他說：「中國建築在四五千年前即已用骨架結構法（Framed Structures），所以在華北有『牆倒屋不塌』之俗語。唯其為架構，所以牆亦早具帷幕式效用（Curtain Walls）……科拱（圖 1-4 乙）結構實有同於等強懸臂樑（Equal resistant cantilevers）作用」。[39] 這樣的思維，除了貼近「骨牌屋」結構系統，

大成館南向入口上方逐步外推的欄杆、量體與斗拱，呈現上重下輕的反重力感，也具有強懸臂樑的意味（圖 3-23），國立科學館亦可見。

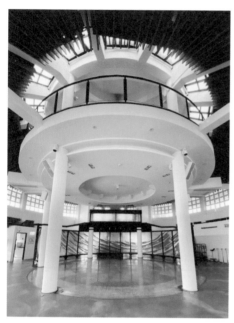

圖 3-22　國立科學館內部（今國立臺灣工藝研究發展中心臺北當代工藝設計分館）（左）│圖 3-23　大成館南向入口（右）

　　不同的是，盧氏始終堅持「明堂」作為國族審美的代表必須是對稱性的，加上宮殿式建築外觀是這些建築不可撼動的前提，萊特與有機論者從室內空間機能來界定外觀的邏輯，而未能在大成館和其他校舍建築中表現出來。有機律動感只能表現在內部空間及剖面關係裡，建築的內、外關聯性斷裂，反映出「可塑性」在論述實踐上的失據。例如，在大義館中，兩個獨立的結構體以「回」字套接，

巨大的挑空創造了「太室」與四周教室間明顯且錯層的關係，樑彷彿植物枝幹般充滿生機，卻硬生生的被外觀所框限並切斷，建築外觀最終成為一副歷史語言的面具（圖3-24、3-25）。這樣的東、西差距，指出了現代建築在不同的文化土壤中，會因為考慮到現實而做出調整與選擇。西方的前衛主義者發展「自然論」時，均試圖拒絕「模仿」走出新局，而盧毓駿卻在借鑑西方現代建築理論時重新建構傳統，那麼，盧氏的實踐究竟呈現了什麼樣的移植現代性？

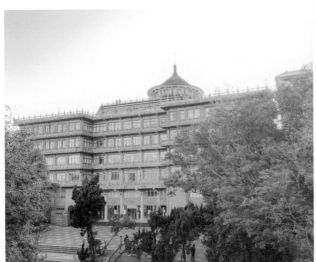

圖 3-24　大義館外觀（左）｜圖 3-25　大義館內部空間（右）

「天人合一」的重構與解離

　　萊特在〈有機建築〉（Organic Architecture）中描述的「自然」（Nature）與三元美，或可提供解答。他說：「人性，讓希望最終成為自然的更高本性……高貴的面容從拉什莫爾山上浮現，彷彿山神聽到了人類的祈禱，自己變成了人的容顏。……來自人類的自然種子不是模仿而是詮釋」。[40] 其中，「彷彿山神聽到了人類的祈禱，自己變成了人的容顏」，說明感覺論高度仰賴感知與地域；而幾何表現是根據還原論的科學通則，生產「第二自然」並跟唯畫地景結合。落水山莊即是顯著的例子，建築從岩石中伸出，輕靠在瀑布上，流暢的穿透以及水平窗帶，讓自然景觀滲透入內，起居室的地板開口使人隨著階梯走入瀑布。剖面和懸臂不僅回應環境也表現了鋼筋混凝土對於三元美的塑造強度。幾何主宰了造型，不動的火爐及其垂直構成，宛若植物主幹；樓板平台宛若枝幹。

　　將「第二自然」觀對應盧氏筆下的中國傳統建築三元美：「今日建築思潮認為機動性結構（Dynamic Structure）較靜性結構（Static Structure）為進步。且將機動性結構與有機性建築（Organic Architecture）相持並論……曲線屋頂及屋簷固深合機動性之造型表現（Form-expression）」，[41] 以及，從《詩經・小雅》讚美周宣王新宮之詞為證：「如跂斯翼，如矢斯棘，如鳥斯革，如翬斯飛」，[42] 間架結構和屋簷模仿鳥翼的翬飛之美，都是三元美，則「第二自然」的塑造頗有技術服務於形式和模仿的意味，「自然」成為了客體。那麼，盧氏的「天人合一」建築觀，是如何思考人與

建築的關係的呢？

　　盧毓駿曾說：「空間之構成、利用和控制，應與嶄新之時間觀念發生關聯，同時此所謂『新空間觀念』（Time-Space Conception）又須與晝夜及四時之運序發生關聯。前者為愛因斯坦所發明，而大有補助於現代都市及現代建築之計畫與設計問題。後者為戈必意對前義之觸類旁通，而與吾國自古講『天人合一』（Man-Nature）之哲理正相符合」。[43] 這實與十九世紀藝術史學家海因里希‧沃夫林（Heinrich Wölfflin, 1864-1945）提出的空間理論息息相關，史家西格佛理德‧基提恩（Sigfried Giedion, 1888-1968）進一步提出說明：「一種量體在空間中被放置，並與其他量體發生關係的方式；一種內部空間與外在關係隔離、或者為其所打洞，引發相互穿透之方式」。[44] 他們由「韻律」（rhythm）、「空間」（space）來解釋「建築」，把「空間」看成是對象化的空體，雖承認建築與人不可分離，卻把人看成運動中的物理系統，以視覺為主，忽略經驗和感知，「建築」成為人「在其中」生活的容器。[45] 那麼，便可理解為什麼盧毓駿把亞圖象解釋成「明堂平面之用形表示者，乃指五室之往來動線」，[46] 也就是運動中的人之軌跡，而五室則是包在牆體的「量體」。這樣的認知影響了盧氏對萊特作品的理解，忽略了萊特人文主義經驗論強調人的感知，及創造「第二自然」時的路徑。反而偏重模仿，大義館的結構設計強調植物擬態表述即是明顯的案例。

小結

本章節基於國史建構論，透過東、西交軌重探盧毓駿視為「天人合一」哲學體現之〈明堂新考〉與大成館的知識論內涵。研究發現盧氏將生物學社會想像與二十世紀的現代主義機械論共構，試圖以還原論與結構理性主義再現「自然」之本真性，並轉化於「明堂」復原圖說和大成館。「衢室」隱含「庇護場所原始狀態」意涵，率直裸露的構造與空間穿透性宛若有蓋廣場，呈現「自由中國」起源具現代主義建築特質。以人文主義機械論的「數」與模矩觀分析「明堂」台基與五室尺度與比例，說明此建築是高度文明表現，卻也將傳統的復原導向現代性之普同化認識框架。大成館以井田造形為基底，結合「明堂」五室與合院，表達國族是由單一核心之有機體複製而成，具重農主義思想。借鑒萊特的有機建築觀，將其作品之細胞核心（火爐）轉換成無落柱講堂（太室），而同具「天人合一」意涵的合院，其中庭亦為細胞核心，在類比國族最小家戶單元時，串起聖人之治鏈結家國的隱喻，呼應中華文化復興運動家國一體化的道德政治理想，此原型再造於中國文化大學各校舍，成為不斷繁衍的垂直城市。昔建築室內根據三元論與可塑性發展以植物枝幹延伸之空間構成，遭遇國族外觀的面相學需求而產生斷裂性，且因忽略經驗的感知與地域性回應，這樣的再現系統與理想國族建築，取代了儒家天、地、人「三才」觀，認為「天人合一」觀是強調宇宙、

大地生態與人群的運行間具有內在結構上的一體性，即每一個體的存在，都是源自與大環境的互動而實現。[47] 當「人為萬物之規矩」取代了「三才」觀，並將身體感知抽象化，就敲開了現代性普同化的道路，投身「創造性的解構」（creative destruction）[48] 之途。因此，若說「自然論」作為一面映照東、西交軌而反身觀看建築現代性的鏡子，則大成館與文化大學的校舍建築反應了東亞國族建築特殊處境下的現代性樣貌。最終，這樣的碰撞使得「自然」中的「本真」成為破碎殘影。

從歷史來看，盧毓駿於 1950 年代末即著手「明堂」原型研究，實與文化保守主義國族文化論述與政治上的道統說息息相關，到了 1960 年代中期更匯流於官方主導之中華文化復興運動。這類建築的論述實踐，從公眾化和國族意識形態教育角度而言，國立故宮博物院乃是至關重要的個案，此案第一期的設計規劃即以「明堂」為發展基礎，設計者黃寶瑜把「明堂」視為中國早期已有民主建築的印證，其復古主義外衣與國寶展示，訴說著國府掌握中國正統與政治正當性的企圖，本書下一章將貼合時代脈絡，探討中國正統表徵意涵的建構與解離之路。

〖注釋〗

1 盧毓駿（1904-1975）生於中國福建省福州市，1916 至 1920 年間就讀福州高級工
 業專科學校接受工科初訓，因當時中國正處軍閥混戰社會動盪，以讀工可救國之
 志申請勤工儉學獎學金，1920 年至法就讀巴黎國立工共工程大學（今巴黎綜合理
 工學院），1925 年起在巴黎大學都市規劃學院（Universite' deparis School of Urban
 Planning）任研究員。盧氏在 1929 年回到中國，涉略範疇涵蓋官與學，該年任南
 京特別市市政工務局技正科員和建築課課長，亦同時開啟建築設計與實踐的面向。
 1929 年盧毓駿轉入考試院協助建立專門技術人員考試制度，並開始規劃考試院建
 築群（考試院、考選委員會、銓敘部、大考場），於 1936 年參與測繪大小雁塔、
 洛陽白馬寺、周公廟及日晷台、南京舊國子監等古建築調查研究修護。受戴季陶
 賞識於 1936 年任考試院專員，在 1938-1947 年間任第 6-9 屆考選委員會委員長。
 盧氏在 1931-32 年間於中央大學建築工程系兼任，接續主持中央大學禮堂的營造工
 程，並透過大量著作與翻譯推動現代建築與都市的新思維。1932 年翻譯 Le beton
 Cellulaire 著之《孔窩混凝土》，1933 年發表〈建築的新曙光〉（1933），1934 年
 於《中國建築》雜誌連載〈實用簡要城市計畫學〉，1935 年翻譯柯比意《明日之
 城市》，為第一本中譯本。隨著九一八事變，中日關係越漸緊張，盧氏遷居並任
 教重慶大學，且從 1935 年開始為因應國府創立空軍學校及防空都市政策考量，發
 表一系列防空都市計畫與建築論述。盧氏在 1940 年參與由國民黨軍事委員會因軍
 事考量而組織制定的《都市營建計畫綱要》，影響日後城市規劃發展深遠。1944
 年出版之〈三十年來中國建築工程〉發表於中國工程師學會論文集，1947 年寫就
 未出版的著作《新時代都市計畫學》。1949 年到臺為考試院新地點擇址及規劃，
 1948 年到 1972 年間任中華民國考試委員，約 1950 年代受蔣中正委託設計草山掩
 體，1953 年出版《現代建築》。為因應戰後初期國府到臺，內政部為使土地改革
 與都市計畫得以適切配合，於 1953 年 12 月組成「臺灣省市政建設考察小組」赴全
 省 28 個縣市，84 個市鄉鎮村考察，1954 年內政部聘盧毓駿為全省市政考察團招集
 人與都市計畫專家酆裕坤成立「都市計畫審查小組」，積極考察全省城市鄉鎮並審
 查臺灣各地都市計畫，後出版《臺灣省鄉村建築改良設計圖集》。1958 年 7 月率
 領代表團出席聯合國在東京召開之亞洲及遠東都市化區域研討會，如：1961 年創
 辦中國文化大學建築及都市設計系，撰寫《都市計畫》（一）、《都市計畫》（二）、
 《都市計畫》（三）三巨冊，作為都市計畫課程教材，之後亦出版或翻譯不少書
 籍，如：〈建築之新時代與新精神〉（1965）、〈國父實業計畫都市建設研究報告〉

（1965）、《敷地計畫學》（1971）中譯本、《中國建築史與營造法》（1971），並為《都市與計畫》創刊號撰發行詞等。明倫堂（1955）、科學館（1959）、玄奘寺（1964）等拉開了盧氏中國古典式樣新建築在臺實踐的序幕，其在1957年發展「明堂」研究，轉化落實中國文化學院校園及校舍，如：大成館（1961）、大義館（1961）、大仁館（1965）、大典館（1973，屋頂增建由徐秀夫設計完工於1980）等。除此之外，盧氏亦負責該校區校園規劃及華岡校舍（1961）、菲華樓（1961）、大恩塔（1969）等建築設計，讓此類建築更呈現了簇群式的連結。另外，以現代建築表徵為主軸的實踐場域，則位於交通大學博愛校區，1959年設計了電子研究所、校舍、圖書館、實習工廠、電子實驗館、教職員宿舍等，1968年設計考試院及兩部辦公大廈。（參考：汪曉茜，2014：142；余爽，2012；盧毓駿，1988a,b）

2 張其昀（1962.6.3），《張其昀呈蔣中正籌建遠東大學及中國文化研究所經過情形》，國史館藏，典藏號：002-080111-00003-009。

3 盧毓駿（?），《明堂新考》。臺北：中國文化學院建築及都市計畫學會，pp. 28；盧毓駿（1988a），〈明堂新考一個建築師想像中的中國古代明堂〉《盧毓駿教授文集（壹）》，中國文化大學建築及都市設計學系系友會, pp.126。為求周全，本文並陳盧氏於1957年首版並邀董作賓題寫封面標題的《明堂新考》翻印版，及1988年於《盧毓駿教授文集（壹）》同文收錄，文章增加副標題為：《明堂新考：一個建築師想像中的中國古代明堂》。主要是因為前者年代不詳卻圖、文脈絡緊密連結，後文則因為圖、文分別排列但未註記繪者，並在文後以《明堂新考》稱之。

4 盧毓駿，1988a：126。

5 盧毓駿，1988a：103。

6 盧毓駿，1988a：126。

7 林會承（1984），《先秦時期中國居住建築》，臺北：六合出版社，pp.136。

8 盧毓駿，1988a：110。

9 盧毓駿認為鄭玄在算尺寸的時候，把「五室。三四步。四三尺。」跟「堂脩二七。廣四脩一」，兩者屬於不同古文體例的數據等同看待，嚴謹度不足故不採用。徐昭慶認為五室同樣大小的說法，跟歷代多數學者普遍認為中央太室較大不合，也不參考。

10 盧氏引用孔子所云：「殷因於夏禮，所損益可知也。周因於殷禮，所損益可知也。其或繼周者，雖百世可知也」來合理化推論。（盧毓駿，?：20；盧毓駿，1988a：113）。

11 例如〈考工記〉匠人營國條只以短短數字說明「殷人重屋」的台基尺寸，沒有提到五室尺寸（表 3-2 B2-j），盧氏以「商循夏制」為由，就用台基比例去推算商代與周代的五室尺寸。

12 盧毓駿，1988a：110。盧毓駿（1935），〈譯者序〉《明日之城市》，上海：商務印書館發行，pp. 35。

13 Le Corbusier 著，張春彥、邵雪梅譯（2011），《模度》（Le Modulor），北京：中國建築工業出版社，pp. 7。

14 例如，儒家的《周易》，用「數」演繹一切自然現象和社會關係。而具「天人合一」哲學意涵的天、地、人「三才」說的「三」，是最高智慧的基數，具有以有限寓無限、包羅萬象、總括一切的意義（林娟娟（2004），〈論中日數字文化的民族特性〉《四川大學學報》（哲學社會科學版），2004 年特刊，pp.281-284）。

15 盧毓駿，?：24；盧毓駿，1988a：117。

16 盧毓駿，1988a：121-122。

17 他引用殷墟發掘「堂」在外，「室」與「房」在內的資料，和「⌂」乃「堂」的象形，來說明「堂」是三面有牆，一面只掛帷幕。盧毓駿，1988a：125。

18 盧毓駿，1988a：128。

19 盧毓駿，1988a：118。

20 黃有良、彭武文訪談紀錄。訪談日期：9.7.2020。

21 李乾朗訪談紀錄。訪談日期：8.31.2020。

22 黃肇珩（1962.6.3），《張其昀呈蔣中正籌建遠東大學及中國文化研究所經過情形》，國史館藏，典藏號：002-080111-00003-009。

23 Alan Cohan （2002），*Modern Architecture*, Oxford University Press, pp. 53。

24 蕭百興（1998），《依賴的現代性—台灣建築學院設計之論述形構（1940 中 -1960 末）》，臺灣大學建築與城鄉研究所博士論文，pp.59-65。；Demetri Porphyrios（1982），*Sources of Modern Eclecticism*. London： Academy Editions, pp. 59-63。

25 出處同上注。

26 Demetri Porphyrios, 1982：65（出處同注 25）。原始出處：Alvar Aalto, 'The influence of Structures and Materials on Modern Architecture', from the catalogue *Alvar Aalto：1898-1976.* Ibid, pp. 34.

27 Bibliotheca Universalis. *Architectural Theory from the Renaissance to the Present*. TASCHEN GmbH, 2015. 727-728.

28 Alan Cohan（2002）, *Modern Architecture*. Oxford University Press, pp.55.

29 Kenneth Frampton 著，蔡毓芬譯（1999），《現代建築史》（*Modern Architecture：A Critical History*），臺北：地景，pp. 61。

30 Kevin Nute（1993）, *Frank Lloyd Wright and Japan*. New York：Van Nostrand Reinhold, pp. 88-95.

31 Kenneth Frampton 著，蔡毓芬譯（1999），《現代建築史》（*Modern Architecture：A Critical History*），臺北：地景，pp. 61。

32 盧毓駿（1988b），〈反映有機文明的中國建築、都市計畫及造園〉《盧毓駿教授文集（貳）》，中國文化大學建築及都市設計學系系友會，pp. 63。

33 盧毓駿（1954），《台灣省省政建設考察小組報告書》。臺灣省政府，pp. 17。

34 盧毓駿（1988a），〈建築〉《盧毓駿教授文集（壹）》，pp. 64。

35 盧毓駿（1988a），〈建築〉《盧毓駿教授文集（壹）》，pp. 73-74。

36 盧氏認為：「不宜專騖物理結構（physical structure）而忽及社會締構（social structure），須使兩這在設計上合一，方為美滿。」（盧毓駿（1960），《都市計畫學》，未出版，pp. 13）。

37 Frank Lloyd Wright（1936）, 'Organic architecture, *the Architects*' Journal, August, pp. 180-181.

38 盧毓駿（1977），《現代建築》，臺北：華岡，pp. 3。

39 出處同上注，pp. 4。

40 Frank Lloyd Wright（1928）, "In the Cause of Architecture, Ⅰ：The Logic of the Plan", *Architectural Record*, No.63, pp. 194-196.

41 盧毓駿（1988b），〈反映有機文明的中國建築、都市計畫及造園〉《盧毓駿教授文集（貳）》，中國文化大學建築及都市設計學系系友會，pp. 67。

42 出處同上注。

43 盧毓駿（1988a），〈建築〉《盧毓駿教授文集（壹）》，pp. 34。

44 David Watkin（1977）, *Morality and Architecture：The Development of a Theme in Architectural History and Theory from the Gothic Revival to the Modern Movement*,

Oxford University Press, pp.54-55. 原 文 引 自：S. Giedion（1941），*Space, Time and Architecture, the Growth of a New Tradition*, 5th edn., Oxford University Press, p. xxxvii.

[45] 蕭百興，1998：161。

[46] 盧毓駿，?：24；盧毓駿，1988a：118。

[47] 李根蟠（2000），〈「天人合一」與「三才」理論──為什麼要討論中國經濟史上的「天人關係」〉《中國經濟史研究》，No.3，pp.5–15；宋松山（2017），《「周易」三才觀對當代環境倫理的啟發》，中央大學哲學研究所碩士論文；王啟東（2014），〈「易經」環境倫理觀探究摘要〉。《南台人文社會學報》，No.11，pp. 151。

[48] David Harvey （1989），*The Urban Experience*, Baltimore： Johns Hopkins University Press, pp. 16.

「中國正統」的建構與辯證

國立故宮博物院

「中國正統」論述的表徵實踐

（一）故宮競圖

　　1959 年國民黨高層決議在臺北外雙溪興建國立故宮博物院（後簡稱故宮）（圖 4-1），之所以選擇此地是考慮外雙溪是臨臺北市最近的山區，可開挖防空山洞儲藏古文物，並與國際觀光、教育、文物保存與反攻復國等考慮結合。[1] 此地與周邊的中山北路美國文化區、士林官邸、圓山大飯店、忠烈祠、三軍大學、東吳大學、中央電影製片廠乃至陽明山等地連結一氣，是中國國民黨政府到臺進行認同政治與戰地軍事協防事務的重要區塊。1961 年一場非公開的邀請競圖，決議由王大閎建築師提出類密斯（Mies van der Rohe, 1886-1969）紀念性表述的現代主義建築方案獲選（圖 4-2、4-3）。然作品抽象的形式卻因未獲主政者的共鳴而不被採納，[2] 反而是評委黃寶瑜[3] 提出的方案深獲青睞，[4] 成為中華國寶的載具。此案在 1965 年八月正式建造完成，是個保存重於展覽的博物館。[5]

圖 4-1　國立故宮博物院

圖 4-2　王大閎的競圖案透視圖

圖 4-3　王大閎的故宮競圖案模型

空間的整體規劃可分成：牌坊及中央園林與步道、博物院正館建築、儲藏文物的山洞及運輸廊橋三個部分，採中軸對稱格局（圖4-4、4-5）。博物院建築座落在長軸的端點，參觀者必需經過「天下為公」的五開間牌樓拾級而上，方能抵達正館，黃寶瑜在〈中山博物院之建築〉談到館舍建築外觀「當陽光自左上方入射時，可獲得45°之陰影，人在影中，可得如北平午門前之感覺」[6]，傳達執政者欲透過此案再現另一個故宮的意識型態，[7]屋頂採綠色飾金黃色收邊之琉璃瓦「盝頂」形制；根據設計者的說法，此形制的選擇考量有二，一方面為減少大屋頂設計在空間使用上的浪費，另一方面則考慮屋頂與台基為「中國建築」最重要特徵之故。而關於「中國建築」特徵的表達與轉化，黃氏採取的策略是保留木結構的形式特徵，但將材料與工法轉化為鋼筋混凝土、花崗岩，或者斬假石施作。外簷裝飾部分可見仿天龍山石刻門楣之一斗三升斗拱及人字補間鋪作形式（圖4-6），其下再飾以椽頭來表達對建築木結構淵源的現代轉化，外牆則以磚及混凝土的夾心牆處理，僅有少數區塊如一樓正門之法卷採金門花崗石，勾欄則使用斬假石滲入花崗石碎屑施作。[8]

　　當時的博物館內部空間共有四個樓層，二、三層為「器字形」平面格局的展間[9]，黃氏將之類比為「五室制明堂」，且說明平面發展源自〈聶崇義三禮圖〉：「『明堂為同大之五室形，象五行。』據蔡邕月會章句：『夏後氏世室，殷人重屋，周之明堂，饗功、養

圖 4-4　國立故宮博物院一期正館工程及中央園林效果圖

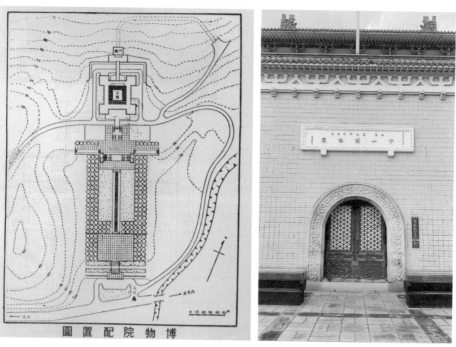

圖 4-5　國立故宮博物院一期配置圖（左）｜圖 4-6　外簷裝飾可見仿天龍山石刻門楣之一斗三升斗拱及人字補間鋪作形式，牆面設「中山博物院」匾額（右）

老、教學、選士，皆在其中』，是我國古代第一重要之公共建築物」。[10]
與〈聶崇義三禮圖〉不同的是黃氏改動了五室的比例，以中間太室
最大，其他四室同尺寸但較太室小。太室陳列國家重器與孫中山銅
像，當時開幕儀式即在此舉行，五院院長及總統向孫中山敬禮的場
面，[11]可見國族國家的建構與儀式間相互營造的關係。四樓內縮的
展間則創造了屋頂平臺眺望空間（圖 4-7、4-8、4-9）。總體而言，
此案從建築以至展覽規劃，反映著一種透過文物（國寶）、建築、
儀式、詮釋者共同完成的精密歷史計畫，其任務與十八世紀晚期以
降的歐洲類似，即博物館既是一種現代性的計畫，也是一個支持國
家文化展示的權力機構。當國家博物館的歷史思維涉及現代國家認
同論述並引動「傳統的發明」，產生了「古」為今所用的特質，遂
引發了本文去理解故宮形式背後的意識型態基礎，必須回溯國家主
義與故宮博物院的誕生，較能綜觀其歷史計畫的建構、轉型與內涵。

圖 4-7　國立故宮博物院一期工程縱剖圖

圖 4-8　國立故宮博物院一期工程二層平面圖

圖 4-9　國立故宮博物院一期工程屋頂平面圖

（二）國家主義象徵：
民族博物院的誕生、遷移、與古物有靈論

　　國立故宮博物院的誕生、遷移與輾轉到臺是中國邁向現代性過程的重要文化工程，也是中國民主政體肇建的歷史任務。回溯過往，其誕生於中國君主政權瓦解的年代，執政者為免前朝古物遭舊勢力所擾，[12]遂仿法國羅浮宮、德國皇宮博物館，將故宮轉成公眾博物館，以國家機器將古物編入了新的權力空間，[13]原屬皇帝私有之清宮收藏品便由「私產」變成「公產」。1925年國慶節北洋政府組織的「清室善後委員會」在紫禁城的神武門上掛了「故宮博物院」匾額（圖4-10），[14]故宮與文物就此成為公共資產並宣告中國成為一個「現代國家」，故宮在此成為國家主義的象徵。1928年北伐統一，國民政府同時接收了政治領導權與故宮管轄權。三年後的九一八事變，使得中國華北政權極不穩定，來年七月「故宮理事會」下令各單位揀選文物，將文化精華裝箱準備遷運，[15]1933年二月故宮文物開始遷移，直到二戰結束日本投降才暫緩，[16]這期間蔣中正政權面對北伐以及中日戰爭，以遠古道德理想召喚國魂並與「帝國氣韻」結合，使得故宮文物逐具「天命」色彩，象徵國族存活，古物自此有靈（圖4-11）。[17]之後，隨著東北解放軍發動瀋陽戰役及第二次國共戰事，國民黨政權逐漸失去統治權，於1947年決定揀選最精華的文物遷運到臺。當時運臺文物暫存臺中庫房與北溝庫房防空山洞，直到1956年得到「美國中央情報局」（CIA）分支機構「亞洲協會」（Aisa Foundation）出資補助建造「北溝陳列室」（圖

4-12、4-13），才讓文物得以展出。[18]

圖 4-10　北京故宮博物院

圖 4-11　中華民國國民政府遷運文物

圖 4-12 北溝陳列室外觀

圖 4-13 北溝陳列室內部展廳

（三）冷戰年代的「中國正統」論及禮制建築創造

　　國民黨遷臺初期的政治氣氛乃對外仰賴美國支援，對內需積極證明自身作為「中國正統」的狀態，投射於文化外交的計畫，便是1961年的美國巡迴展覽，[19]好評讓國民黨高層與美方共同催生故宮建館。故宮外雙溪新館興建的第一批經費就高達六千兩百萬元，當時新臺幣的總發行不過數億，如果不是為了背後象徵的意義，很難想像執政單位會花費如此高昂經費來建館，這其中的部分款項就是由「亞洲協會」出資贊助興建，[20]突顯了美國在冷戰年代對中華傳統文化建構的支援，為的是鞏固美國在東亞政局中的主導地位；故宮則是國家文化認同、政權正統、國際勢力平衡等多元複雜力量交會的重要場域，「中國正統」這個用語背後可說是承載了極其複雜的文化政治氣氛。

　　從文化認同的空間化來說，故宮作為國家博物館，其「異質性」似乎正提供了跨越時空的歷史計畫實現的機會，建築物名稱定為「中山博物院」，表示未來「反攻」大陸後此館將改為「中山博物院」，文物僅是借「中山博物院」的建築物進行展示，之後將移回北京故宮，這強調了建館之初，政權領導者認為在臺只不過是一種暫時性過渡。此弔詭現象說明了故宮的計畫，正是把「過去的國寶、現在的建築、將來的組織，將博物院的歷史，折疊成一奇特的時間經驗」，[21]思鄉情懷使此座博物館被定位在一個「未來完成式」的時程狀態里，其空間表徵反映此境，藉由午門想像期望再現北京故宮，[22]而使用非最高等級「盝頂」形式或許暗指此案只為暫留，待

以返回原鄉。而中央大廳的「器字形」平面類比「古代五室制之明堂」，設計者以「『夏後氏世室，殷人重屋，周之明堂，饗功、養老、教學、選士，皆在其中』，是我國古代第一重要之公共建築物」之語，[23] 試圖將傳說中周天子從事政教、朝見諸侯的「明堂」建築與當代政治需求結合，傳達大一統思維。至此，故宮明堂與中華文化復興運動的「內聖外王」道統論結合，而象徵「太室」的大廳，透過放置孫中山銅像（圖 4-14），[24] 隱涵此處乃「道德聖王」行「王政之道」的問政之所，可說是為了中華文化道統與帝國治統，提供歷史考據與具體的空間顯像，此策略正當化了蔣中正與「自由中國」作為孫中山的道統繼承。此案從「天下為公」行至午門（紫禁城鄉愁），到進入明堂（權力核心），完成了一條大一統的帝國道統軸線。而博物館中充滿國魂意涵的國寶，則為華夏文化的文化想像提供實質的佐證。

圖 4-14　孫中山座像

中正紀念堂園區與國立故宮博物院區的總體規劃配置邏輯相近（圖 4-15、4-16、4-17、4-18），後續產生的表徵意涵的競逐似乎反應著歷史的弔詭，國府將中山陵視為民族形式首部曲，即文化保守主義的論述構造被政治表徵化的重要代表，此言說的歷史行動者蔣中正，據此策略正當化了自己作為「自由中國」與道統的繼承者。最終紀念其逝世的空間是最後一個「明堂」，當威權落幕，此地成為臺灣民主化過程多元意見的表述場域，牌樓上的題字最終以「自由廣場」取代之。

圖 4-15　中正紀念堂園區牌樓

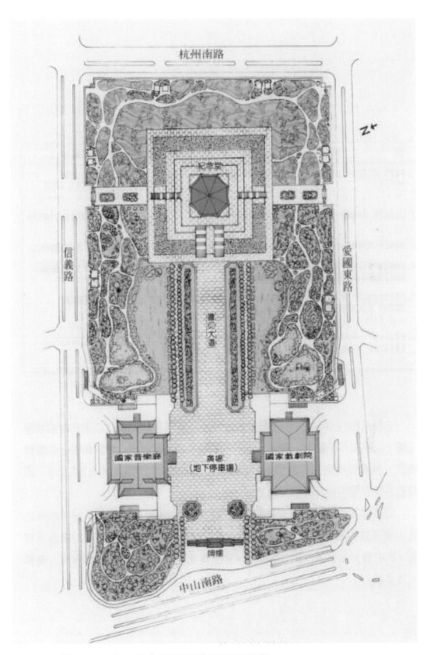

圖 4-16　中正紀念堂園區總平面配置圖

圖 4-17　中正紀念堂園區紀念堂堂體平面圖

圖 4-18　中正紀念堂園區紀念堂堂體縱向斷面圖

帝國、國族文物、國族空間，是國立故宮博物院在創立之初即被賦予的角色與歷史任務。在 1960 年代到 2000 年間，故宮可說是身處臺北卻不在臺北，遙想北京而遺世獨立。之後完成的第二期正館擴建（1971），在封閉的量體上左右各伸出一座有四角攢尖及盝頂的小樓（圖 4-19），其尺度與造型大體沿襲原作，特別的是此案設計圖面根據 1971 年刊載的《建築特刊》是完成於 1971 年，且在此配置圖中置入五開間牌樓（圖 4-20）。而後續完成的行政大樓（1984）、工程圖書樓（1995）（圖 4-21），越發呈現折衷復古步趨色彩；至善園（1985）（圖 4-22）則成為再現許多中國園林典故之處。靜靜躺在陳列櫃中的精巧展品，配合燈光投影將古物的生命建構於歷史論述之中，散放著特殊的時代氛圍，同時也轉化了觀者的經驗。當文物／藝術／民族精神成為一特定的命題，加上特殊的觀展方式，物與凝視共同轉化了一種現代性的經驗。融合其中的菁英、強勢族群、高雅色調等，明顯的對比在社會大眾習以為常的文化形態，以斷裂之姿訴說特殊的認同與情感。而這樣的斷裂也在博物院內，透過展示與參觀者之間的互動而重組，知識、空間、傳播及文化主體性在此場域中重構。

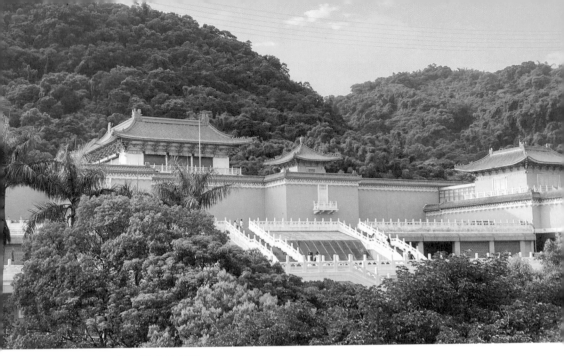

圖 4-19　第二期正館擴建

圖 4-20　第二期正館擴建總體配置圖

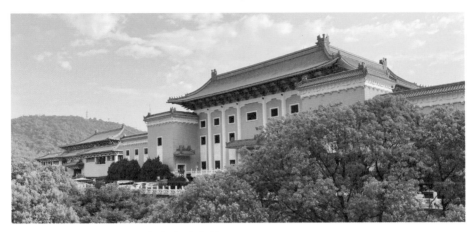

圖 4-21 工程圖書樓（左）與行政大樓

圖 4-22 至善園

「中國正統」的解離與故宮品牌化之路

(一) 新國族工程與多元認同

　　隨著 1990 年代中期以降政治權力經歷結構變遷，以李登輝為首的國民黨改革派抬頭、政黨政治逐步民主化，2000 年總統大選陳水扁當選將「獨立主權」問題引上檯面等，皆催動了故宮及其認同論述變動的風帆。同年，故宮院長杜正勝發表〈故宮願景：致故宮博物院同仁的一封信〉，明確指出：「故宮博物院的典藏要不要擴大範圍？我傾向於在原有的中華文物基礎上加以擴大，一方面加強臺灣本土文物的收藏，一方面則延伸到世界文物，以期構成一個多元文化的博物館。……如果我們要談學術，我願很嚴肅地說，今日所謂的『中華民族』是政治語言，不是學術概念；而且也沒有什麼單一民族文化的博物館，除非是一個非常非常小的博物館」。[25] 強調故宮將與單一文化思想體系保持距離。2003 年故宮舉辦「福爾摩沙：十七世紀的臺灣、荷蘭與東亞」展，杜氏同年撰寫《臺灣的誕生：十七世紀的福爾摩沙》一書，[26] 其封面呈現東西向的臺灣島圖象，與一般常見之南北向布局相異，強調去中國化的立論角度。與此同時，隨著全球化風潮打破固有疆界限制，認同及領土界域之關係已不如過往般緊密，多元認同意識逐漸發散，而在現代社會當中占有一席之地的消費文化，成為建構認同的一環。「認同」在臺灣社會

裡是變動且複雜的，當「中國正統」這一命題在冷戰結束後已成為不得不面對的歷史尷尬，國立故宮博物院就得面對長期以來華夏文化及單一中華文化傳承之歷史論述開始鬆動的命運。

2001 年陳水扁政權公布的「故宮南院」構想，也是此思維脈絡下的產物。〈國立故宮博物院新建南部分院國際建築競圖—競圖緣起與目的〉強調「在故宮分院，將會看見一個多元的、動態的、貿易與文化網絡、交織的亞洲」，[27] 把亞洲作為參考點並且在比較與流通為基礎的論述中攬鏡自觀，早已跟建館之初的歷史視野不同，院長雖異動成藝術史學者石守謙，卻仍可看出此路線不斷往前推動的力量，石氏主編的《東亞文化意象之形塑》（2011），試圖藉由呈現各區域間的互動，看待本土之變異性。而 2022 年 3 月起在故宮的「什麼是『番』—清帝國文獻裡的臺灣原住民族」展中（圖4-23），更可見透過身分與族群、想像與獵奇、逆寫與共筆等向度，刻意將觀者拉入展覽，其不再僅是置身事外的受眾，而是可對清帝國的檔案從多元與不同的視角來閱讀，不斷開放的展示詮釋說明對單一國族和單向詮釋視角的解離與反思。

4-23 「什麼是『番』―清帝國文獻裡的臺灣原住民族」展

　　2004 年「故宮南院」設計首獎由安東尼・埔里塔克（Antoine Predock，1936-2024）團隊獲得，這是個跳脫宮殿式建築外衣，以臺灣本土地形、地貌與最高峰玉山為主體意象的作品，[28] 山體由博物館中庭隆起，喚起訪客對臺灣原始地貌的聯想。而室內廣種竹子輔以木構造坡道穿梭其間，讓觀者漫步登頂並遠眺玉山。人造玉山與真實玉山兩相映照，暗示著自然地景是一種在認同政治視野中被重新詮釋了人造自然，本土文化認同的意涵隱身其間。此方案雖在最後未被實現，但獲首選已傳達了故宮創造自身新文化形象的企圖。此時期除了以「臺灣」為主軸的展覽進入故宮，原先放置在故宮中軸線的孫中山銅像也在此時被請出了故宮，象徵「道統」的軸線被取消了。2001 年以降「故宮新世紀」建設計畫及一系列的空間改寫，更具體的改造了故宮的空間敘事與象徵修辭，[29] 過往置放孫

中山銅像的擬明堂想像空間，即周天子座朝的地點，在此方案中徹底的被拔除，轉而成為參觀者上下樓層的主要動線，道統空間與內聖外王格局在此被虛化、穿透。

此步伐雖在馬英九執政時期，由館長周功鑫於《國立故宮博物院 97 年年報》重申故宮以單一體系之「華夏文化」為展示的主軸立場，[30] 開始進行兩岸故宮交流並將孫的銅像再次帶回故宮。2011年重啟「故宮南院」建館計畫，決議主體建築由大元聯合建築師事務所負責設計（圖 4-24）。館方與設計者之建築論述值得關注：「以中國水墨畫濃墨、飛白與渲染三種技法，形成實量體展示空間及文物庫房、虛量體公共接待空間與穿透連接空間，象徵著中華、印度與波斯三股文化交織出悠遠流長、多元的亞洲文明」。[31]

圖 4-24　故宮南院建築外觀

設計者刻意將表徵符號抽象化，外觀立面上的鑄鋁圓盤墨點與潛藏饕餮、玻璃帷幕等，與北部院區以中國北方宮殿式建築為藍本以遙映故都，亦和安東尼・埔里塔克方案的「人造玉山」表徵「本土化」概念保持距離。雖然官網解釋為三大亞洲文明的交會，然而此案以「抽象」的墨痕為表現，或可說是一種「柔焦」但仍堅持某種文化習慣的表述，巨大鋼構與不同角度的玻璃交互共構，體現著現代美學經驗與現在進行式的話語感。

此案借鑑從卡爾・弗里德里希・申克爾（Karl Friedrich Schinkel, 1781-1841）以降，使用大樓梯來創造博物館建築氣壯之感，並成為公眾社交場域。在觀展動線設計上承襲了西方十八世紀以降，博物館採不走回頭路的線形通道規劃，與北部院區建築之向心形配置不同，「核心」在此成為兩個量體交會中刻意拉開的戶外空間。此建築作為嘉義平原中耀眼的奇觀，「平衡南北・文化均富」之語關乎「故宮南院」從資本積累的角度上，對新嘉義消費地景創造所提供的寓言。[32] 無論如何，此歷史時勢中的博物院建築與文物，所承載的意涵已不單只是國族認同，也是臺灣當代經濟轉型的顯像；它開始和城市生活及經濟起飛的脈動緊緊相繫。

古物的文化資本（cultural capital）與象徵資本（symbolic capital），在房地產邏輯中成為帶動經濟資本的翻轉性力量，例如位在故宮正對面的「至善天下」社區，與故宮為鄰，而在 1990 年代成為高價奢華的房產代表（圖 4-25）。與此同時，適逢臺北市逐步邁向中產階級城市，以及臺灣產業試圖從 OEM 轉向 ODM，讓精品與文物的文化資本和高級化的生活風格相互穿透，再度反轉了國立故宮

博物院在城市文化中的意義。這樣的轉變某種層面淡化了中華文化復興運動賦予故宮意識形態之論述，從而打開了博物館精品化之路與品牌效應。在新關係建構的過程中，國立故宮博物院重新確立了新的社會位置，且文化認同與經濟視野同時轉軌。行文至此，或許可說國立故宮博物院與國族國家認同的關係在前半期密不可分，且焦點放在道統文化脈絡上，但隨著臺灣整體社會氛圍轉變及國家政策的走向調整，輔以全球視野擴張、臺北城市結構的變化，讓國立故宮博物院轉而成為文化精品典藏地，及象徵經濟（symbolic economy）的沃土。

圖 4-25 至善天下

（二）國立故宮博物院的精品化之路

近二十餘年，隨著城市邁入全球化競逐，城市文化資本與文化創意產業密切鏈結，成為臺灣各大都會的重要市政建設，面對中產階級的文化認同與生活風格需求，臺北有什麼足以提供再生產的文化消費場域？如何滿足日漸迫切的文化品味需求？成為重要的核心議題；而空間博物館化所提供的奇觀與空間場域往往在其中扮演要角。例如，誠品書店的設計，宛若圖書館意象的空間氛圍及處處飄動的咖啡香，信義計畫區各大樓層間的公共空間、永康街特色商圈、臺北特色區域的保存與轉化等，都讓都市中的公共空間妝點出不同以往的文化形式。而故宮這個巨大的文化容器亦開始有了更多元的面貌，過往五十餘年間，不論硬體建設，或者鄰近區域的房地產市場，就發展的角度而言，總是站在被動的角色上；1990 年代以降一連串的變動看到了文化論述與新認同及消費文化間的新結合模式。

空間特色從 2001 年以降的「故宮新世紀」建設計畫開始有了大幅度的調整，該年的「國立故宮博物院正館改善工程競圖」，以公共空間改善、展覽動線調整、正館周邊改善工程為主。羅興華建築師事務所因建築意象變動最少，主要著力於觀展動線改良而得標。[33] 此方案讓博物院由早期以蒐藏為主的基調，轉變成為以展示為主的空間，設計者將一樓大廳擴充為原有大廳的三倍，同時在地下一樓新增大廳，讓自用車或遊覽車穿越，增加上下車便利性。另外，銜接地下一樓到一樓正館大廳的空間，將故宮原大樓立面打開，天窗上轉貼了懷素的《自敘帖》（圖 4-26），此舉不僅將光線引入長期

以來幽暗的室內空間並與該館的公共空間結合（一樓展場入口大廳與地下室公共大廳），形塑了空間的層次感。而正館一樓大廳重新布置，改以觀眾觀展為主軸，讓逛故宮這事與過往產生大異其趣的空間體驗。特別的是，置放孫中山銅像的擬明堂想像空間；即周天子座朝的地點，在此方案中被拔除，轉成為提供參觀者上下樓層的主要動線（圖 4-27）。過往的統治者身影轉為來來往往的觀者。而今孫中山銅像被位移至地下一樓，道統空間與內聖外王的格局在此被弱化、穿透。

進入博物館內核，迎接觀展者的為寬敞且上鋪厚地毯的階梯，呈現一股進入精品殿堂的入口意象。觀者行經走道進入個展區，面對幾件清宮收藏的精品，有了更精緻化的觀賞模式與歷史想像，精品在獨立展示櫃中跨越年代地並置著，輔以特殊投射燈光的處理，甚至有些物件採用下方鏡面投影方式，此舉不僅讓精品脫離時代的氛圍，同時也在觀者的凝視經驗中將物件展開化，呈現 360°把玩的經驗。觀者（主體）在體驗與凝視當下，與客體（文物）交織出一種除卻身體與歷史意識的奇特觀賞經驗，「文物」、「國寶」在此轉化成「文化精品」。博物館的空間場域變成觀者的文化視野，並中介了一種帝國風華的文化想像。特別是常設展中的幾個重要展件，如紅珊瑚朝珠、翠玉白菜、肉形石等傳達出一種皇室／精品／貴族的歷史想像（圖 4-28、4-29），觀者在此透過器物與展示的詮釋將此想像連結起來。

圖 4-26　天窗上貼覆懷素的《自敘帖》（左）｜圖 4-27　國立故宮博物院中央大廳
經改造為大樓梯（右）

圖 4-28　肉形石展示（左）｜圖 4-29　多寶閣展示（右）

210

在此，故宮精品成為生活美學新品牌。這不僅透過數位化、電影、短片行銷，[34] 近幾年故宮亦透過異業結盟與文創商品開發，實質性地生產了新品牌物件，如：與義大利生活精品設計品牌 Alessi 合作推出的「The Chin Family—清宮系列」；[35] 與「神話言」合作以館藏圖象為藍本推出器皿及女性保養品；與 ARTEX 聯名推出景品文具；與法藍瓷合作等等。這些主題化精品的開發（圖4-30），進一步的將展覽所欲傳達的意識形態及其所夾帶的豐厚象徵資本，在品牌化過程中逐步翻轉成為經濟資本，以回應當代博物館作為一種消費空間的時代特性。

此敘事不僅涵蓋了器物描述，同時散放在空間性與節慶的轉化之中，更與美食結合。2004 年 7 月 14 日電影「十面埋伏」在故宮舉行首映典禮，媒體、電影故事、星光將長期以來作為國寶收藏地的故宮覆蓋新的空間敘事邏輯。2006 年「Old is New 時尚故宮新風貌」主題咖啡館，以及 2007 年故宮戶外藝術節、浪漫故宮夜、維也納藝術季、新年音樂會等都市慶典，改變了都市公共空間的使用與想像，過往國族認同儀式操演之地，在此成為城市中產階級的戶外都市藝文空間，都市慶典提供了漫遊的經驗。而館內以乾隆書房「三希堂」命名的餐廳（圖4-31），亦同步展現了象徵資本轉換為經濟資本的落實。

圖 4-30　國立故宮博物院文創商品販售場域（左）｜圖 4-31　三希堂（右）

　　2008 年開幕的「故宮晶華」（圖 4-32），則似更全面性的體現這樣的價值體系，由晶華酒店與故宮合作的 BOT 案，讓五星級飯店的餐飲與故宮精品結合，以產生更穩固的象徵價值。大元建築師事務所以玻璃帷幕牆之外觀內透宋青瓷冰裂紋的設計，塑造會發光的盒子，此概念讓「故宮晶華」像層層疊套的多寶閣般，充滿抽象的隱喻色彩。而室內牆面輸出之飲樂圖象與開放式廚房設計，還有層層疊疊的牆面及古玩形象，都試圖讓穿梭其中的人遊走於想像的遠古、當下之間，呈現一種「時空壓縮」的經驗。此歷史語彙之拼貼及象徵挪用，乃城市的文化資本與經濟資本充分交會的寫照，共同生產城市生活風格與品味空間。而價值體系亦在其中被拆解與重組，不論是「故宮晶華」所研發的國寶文物宴及歷代皇宮御宴等菜單，主題展覽與美食文化的結合都是。而今，故宮更以文化創意園區的角度重新出發，除了制度性架構編組隸屬於國家以外，其象

徵早已在全球化精品導向的文化資本邏輯中穿越，而其建築的意識形態教育功能也在不斷轉軌的過程中被賦予新的意義與價值。在此，歷史語言完完整整的被商品化了。

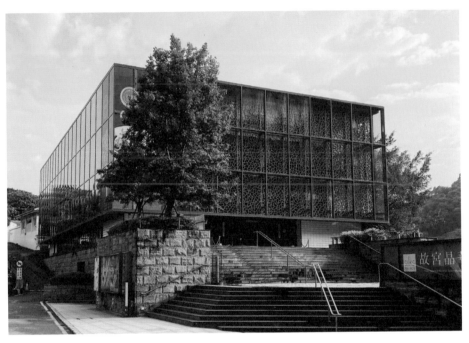

圖 4-32　故宮晶華

小結

　　從 1960 年代至今將近 60 餘年裡，國立故宮博物院區除了「故宮晶華」一案，其建築外觀仍與創建之初的導向相去不遠的挺立著，然其作為重要的國族文化容器，卻隨著不同的經濟積累模式與認同政治論述改動，而體現了大異其趣的表徵意涵。早期國立故宮博物院之收藏因日本侵華而幾歷遷移，在戰火中逐步具有「國魂」色彩。國府遷臺後面對冷戰時勢，故宮不僅作為「國寶」藏納重地象徵政權正當性，且為「中華文化復興運動」提供形式支持的「異質地方」。

　　位於軸線起點的「天下為公」牌坊象徵儒家理想政治烏托邦的入口，建築外觀參照北京午門剪影遙想帝國，設計者以「明堂」想像發展之室內品字型平面，不僅被視為宮殿建築胚胎，同時還象徵「道德聖王」行王政之道的場域。具「國魂」意涵的國寶，則為單一文化體系（華夏文化）的想像提供實質的佐證。品字型平面規劃，讓觀者往復各展間時皆會重回安放孫中山銅像的中央大廳核心空間，形塑了全景敞式主義主義下的觀展權力邏輯。

　　接著，本章把討論向度延伸至晚近 20 餘年，多元認同角力及博物館美學經濟所共同改造故宮文化論述。從認同政治的角度來看，多元主義及在地文化論述對華夏一元論支撐的國族想像進行批判；從美學經濟角度而言，「Old is New」與「經濟複合體」概念

讓故宮的「國寶」成為具有高度經濟效益的文化資本，即資本主義商品交換邏輯中的精品，這顯示了意義在流轉變動的歷史經驗中不斷的重組與拆解，而歷史與文物在精品化過程中成為了消費符號以供流轉。「去中心化」的空間邏輯，虛化了權力核心與大一統帝國軸線，使得中國古典式樣新建築轉而成為消費空間的展演舞臺，在看與被看的經驗中創造新的認同與博物館想像。國立故宮博物院風貌大致意義相異，所體現的象徵意義卻大幅翻轉，從故國風情到著根在地，從國魂載具到精品殿堂，其歷史空間中介著過去、當下與未來，主導著意義的消亡與重組，邁入由穩固走向氣化的循環，此境誠如馬歇爾・包曼（Marshell Berman，1940-2013）所說，在現代性的時代中「所有穩固之物皆已煙消雲散」。[36]

〖注釋〗

1 黃寶瑜（1966），〈中山博物院之建築〉《故宮季刊》1（1），國立故宮博物院，
 pp.70。

2 徐明松（2007），《王大閎：永恆的建築詩人》，新北：木馬文化，pp.128-130。

3 黃寶瑜（1918-2000）江蘇江陰人，字完白，號宿園、白尊、雪浪居。從小勤習書法、
 繪畫、篆刻，深具人文素養。1940 年高中畢業，因正逢對日抗戰，深感國難當頭
 遂進入交通部，主要工作是為地區長官及軍事當局裝設載波電訊而行遍大江南北，
 因目睹戰後殘垣斷壁，深感國家急需建設，故立下學習建築的志願。1941 年考入
 中央大學建築工程系，經歷了該系「沙坪壩黃金時期」的洗禮，其畢業設計獲「中
 國建築師學會」一等獎。因成績優異，畢業後留校任助教，追隨劉敦楨（1897-1968）
 達七年之久。1949 年黃氏隨國民黨政府播遷來臺，先執教於省立臺南工學院（今
 成功大學），首開「中國建築史」、「中國營造法」兩課程，此為臺灣的建築系有
 中國建築相關課程的開始，1960 年則出版《中國建築史》一書，傳播中國建築史
 相關知識與論述。除了學院工作以外，黃氏因戰時上司力邀擔任電力公司建築課
 長，負責臺灣全島電廠設計監造，於 1956 年兼任行政院房屋興建委員會工程組長，
 長期舉辦臺灣國民住宅展，1960 年獲得獎助到美國賓州大學追隨惠登博士短期修
 習國民住宅及都市計畫，並赴哈佛、耶魯、麻省理工等學校探討建築教育問題。返
 臺後接手虞曰鎮建築師事務所籌備中的中原理工學院建築系，在 1960-1973 年間擔
 任系主任，首創五年制大學專業學程，偏向布雜學院派建築教育，當時主要教師多
 由中央大學教育背景的建築師組成，如汪源珣、朱譜英、林建業、王重海、黃祖權
 等人皆是。1961 年黃寶瑜成立大壯建築師事務所，「大壯」之名取自其師劉敦楨
 自號「大壯室主人」。1972 年蔣經國表弟王正誼因中央社區工程舞弊案，大壯建
 築師事務所涉及案情，官司後他於 1977 年獲得 Sir John Summerson 獎金，赴倫敦
 大英博物館任職亞洲部，主管中國文物，後移民加拿大擔任美術館的中國藝術與建
 築顧問。黃氏設計與規劃項目有：國立故宮博物院（1965，1971）、臺北市城門（景
 福、麗正、重熙，1966）、中原理工學院建築系館（1972）、外雙溪中央社區住
 宅。石門水庫後池地區布置計畫（1962）、陽明山國家公園計畫（1963）、日月潭
 風景區發展計畫（1966）、林家花園整建計畫（1966）等。另外，黃氏的金石書畫
 作品也有相當造詣，曾任教師範大學美術系亦出版過《玉潮山房印存》（1973）、
 《學藝通言》（1976）、《雪浪居印》（1989）、篆書《禮運大同篇》、*Chinese
 Art：The Pastime of Literati*（1991）等，作品曾於英國劍橋大學東方學院及多倫多

大學藝廊展出。（參考：汪清澄（2001），〈中外名人傳—江蘇才子藝術家黃寶瑜（1918-2000）〉《中外雜誌》，No.69，pp. 71-73；李宜倩（2010），〈現代中的東方建築文人—黃寶瑜〉《建築師》，pp. 118-121；嚴月妝（1975），〈山林中的隱者—黃寶瑜〉《房屋市場月刊》，房屋市場月刊社，pp.70-73；郭肇立（2020），〈藝術學派的建築教育—中原建築的源流〉，中原大學建築系，pp. 63-65）。

4　此案的工程設計、庭園培植、環境整理、設備整理均為總統蔣中正親自指點。（蔣復璁（1977），《中華文化復興運動與國立故宮博物院》，臺北：臺灣商務，pp. 295）。

5　「吾人認為故宮與中央博物院，是國家的特藏博物館，與一般作為社教中心之都市博物館性質不同，它的任務，保存重於展覽，因此構築貯藏的山洞為建館的必要條件」。（出處同本章注1，pp. 70）。

6　出處同本章注1，pp. 71-72。

7　嚴月妝（1975），〈山林中的隱者—黃寶瑜〉《房屋市場月刊》，房屋市場月刊社，pp. 70；傅朝卿（1993），《中國古典式樣新建築—二十世紀中國新建築官制化的歷史研究》，臺北：南天，pp. 234。

8　出處同本章注1，pp. 76。

9　出處同本章注1，pp. 71-72。

10　文字下方線條為原文標注（出處同本章注1，pp. 76）。

11　開幕式影像可參考：國立故宮博物院編輯委員會編輯（2000a），《故宮跨世紀大事錄要：肇始播遷復院》，臺北：故宮，pp. 282-283。

12　林柏欽（2002），〈「國寶」之旅〉《中外文學》30（9），pp. 239；王家鳳（1985），〈故宮博物院六十年：寶物歷險記〉《大成》（144），pp. 2-8；許湘玲（1981），〈故宮的變遷與成長〉《雄獅美術》，（119），pp. 46-49。

13　蔣復璁（1988），〈雜憶故宮博物院〉《大成》（177），pp. 65。

14　「善後委員會」於1924年11月20日正式成立，主要任務為會同清室近支人員清理公產與私產；同時接收公產，待宮禁一律開放，則轉而為國立圖書館、博物館等使用。（出處：國立故宮博物院編輯委員會編輯（2000a），《故宮跨世紀大事錄要：肇始播遷復院》，臺北：故宮，pp. 17。

15　國立故宮博物院編輯委員會編輯（2000a），《故宮跨世紀大事錄要：肇始播遷復院》，臺北：故宮，pp. 68。

16 林國平（2007），《時尚故宮·數位生活》，臺北：故宮，pp. 13。

17 林柏欽（2002），〈「國寶」之旅〉《中外文學》，30（9），pp. 239。

18 那志良（1966），《故宮四十年》，臺北：臺灣商務印書館，pp. 147。

19 吳淑瑛（2002），《展覽中的中國：以 1961 年中國古藝術品赴美展覽為例》，政治大學歷史研究所碩論。

20 唐耐心（1994），《不確定的友情：臺灣、香港與美國，一九四五至一九九二》，臺北：新新聞文化，pp. 163。

21 林柏欽（2002），〈「國寶」之旅〉《中外文學》，30（9），pp. 239。

22 傅朝卿，1993：227-235。

23 出處同本章注 1。

24 國立故宮博物院之孫中山銅像，乃政府延請為中山陵塑造孫中山座像之法國雕刻家保羅·朗特斯基（Paul Landowski）之子，根據其父原作將原來的大理石座像翻鑄為銅像。（資料來源為：國立故宮博物院大廳孫逸仙銅像前方之說明牌）。浮雕中的孫之共和革命歷程，詳細內容可參考本書第壹章「官方引領的民族形式論述實踐：中山陵與首都計畫」小節。

25 杜正勝（2008），〈故宮願景：致故宮博物院同仁的一封信〉《故宮文物月刊》，No.209，pp. 13。

26 杜正勝（2003），《臺灣的誕生十七世紀的福爾摩沙》，臺北：時藝多媒體。

27 出處同上注。

28 http：//www-kinowa.blogspot.tw/2008/11/blog-post_28.html（瀏覽日期：1.1.2012）

29 蔣雅君，葉銨欣（2011），〈當國族文物與象徵經濟相遇：二次戰後迄今臺北故宮博物院之象徵修辭變遷研究〉《南方建築》，144，pp. 78-85。

30 出處同上注。

31 摘自：國立故宮博物院南部院區官方網站。http：//south.npm.gov.tw/zh-TW/History。（瀏覽日期：9.16.2022）

32 蔣雅君（2016），〈故宮南院：「柔焦」的文化中國〉《臺灣建築》，No.249，pp. 32-33。

33 根據國立故宮博物院前祕書室主任蘇慶豐說明，羅興華建築師的方案之所以拿到競圖是因為「在其他的建築師的規劃設計當中，羅興華建築事務所的設計比較沒有改

變故宮的建築意象。整體外觀看起來，還是維持原來的樣貌，沒有破壞到整體外觀的意象，從牌樓往上看不出來有整建的改變，保有故宮原來的樣子」。摘自：國立故宮博物院蘇慶豐祕書室主任訪談紀錄，時間：2010 年 9 月 20 日下午 2 點。參與訪談者：蔣雅君、葉錡欣。摘自：葉錡欣（2011），《從國族文物到城市資本積累：臺北故宮博物院文化形式的變遷》，中原大學建築學系碩士論文，pp. 160-168。

[34] 如：侯孝賢執導的《盛世裡的工匠技藝》（2005）、3D 動畫影片《國寶總動員》（2007）、《瑰寶 1949》（2011）、李芸嬋導演的《故事宮寓》（2020）等。

[35] 整個系列啟動於 2005 年雙方簽訂合作意向書，設計師 Stefano Giovannoni 的「Mr. Chin—清先生」創造靈感源自院藏的清高宗御製詩中乾隆皇帝年輕時的畫像，並衍生一系列商品全球銷售，2007 年五月開始首賣。（林國平編（2007），《時尚故宮‧數位生活》，臺北：故宮，pp. 192）。

[36] Marshell Berman（1982），*All that is solid melts into air：the experience of modernity*, New York： Simon and Schuster, pp. 15.

現代中國文化空間範型的
創造與擺盪

國父紀念館

競圖與形式協議

（一）籌備與原則提要

> 　　國父紀念館是我最艱難的設計，……為了紀念國父一生的思想、為人和事業，這個建築在形式上，必須有象徵性的顯示；國父是一位革命者，所以紀念他的建築必須創新；而他的為人與生活特色在於樸實與簡單，所以這座建築不應俗氣華麗，必須莊嚴中帶有親和力。他推翻滿清又怎能採用當局屬意滿清時代的腐敗俗麗型的宮殿式建築紀念他。要有中華民國的風格。
>
> 王大閎，[1] 1997：25

　　1963 年 8 月的中國國民黨中央常務委員會決議，為了慶祝國父百年誕辰打算興建國父紀念館（圖 5-1、5-2）。隔年 9 月 1 日成立最高決策單位「中華民國各界紀念國父百年誕辰籌備委員會」，[2] 委員們都是名重一時的文藝與政界權威人士，名譽會長是蔣中正，王雲五（1888-1979）、張道藩（1897-1968）分別擔任正、副主

任委員。「紀念館建築委員會」負責擬定「紀念館設計原則提要」，內容是：1.國父紀念館之建築式樣，應充分表現中國現代之建築文化，並採擷歐美現代建築之優點融合設計。2.國父紀念館之外觀，應宏偉、莊嚴、高雅、壯觀，以表彰國父偉大崇高之氣象。3.國父紀念館應建築於臺北市第六號公園預定地之中央，正門向西，南、北、東三方均建側門，其建築之格調應與當地環境相調和。4.國父紀念館除供中外人士紀念國父，以崇景仰瞻敬外，並兼作青年文化活動中心之用，且其建築之設計必須切合實用。[3]

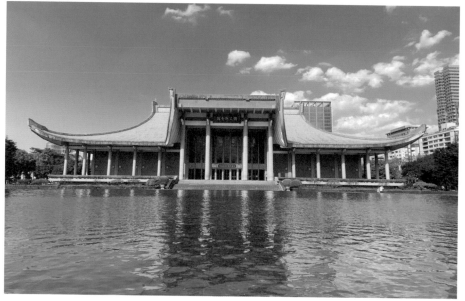

圖 5-1　國父紀念館建築及水池

圖 5-2 國父紀念館競圖模型

　　為了節省時間不公開徵圖，參與者採推薦與自薦。[4]陳濯、陳
其寬、楊卓成、王大閎、余振中、林澍民、張崇生、虞日鎮、力霸
振中美亞建築師聯合設計中心、鄭定邦、黃寶瑜、楊元麟等十二位
參與，他們皆對臺灣戰後的現代化工程有很大的影響。最終因陳其
寬未繳件，共有十一件作品參加比圖。此案評選共分三個步驟執行，
依序是紀念館建築委員會審議、紀念館建築研究設計小組評審，最
後送交常務委員會核定。此案評分比重，總布置與結構各占 20%，
平面機能與造型各占 30%，[5]後兩者相加的占比過半，重要性不言
而喻。從平面機能的第一條規範內容來看，「各空間之質—包括『實
用』（符合需要、造價、大會堂之容量等）與『精神』（需表現中

國現代建築文化及擷取歐美現代建築之優點）」，表現出主辦方希望參與者能夠對「中國空間」與「中國造型」都表達看法。

　　整個評審過程分成兩個階段，第一階段入選作品有二號（張崇生）、五號（王大閎）（圖5-3、5-4、5-5、5-6）、十一號（林澍民）等三件。[6] 評審團針對三案的「造型」都提出了看法，他們認為二號作品「外觀頗大方，亦新穎」，五號作品「造型外觀或有可議，但此設計具有創造性，於新穎中多少蘊有中國文化之生命」，十一號作品「造型現代化，別具一格。外觀簡明有力」，這些評語及其圖面可以看出現代感與創新思維是入選考量。最終，王大閎的方案勝出，原始方案與定案版本的平面機能變動不大，[7] 倒是造型外觀「是否夠像中國？」引發了長達一年多的折衝與修改。

圖5-3　王大閎比圖方案全區規劃圖

圖 5-4　王大閎比圖方案一層平面圖

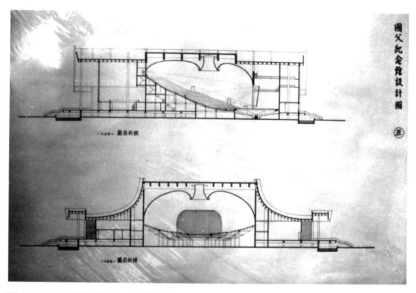

圖 5-5　王大閎比圖方案剖面圖

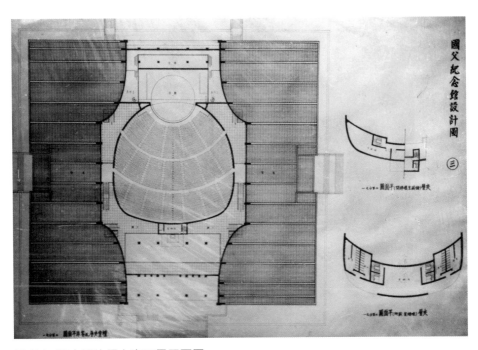

圖 5-6　王大閎比圖方案四層平面圖

（二）形式協議

　　整個形式折衝過程分成兩個階段，第一階段經歷 1965 年 12 月 3 日與 12 月 30 日兩次修正，第一次修正案是根據籌備委員會常務委員會第十九次會議的意見。第二階段主要從 1966 年 1 月分開始，原來的委員會解散，轉成由興建委員會負責，1966 年 8 月 3 日呈蔣中正親閱至關重要，之後屢經修改直到隔年 8 月 10 日才批示贊成，後又面臨館舍原設定朝西面對總統府，轉而朝南的改動。

　　從第一階段的設計修改會議紀錄來看，業主方評審委員的「中國建築」外觀想像有幾個特點：1. 台基、屋身、屋宇三段式，2. 建築正立面應有屋簷，不然感覺像剖面，3. 屋頂坡度和屋翼起翹，4. 屋頂設正脊，5. 外牆材料可以保持本色，但增加花紋浮雕與石獅強化中國風味，以使西方人士可在文化表徵上清楚辨讀「這是中國」等。[8] 這其中潛藏對於文化特徵的感覺結構與東方主義視角令人印象深刻，可看出深受建築前例的影響，以及關注文化符號在群體溝通上的作用。在不斷模仿明清宮殿式建築意象傾斜的建議下，王大閎於 1965 年 12 月 3 日提出〈國父紀念館設計立意〉，堅持與抄仿古代的建築保持距離，也修改了台基的高度，讓中國傳統建築三段式特徵更明確，屋翼微微上揚，禮堂高度增高，整體建築從水平向垂直延伸，並於該年 12 月 30 日的外觀設計說明中具體回應[9]，這階段的定案設計，刊登在 1966 年八月的《建築雙月刊》。

　　月刊中的紀念館建築是坐東朝西，正門面向今光復南路，為鋼筋混凝土造，內外牆都是磚砌。混凝土表面全部採用清水加工斬石，

柱子加包色廣漆，外牆加貼花崗石，石階和地面使用觀音山石片。整體布局採方形平面且中軸對稱，外部由一圈迴廊連接，四向立面都設有樓梯。主要的機能空間有中央集會廳（大禮堂）、孫中山銅像安置空間，左右各為青年活動中心與陳列館。秉持著功能論的想法，大屋頂的形式是採中央高起的平屋頂結合兩側高度下降的兩翼來表現，混凝土的收邊與線條感沿著驟降坡而變得醒目，層層反樑強化屋脊，表達強烈的構造性。在呼應中國傳統建築台基、屋身、屋宇三段式原則時，依循卻不受綑綁，離地數丈的平台式迴廊結合水池來強化懸浮感，表達現代主義建築輕靠而不著根於土地的想法。紀念館前的大型水池，像鏡面般倒映著館舍和活動，儼然將建築化身為舞台。除了大屋頂與若干細節，這個方案頗似密斯的精鍊現代主義，呈現出一種靜默、抽離的品味，傳統形式語彙的轉化和運用既抽象且克制。

「前景透視圖」中的格子樑和無裝飾的柱子率直銜接，接合的地方形似木構造的卡榫，清楚的說明每一個建築元素都具備了不可或缺性：形隨機能。屋脊的反樑結合外凸的收頭，強化了這個構件與樑柱系統間密不可分的關係，頗似句法中的連接詞（conjunction），擔任著不同材料或建築部位接合與轉折的接合劑，最終成就了建築的整體性，路德維希・密斯・凡德羅（Ludwig Mies van der Rohe, 1886-1969）「上帝存在於細部當中」（God is in the details）的格言在此盡現。可見對王大閎來說，一篇文章或是一場演說若僅強調形容詞（文化表徵上的裝飾紋樣），缺乏清楚的連接詞表述，應該是一種摧毀建築整體性的痛苦（圖 5-7）。

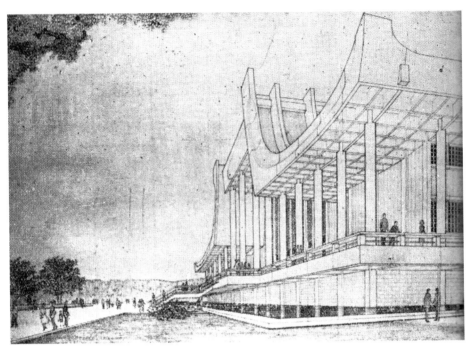

圖 5-7　前景透視圖

　　然而，這個精煉的方案卻因 1966 年 8 月 3 日呈送蔣中正親閱後產生變化，根據王大閎的回憶，當年端著模型去見蔣中正，老總統說：「『很好，很好，可是這國父紀念館怎麼看起來像一座西洋建築？』」返回後，[10] 蔣派張群祕書長傳話：「總統希望修正，將國父紀念館的外觀設計的稍微中國化一點」，[11] 這次會面開啟了長達一年的修改過程，直到次年 8 月 10 日蔣中正才批示「贊成」，[12] 之後又逢正門轉向面對仁愛路，此案可謂困難重重（圖 5-8）。1966 年 10 月 2 日的會議有一些看法值得關注，盧毓駿「本人建議將其前面的『八』字型，改為『人』字型，或許會符合美的習慣性」。……

就原設計圖樣，將正面『八』字型上方研究修正，務須減少『剖面』及『山牆開門』之視覺感……」，[13] 應影響了今日的屋頂樣貌。而評審們普遍認為紀念孫中山的建築，不宜模仿宮殿式建築和五顏六色的設計，較符合紀念性與「摩登建築」思潮；孫科也認為使用琉璃瓦不合適並反對模仿、復古，希望能夠回到早期的版本進行屋頂修改，因此部分保留了材料樸素感和形式調整幅度。[14] 最終，使得「像中國」這個命題環繞在強調國族視覺美學與構圖的習慣上，進行文化符號的添加，來滿足布景式的期待，這樣的趨向應可能也打開了後續民族建築記號學實踐的可能性。[15]

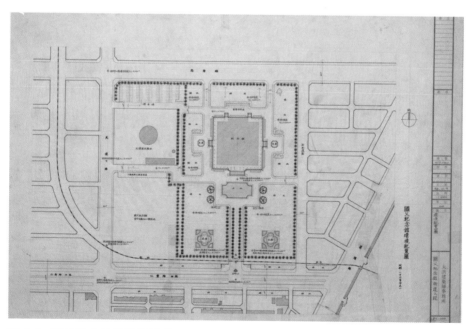

圖 5-8　國父紀念館環境配置圖

圖 5-9　國父紀念館起翹上揚的屋翼

　　今日所見的國父紀念館，集會堂內部天花改成平屋頂，正門入口上方的屋翼往上翻，結構系統改成部分 SRC 系統（混凝土包覆鋼柱樑），[16] 早期方案的結構理性主義美學思維被大幅減弱，原設計盡可能想要使用材料本色傳達誠實性與孫中山真誠的性格，也因工程問題而有所改動。[17] 誇張的飛簷與入口雨棚（圖 5-9、5-10、5-11）充分表現混凝土的塑性，結構應力清晰展現。正門入口上方起翹的巨頂及向上提升的頂簷，打破了中國傳統建築正面屋簷線的穩定感，帶來了更具雄偉力量與飛躍精神的氣勢。[18] 屋頂採黃色面磚而非琉璃瓦，以抽象的線條與陰影轉化，如意圖樣和吻脊獸，明

顯跟當時既有的宮殿式建築的精描作法不同，呈現了往「面相學表現主義」（Physiognomic Expressionism）傾斜的趨勢，藉以補足形式過於抽象的問題，對於王大閎後續的作品產生了很大的影響，如：教育部辦公大樓（1971）、外交部辦公大樓一、二期（1972、1985，圖 5-12、5-13）、中央研究院歷史文物陳列館（1984，圖 5-14）等。而其他設計者的方案亦可見其影響，如：開臺聖王成功廟（朱祖明，1991）、臺北火車站（沈祖海，1987）等。

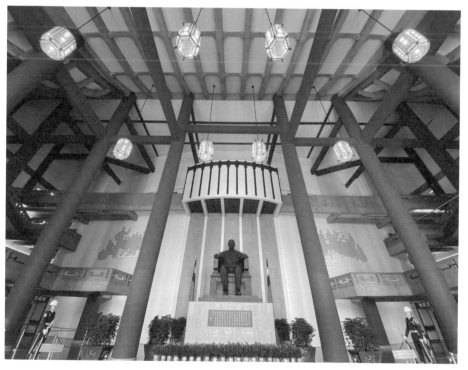

圖 5-10　國父紀念館大廳

圖 5-11 國父紀念館新建工程入口雨棚詳圖

圖 5-12 外交部辦公大樓外觀（左）│圖 5-13 外交部辦公大樓入口雨棚（右）

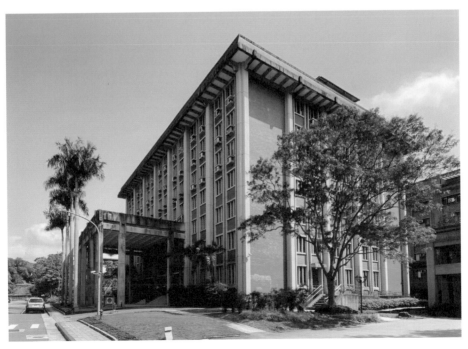

圖 5-14 中央研究院歷史文物陳列館

（三）現代主義者的地域主義

> 　　設計紀念性建築最難的部分，是如何利用建築材料來顯現一個人的偉大精神。如何用具體的事物來表現抽象的精神。
>
> 　　　　　　　　　　　　　　　　　　　王大閎，1997：26

　　王大閎對國父紀念館的紀念性詮釋，就民族形式的角度而言是開創新局；從知識論的脈絡來看，則是接軌「現代主義者的地域主義」（Modernist Regionalism）國際思潮的表現。早在1940年代，西方的前衛主義者因為市民建築的集體性象徵需求，不得不在「紀念性」與「進步性」兩個看似矛盾的課題中找出融合的可能，重新召喚但不因循學院派的歷史主義成為無法迴避的問題。1943年基提恩（Sigfried Giedion）、傑瑟・魯伊斯・塞特（Josep Lluís Sert I Lopéz, 1902-1983），與費爾南・雷捷（Joseph Fernand Henri Léger, 1881-1955）共同發表〈紀念性的九點提示〉（Nine Points on Monumentality），[19] 拋出「新紀念性」（New Monumentality）的觀點，試圖扭轉早前將「紀念性」看成是前現代的過時產物，[20] 轉而視之為「人類最高層次文化需求的表現」，[21] 此文敲開了「回歸傳統」的趨勢。同時期，約瑟夫・胡納特（Joseph Hunut, 1886-1968）等人則關注人文主義與

歷史趨歸、歐美都市再開發或重建計畫面臨的傳統建築協調問題，還有戰後美國國務院在世界各地興建能夠表達當地文化特色的美國大使館建築等，在在把「公眾習俗、地域傳統與現代技術調和」的信念，[22] 推向新時代風潮的浪頭，「現代主義者的地域主義」油然而生。「面相學表現主義」、「抽象表現主義」（Abstract Expressionism）、「粗獷主義」（Brutalism）的美學共構，編織成了一種新時代的地域主義圖象。在依然堅持現代主義者的營造原則與技術神話時，質感、材料承擔著表達「韻味」的重任，悄悄說著「靜默的真實」。根據 Smithson 的說法，「粗獷主義」在「面對大量生產的社會時，也能夠同時牽引著超脫於混淆與權勢之外的粗糙之詩」，[23] 表達了以材料來表現精神性的「道德性」向度。

此風不僅可由國父紀念館的四坡水與屋脊線條，還有早期方案設定內外牆採清水紅磚，混凝土表面全部清水加工斬石等看出。雖然教育部大樓因當時的業主設計意見而產生更向「面相學表現主義」的方向妥協，但我們仍能看到此思路的鑿痕（圖5-15）。這樣的思路也能在臺大農業陳列館（張肇康、虞曰鎮，1963）（圖5-16、5-17、5-18）得見，設計者在現代主義懸浮空間感的設定中，借鑑密斯式的平面和立面，及柯比意式的材料和細部，而為了回應地域工程與造價、氣候與文化等綜合考量，將玻璃帷幕轉換成遮陽帷幕，大面積的圓筒狀構圖是稻穗意象的抽象表達，二、三層出挑的外牆在對應柱位的地方，採用紅色壓克力長條開口，既是虛化的柱子也是中國大紅柱的隱喻。而柯比意式的落水頭設計，實為傳統琉璃懸筒滴水，[24] 附著於混凝土表面的模板木紋則可見木結構轉化於混凝

土造的形式擬仿，回應了傳統參照對象的現代轉化。臺北醫學院實驗大樓（北醫工程組、吳明修，1965），在量體組合上強調機能分區配置，突出的樓梯間、刻意拉開的水平廊道，以及平台的自由出挑，頗具柯比意晚期作品的特色。另外，此案以混凝土仿木構造接頭的作法，透過欄杆、椽子、簷口之轉化，傳達了傳統與現代結合之況味（圖 5-19）。

圖 5-15　教育部大樓外觀

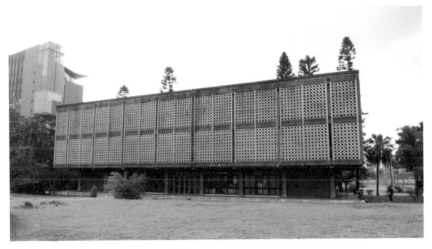

圖 5-16　臺灣大學農業陳列館外觀

圖 5-17　臺灣大學農業陳列館二層的
外牆遮陽帷幕，圓筒狀黃、綠兩色的
琉璃筒瓦象徵稻穗與稻梗。

圖 5-18　臺灣大學農業陳列館二層內部空間

圖 5-19　臺北醫學院實驗大樓一隅

此風潮不僅僅限於臺灣且廣布於世界許多角落。例如，菊竹青訓（kiyonoriKikutake, 1928-2011）的天空之屋（Sky House, 1958）與東光園（Hotel Toko-en, 1964），丹下健三（Kenzo Tange, 1913-2002）的自宅（Tange House, 1955）（圖5-20），淡水天主教聖心女子高級中學第一期工程（1967）（圖5-21、5-22），乃至磯崎新（IsozakiArata, 1931-2022）在空中城市（The City in the Sky）的規劃中將巨型建築賦予大型斗拱形式特徵，呈現出傳統轉化路徑。地域性特色、材料本色，結合鋼筋混凝土強大的塑形能力，洋溢於質感與線條之舞中。只不過，國父紀念館修改後刻意突顯的出簷相較於前述個案，有著更為濃烈的「面相學表現主義」色彩。

圖 5-20　丹下健三自宅

圖 5-21 天主教聖心女子高級中學行政樓內
垂直向度的流動感

圖 5-22 天主教聖心女子高級中學從橋廊望向行政樓

追尋文化空間的深層結構：
現代中國空間

真正的中國建築，是簡樸淳厚，非常自然的，尊重現有的大環境。明朝以前的中國建築都比較單純，我在裡面住過，有印象、有感覺。時代越複雜，環境越要簡單清淨。是否能在比例與空間之間找到若干追尋純淨與和諧的秘訣？

王大閎，1997：25

我覺得我的風格受到 Mies 的影響比較大，去掉感覺(sensual)，留下精神(spiritual)，不誇張不炫耀，這就是我設計的原則： Less is More，將複雜的設計用簡單純粹的形式整合達到極致。

王大閎，1997：110-111

國父紀念館所表達的傳統與現代，絕非僅止於材料和構築，更

包含了評分項目占比 30% 的空間組織，而這也是王大閎心心念念追尋多年的「文化向度的現代中國空間」（文化深層感覺結構）的凝結。揉合密斯的「萬能空間」和簡樸淳厚的「真正的中國建築」，是重要的渠道。

誠如王大閎曾說希望在比例與空間中找尋純淨與和諧的中國建築，他將國父紀念館複雜的功能整合在一個盒子裡，且從平面組織到立體形構都能盡可能地達到簡單純粹，並以格狀系統、模距與重複比例的方式作為整合的基礎，例如，東西兩向走廊的柱間距，由柱心到柱心為 540 公分，南向大廳兩側的列柱間距較寬，從柱心到柱心為 1080 公分，其餘則為 720 公分。這三種尺寸都是以 60 公分為基數，形成 3：4：6 的比例（圖 5-23）。此作法可見深受現代主義建築師們的智識經驗影響，並合併轉化在空間尺度與體驗之中，如密斯。

大廳內的孫逸仙座像由陳一帆（1924-2016）塑造，中山裝具政治家寓意，兩旁大柱透露著類同的偉人紀念性空間氛圍。座像背後的擋牆，強化了自明性與方向性的同時塑造正廳的氣象。設計者拉高南向立面正廳位置的玻璃並與左右兩側的高牆對比，在視覺上呈現清楚的主從、位序關係。

面對「中國空間」的塑造，特別是空間的文化向度，對王大閎來說並非只是書本知識的轉化，同時也包含了記憶感知的層面，他不只一次的說：「我在裡面住過，有印象、有感覺」。[25] 這樣的創作征途，從王大閎到臺後的作品來看，最早可以追溯到 1954 年的建國南路自宅，之後更成為一種「文化空間原型」延伸到後續的私宅與公共建築作品。

圖 5-23　國父紀念館二層平面圖及模矩

（一）公、私貫穿的空間原型創造

自宅與公共建築的空間組織

　　王大閎的建國南路自宅，座落在高牆與花園間，基地約 50 英尺＊62 英尺（一英尺約 60.96 公分）（圖 5-24），北、東、西三側的空心磚牆高 1.6 米至 1.8 米，南側因面對 6 米巷弄，則是以 1又 1/2B 清水磚砌築，高達 3 米。推開兩扇狹長院門入內，可見花

園中佇立著一棟 30 英尺＊30 英尺的正方形建築。自宅建築的北、東、西向以 1B 半的清水磚承重牆支撐，採法式砌磚法且以本色呈現。南向立面則有 14 樘落地門，簷下有兩根黑鐵支柱，具傳統建築正廳與開間寓意，呈現 2：3：2 的比例。北側設有四樘落地門，東側上開 5.5 尺直徑圓窗，[26] 外掛木作長方形分割的推拉窗扇，西側設兩扇高長宅門，室內淨高 9 尺 7 吋半。

圖 5-24　王大閎的建國南路自宅平面圖

自宅的空間組織是將設備空間（或稱服務核）置於核心，並以四道內造牆體圍塑，黑水泥地坪則分割（灰漿面）為長、寬皆是 2 英尺的方格，這是整個空間的基礎模矩，而衣櫃（8 英尺）、床（4 英尺）、玄關櫃門扇、南北向落地門扇等尺寸，都是此模距的倍數。總體而言，此案頗似密斯之「核心住宅」（core house project）規劃概念與「少即是多」（less is more）格言的轉化。進一步看，「核心住宅」將服務盒置中，四周環繞著流動空間，且四向都設入口，高彈性的空間規劃訴說的正是工業生產與效率掛帥的觀點。而王宅則是在此基礎上，帶入中國傳統住居形式，以內、外造牆、開口形式、及空間尺度共同定位起居、服務，睡眠三種空間機能。浴室置於核心，天花有一開口，是住宅中唯一兩向度採光的空間，是對身體的歌頌，是此案最前衛之處，也隱隱透露出有蓋天井的轉化。總體而言，此宅表現出「少即是多」哲學，誠如羅時瑋的觀察，體現了「『正其居』即『客其居』，不是歸人，而是過客，就是一種客居心裡（不多置物品、生活方式簡單、隨時可離開、保持在戒慎不自安心理的狀態，甚至離開後之狀態也要讓人看了肅然起敬。）」，[27] 表現了現代人們居無定所的狀態，在起居間時時保持戒慎惕勵，此高度紀念性的表達，透露出一種對前現代時期傳統安居的辯證。[28]

根據郭肇立的研究，王宅初建時的模矩較密斯的「核心住宅」（圖 5-25）更為精鍊，[29] 隨著建立家庭而增建，自宅寬度由 30 英尺擴增到 50 英尺，其變化能夠看出「核心住宅」的本土化過程。從 1953 到 1964 年間王宅增建過程圖來看（圖 5-26），三側增建處的屋頂都較低矮，主從關係分明，中軸線清楚浮現，南向立面因

增建兩側廂房而呈現1：3：1的比例，實、虛對比感濃厚（圖5-27）。
總體來說更趨近中國傳統建築的空間經驗，突顯出以廳堂為主體的
組織關係。

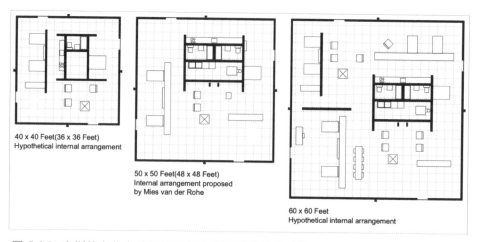

40 x 40 Feet(36 x 36 Feet)
Hypothetical internal arrangement

50 x 50 Feet(48 x 48 Feet)
Internal arrangement proposed
by Mies van der Rohe

60 x 60 Feet
Hypothetical internal arrangement

圖 5-25　密斯核心住宅的三種通用空間原型與結構系統

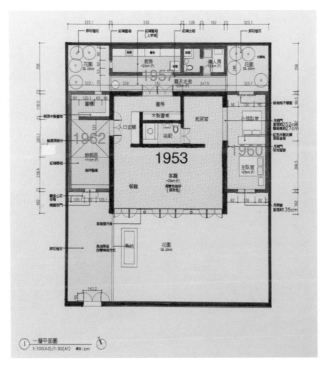

圖 5-26　1953 年至 1964 年王大閎建築南路自宅增建過程

圖 5-27　王宅增建後的斜角立體圖

1964 年濟南路虹盧自宅（圖 5-28）可見王宅增建的影響，厚重高牆同樣強調「大隱於市」的想法，總體平面的長向與短向分成三部分，餐廳位處核心，具門洞的內造牆界定了公、私機能。王大閎在西寧南路的事務所也可見極為類似的空間邏輯（圖 5-29），因是公共空間，中軸線的核心處設事務所並放置王氏最重要且喜愛的作品，背板牆懸掛巴黎地圖，台面則放置登月紀念碑模型，紀念性強烈。1963年完工的臺灣大學法學院圖書館（圖 5-30、5-31），也能看到明顯的思路，南北軸向交錯成 25 個格子，每個格子再細分成九宮格，近乎所有的分隔牆與構件皆根據模矩發展，置中上抬的樓梯強化紀念性與懸浮感，入口處與兩側封閉高牆，跟 1953 年建國南路自宅增建後的南向立面一樣，都採用 1：3：1 的比例，呼應內部空間正廳的寬度。立面上的長型柱體和平屋頂保持結構理性主義思維，遮陽花磚低吟著地域小曲，是對氣候的呼應，混凝土仿木結構扶手（圖 5-32），悄悄的透露出設計者的文化表徵創造已開始往文化形式模仿的向度傾斜。

圖 5-28　虹盧自宅平面圖

圖 5-29　王大閎位於西寧南路的事務所平面圖

1.巴黎玻璃（平面圖）
2.紀念碑
3.廁所
4.工作室
5.模型室
6.王大閎辦公室
7.平台
8.書院

圖 5-30　臺灣大學法學院圖書館平面圖

圖 5-31　臺灣大學法學院外觀

圖 5-32　臺灣大學法學院混凝土仿木結構扶手

國父紀念館的繼承與轉化

　　王大閎秉持著一套精煉的邏輯，發展出一種得以貫穿公、私建築的「文化空間原型」，也延續到了國父紀念館。館舍南向立面的設計邏輯類同於 1953 年自宅增建與臺灣大學法學院圖書館，縱軸與橫軸皆分成三區，區隔集會廳與青年活動中心、史蹟展示區域的南北向隔牆，宛若建國南路自宅增建，把內外造牆、正廳與廂房當成是界定空間層次的基礎，更將大型合院的空間組織結構融入其中，呈現層層遞進之感（圖 5-33），頗具呼應林安泰古厝空間組織之功，集會堂則宛若有蓋天井。加上四向都設有入口，且呼應亞熱帶氣候的串連式迴廊便不可缺，在空間層次上形成了從主核心、次核心到邊界的序列，與國族大集體、小群體，到次小群體關係對等。可謂反映了中華文化復興運動的社會締構精神。

　　在公共建築的空間營造中，不論是國父紀念館的核心是有蓋天井的集會堂與正廳、臺灣大學法學院圖書館以知識為核心。或者私宅如濟南路自宅以浴室歌頌身體並隱約具有蓋天井意涵，且在增建後強化正廳，乃至虹廬自宅與虹英別墅以餐廳為核心，來象徵中國家庭生活的群體凝聚特質。核心，對於王大閎而言，並非如密斯把設備置於核心來歌頌技術理性，[30] 文化精神顯然才是他最關注的所在，那麼就不難理解國父紀念館集會堂原始天花設計由弧線逐漸往上凝聚成一個圓筒形空間的表現。

圖 5-33　林安泰古厝平面圖

（二）群體文化深層結構的空間原型：
類型學的回歸與辯證

「真正的中國建築，是簡樸淳厚」，[31]王大閎的寥寥數語將心目中的理想現代中國建築與情境之美清楚表達，他曾說「在二十世紀初期新營造方法被廣泛地應用之前，中國建築一直未有任何重大的變異，因此，若是想要像在西方建築中一樣地在中國舊建築的造形上找出某些顯著的變異來，幾乎是十分困難的事」。[32]在將空間組織、間架結構與規制視為不變的根本前提中，密斯的結構理性主義與萬能空間思路，顯然能夠與王氏對傳統中國建築的理解進行對接，進而成為他發展文化深層結構的空間原型基礎。而不變性與同質性更觸發了王氏與其他現代主義者試圖擺脫類型學（typology）桎梏不同，除了在民族形式的美學表徵創造召喚了現代主義者的地域主義思路以外，為了開展出具有文化深層結構意涵的空間組織，重新召喚了「類型學」（typology），並關注「可重複性」（repeatability）與文化空間範型的共同特徵。

為了進一步了解王大閎如何遊走在國族傳統文化空間原型與現代主義背離「類型學」道路之間，找尋一條傳統與現代融合的進路，爬梳西方十八世紀以降逐步發展出的「類型學」辯證道路將是必要的。

根據洛菲爾・莫內歐（Rafael Moneo,1937- ）的說法，之所以能稱為「類型」（type），表示具有相同形式結構（formal structure），是社會中穩定的活動、技術、與意象的物質投影，其並非凍結不變，

亦可轉化與變遷。[33] 安托萬 - 克里索斯托姆・卡特勒梅爾・德・坎西（Antoine-ChrysostomeQuatremere de Quincy,1755-1849） 是最早在類型與學科整合的基礎上闡述「類型 - 形式」（type-form）概念的先驅，其認為因為有了「類型」，而能使建築跟過去重新鏈結，「類型」被視為與理性和使用相關的形式邏輯，建築特徵雖可參照往例，但可更新使用方式。

「類型」的概念在十九世紀產生極大的變化，因「計畫」（program）這個概念的強化而讓「類型學」的理論重心轉向「文法」。讓・尼古拉斯・路易・杜蘭德（Jean-Nicolas-Louis Durand,1760-1834）認為建築師面對柱式、基礎、台基等元素時，可從古典秩序中解放出來，將其轉換為裝飾，如此一來，歷史知識就成為了豐富的材料礦藏；建築師可融合這些元素，產生更多複雜的配套模式。為了顧及建築的整體性，杜蘭德提出網格（grid）與軸線（axis）來規範建築的構造，讓建築具有整體性的效果，也將「類型 - 形式」的連結關係打碎。此論述影響了十九世紀布雜建築學院的圖案學傳統與建築文法，這個思路亦飄洋過海在中國的建築學院教育中發揚，轉化於民族建築的創造，並延續到臺灣戰後的現代中國建築。

二十世紀的新建築運動強烈地抨擊十九世紀的建築學院理論，認為新建築必須提出新語言和新方式，「類型」意味著疏離與非本質性，葛羅培（Walter Gropius）就曾經反對「類型學」，並強調設計不需參考前例，這使得建築的本質再次改變。這樣的轉變也清楚的反映在密斯的作品與「通用空間」（generic space）概念裡，因受新柏拉圖主義（Neoplasticism）主義影響，他認為創作是

在捕捉一種透過抽象構成（composition）而定義的理想化空間。因此，建造建築是透過「空間」而非特徵。當把「構成」定於一尊，則建築便可以是教堂，也可以是行政樓。作為「形式—空間」（form-space）的建造者，密斯住宅作品所呈現的獨特空間感及不落俗套的美學，顯然與大量生產邏輯相互矛盾。在天秤的另一端，為因應工業化時代大量生產的可重複性需求，「預鑄」讓「類型」成為可不斷複製的模型（model）與「原型」（prototype），柯比意的骨牌屋（Dom-ino House, 1914）、光輝城市（Ville Radieuse, 1930）、馬賽公寓（Unitéd'Habitation, 1952）皆具體表現了此論述。另外，對於純粹的功能主義者而言，建築源自脈絡與功能而非「類型」。

　　總體而言，這些思路都想要透過斷開歷史來創造新建築，雖在1940年代將民族與地域重新帶進視野，但總體而言仍與「類型」保持相當的距離。有意思的是，王大閎的許多作品透過借鑑合院來塑造現代中國空間，將密斯「形式—空間」（form-space）的思路，轉化成「文化形式—空間」（cultural form-space），使得傳統與現代在類型（相同的形式結構）與結構理性主義共構中重合。

　　國父紀念館興建於宮殿式建築風潮高揚的1960年代，而這也是西方世界中現代主義規劃與建築遭逢認同失落與傳統城市形式結構斷裂反撲的關鍵年代，西方建築師與學者重視傳統城市形式結構的延續性，認為「建築」設計之目的並非是創造獨美物件，而是應顧及城市脈絡，形態學方法論（morphological method）隨之誕生。朱利奧·卡洛·阿爾甘（Giulio Carlo Argan, 1909-1992）認為類型源自特定形式規律的

比較與重疊，與「內在的形式結構」（inner formal structure）息息相關。亞德·羅西（Aldo Rossi, 1931-1997）及其同道則試圖把「類型」還原於都市，且建築形式的組成邏輯是根據類型（將根深柢固的記憶與理性並置），因此，建築保存了直觀的記憶，人則可透過建造活動來體現存在。羅西理想城市中的寂靜與自律性，恰恰說明了「類型」僅在理想界域中自我溝通，提醒完美過往或許從未存在過。

當「類型學」的研究與設計實踐面對後工業時代的多元論，「生產意象」提供了消費社會的象徵需求，「類型」的鄉愁觸動不斷尋求形式連續性與傳統類型重構的計畫。但對於那些知曉「連續性」已不可得的建築師，便轉而專注建築的意義與表意（meaning and signification）的溝通功能，羅伯·范裘利（Robert Venturi, 1925-2018）的凡納·范裘莉宅（Vanna Venturi House, 1964）（圖5-34）便可窺見，建築外部保留鄉土住宅的意象，內部結構則刻意不與過往記憶連結，說明「類型」已經被劃約為「意象」（image）。換句話說，羅西與范裘利從不同的角度敲擊著「連續性」已斷裂，說明了現代性時代無以復歸的命運。

反觀王大閎的文化空間創造緊繫於不斷延續的相同形式結構，隱含著一種強烈地想要讓傳統類型在現代轉化中仍能維持社會與建築間不斷線的連續性。然而，極其殘酷的是，這樣的期許為臺灣多元文化主體經驗與猛爆式經濟成長所撕裂，連續性成為碎片，當國族與社會雙雙建構出新的關係形式，傳統形塑旅程必然得面臨湧動性的轉折，國父紀念館的形式協議與王大閎的長期文化原型探求，

在告別樸素與原鄉的憂傷中登場，卻也是寓言：一個充滿喧鬧、喝采之聲的新時代即將開始。

圖 5-34　凡納・范裘莉宅

小結

　　本章首先書寫了國父紀念館建築的空間生產與協議過程，來探討國父紀念館的設計思想，如何從早先的現代主義者地域主義、抽象表現主義和粗獷主義，逐步走入面相學表現主義之途。繼之，則分析此案的空間組織，探討王氏從 1953 年建國南路自宅以降到國父紀念館建築，如何建構了一種以合院為基礎，且穿透於公、私建築的中國文化空間原型進路；正廳宛若國族偉人紀念殿堂，集會堂乃有蓋天井，兩側空間則宛若廂房和內外造牆的整合。此文化性的表達，將密斯的「形式—空間」，轉化成「文化形式—空間」，可謂是戰後一系列宮殿式建築實踐中非常醒目的突破。然此案的修改及面臨資本主義猛爆性發展時勢，讓王氏早期潛藏於「真正的中國建築」表徵創造中的道德意涵逐步崩解，成為消費主義狂飆時代即將來臨的寓言。

〖注釋〗

1　王大閎，廣東東莞人，1918 年生於北京，為中華民國首任外交總長、司法院長及駐荷蘭海牙國際法庭法官王寵惠（1881-1958）之獨子，與宋、蔣、與孫家皆有深誼，1918-1930 年間，居於北京、蘇州，後至瑞士。自蘇州小學畢業後，分別在南京金陵與蘇州東吳初中讀了一年半。在 1930 年進入瑞士栗子林中學就讀，過著軍事化的生活教育，打下了法語、英語、義大利語的基礎。1936 年考上了英國劍橋大學的機械工程系後轉念建築，1941 年獲哈佛大學設計研究所建築碩士學位，師事葛羅培（Walter Groupius, 1883-1969）。1943 年畢業後，拒絕普林斯敦大學（Princeton University）之「彈道學」（ballistics）研究計畫與馬歇．布紐爾（Marcel Lajos Breuer, 1902-1981）事務所的邀約，而接受當時的駐美大使魏道明邀請，在華盛頓中國駐美大使館任學習隨員，之後到上海，在 1947 年與陳台祥、黃作燊、鄭觀宣、陸謙受四位友人共同成立「五聯建築師事務所」，並在上海市政府都市計畫委員會參與「大上海都市計畫」。大陸政權轉移後到香港工作，1952 年到臺北，隔年成立大洪建築師事務所，設計尤其關注中國傳統與西方現代性的融合。1954 年建築南路自宅完工，自認為此住宅可以算是「臺灣第一棟現代中國式的住宅」。此宅建成後，便不時有成功大學建築系的同學們成群結隊地來參觀，連蔣夫人都知道。在 1950 至 70 年代王大閎設計了淡水高爾夫球俱樂部（1963）、臺灣第一幢帷幕牆大樓亞洲水泥大樓（1966）、臺灣第一棟樓中樓住宅良士大廈（1970）、國父紀念館（1972）、外交部辦公大樓一、二期（1971, 1985）、臺灣大學多棟校舍，及 1980 年的東門基督教長老教會堂等。王大閎認為「國父紀念館」是最艱難的設計，登月紀念碑（Selene Monument, 1967）是他最滿意的作品，其內心深處「總想創造一幢能擊動心靈的建築物，一棟非實用性而具有重大意義的紀念碑」（王大閎，1987：37），而且認為「一個建築物絕不僅僅是石料或木材，而含有它的靈魂，同時是我們的理想和願望的結晶，代表一個時代精神」（王大閎，1997：79）。（引用自：蕭梅編、董敏攝影（1997），《王大閎作品集》，國立臺北技術學院建築技術系；王大閎（1987.8），〈消失中的建築物〉《建築師》，pp. 37。蔣雅君（2001），〈東方神韻與西方體質之詭譎共生：王大閎譯寫杜連魁〉《城市與設計學報》，No.11/12，pp. 207-238）。

2　1964 年 9 月 1 日上午 9 時，「籌備委員會」成立大會於「中山堂」堡壘廳舉行，委員出席者共有何應欽、王雲五、張道藩、谷正綱等九十餘人，公推王雲五先生擔任主席。委員會名譽會長為蔣中正，委員會之下設慶典活動籌劃委員會、紀念館建築委員會、學術論著委員會、經費籌建委員會，以及總務處、會計處、總幹事部門

等。（參考：國父百年誕辰紀念實錄編輯小組（1966），《國父百年誕辰紀念實錄》，中華民國各界紀念國父百年誕辰籌備委員會，pp. 34-35 間的夾頁。中國國民黨黨史會（1965），資料代碼：090/96）。

3　　出處同本章注 2，pp. 177-179。

4　　國父百年誕辰紀念實錄編輯小組（1966），《國父百年誕辰紀念實錄》，中華民國各界紀念國父百年誕辰籌備委員會，pp. 57。

5　　出處同本章注 4，pp. 184。

6　　出處同本章注 4，pp. 184-186。

7　　出處同本章注 4，pp. 186。

8　　此次評選共分兩階段舉行，初選於 1966 年 10 月 3 日舉行，決定二號與五號作品（王大閎）入選。同年 11 月 5 日二度召開評選會議，王大閎的作品獲選。（出處同本章注 4，p. 188-194）。

9　　內容節錄自：中華民國各界紀念國父百年誕辰籌備委員會常務委員會第十九次會議紀錄。

10　國父紀念館設計第二次修正圖說會議紀錄 1965.12.30。

11　徐明松（2007），《王大閎：永恆的建築詩人》，新北：木馬文化，pp. 11。

12　出處同上注，pp. 11。

13　國父紀念館興建委員會第五次全體委員會議紀錄，1967.11.8。

14　國父紀念館興建委員會執行部第一次工作會議紀錄（1967 年 1 月 14 日）。

15　當時的評審有：盧毓駿、黃朝琴、沈怡、藍蔭鼎、孫科等人。詳細的討論內容可詳：國父紀念館興建委員會執行部第一次工作會議紀錄（1967 年 1 月 14 日）。

16　根據梁銘剛的研究，從構件細長比而言鋼架較為接近木構架，亦能在工期和造價上解決大禮堂屋頂跨距的問題。梁銘剛（2008），〈設計的轉折與堅持—從國父紀念館現存興建圖說檔案中檢視相關團隊之互動〉《國父紀念館建館始末—王大閎的妥協與磨難》，臺北：國父紀念館，pp. 19。

17　如室外柱本來是清水混凝土，但在拆膜後因接縫外露明顯，業主要求更改為斬假石，而欲以清水紅磚牆面回應傳統，則因白華現象之考量，改成面貼紅磚。（出處同上注，pp. 19）

18　林盛豐編（約 1978），《中國當代建築師：王大閎》，臺北：大仁出版社。

19　Sigfried Giedion（1993），Nine Points on Monumentality, *Architecture Culture 1943-*

1968：A Documentary Anthology, Columbia Books of Architecture, Rizzoli, pp. 27.

20 Mary Mcleod（2004），"The battle for the monument：the Vietnam Veterans Memorial"，*American Architectural History：A Contemporary Reader*, pp.380-381.

21 Joan Ockman, Edward Eigen（1993），*Architecture Culture 1943-1968：A Documentary Anthology*, Columbia Books of Architecture, Rizzoli, pp. 27.

22 Alan Colquhoun,（年代？）"Critique of regionalism"，*Casabella*（？）.

23 出處同上注，pp. 43.

24 王立甫、李乾朗、郭肇立（1985），〈臺大農業陳列館〉《臺北建築》，臺北：臺北市建築師公會，pp. 119。

25 王大閎（1997），〈對建築和建築師的一些想法—要有原創性不是件容易的事〉《王大閎作品集》，蕭梅編，董敏攝影，臺北：啟源書局，pp. 25。

26 今日建築（1954），〈介紹王大閎先生的住宅〉《今日建築》，No.5，pp. 17-21。

27 羅時瑋（2018），〈現代「正其居」的可能？—君子居以觀天下〉《臺灣現代建築的先行者：世紀王大閎》，臺北：典藏，pp. 272。

28 羅時瑋，2018：264-275（出處同同注）。郭肇立（2018），〈王大閎與密斯：核心住宅的超越〉《臺灣現代建築的先行者：世紀王大閎》，臺北：典藏，pp. 278-286。

29 王宅與核心住宅的比較與超越，詳：郭肇立，2018：278-286（出處同前注）。

30 Kenneth Frampton 著，蔡毓芬譯（1999），《現代建築史》（*Modern Architecture：A Critical History*），臺北：地景，pp. 240。

31 王大閎（1997），〈單純設計理念〉〈對建築和建築師的一些想法—要有原創性不是件容易的事〉《王大閎作品集》，蕭梅編，董敏攝影，臺北：啟源書局，pp. 25。

32 出處同上注，pp. 28。

33 本章節關於類型學的討論，主要參考：Moneo Rafael（1978），"On Typology"，Oppositions,（13），MIT Press, pp. 23-45。

結語

本書以國家級博物館、文教機構與紀念性建築為研究案例類型，探討國立歷史博物館與南海學園、《明堂新考》到大成館、國立故宮博物院、國父紀念館這幾個深具「歷史的轉折」意義，且對臺灣戰後初期現代中國建築表徵營造之傳統形塑路徑，起到關鍵性作用的個案進行空間生產之研究。藉以突顯：歷史與起源、明堂溯古考據與道統再現、政權與文化正統、國族表徵進路的轉軌等國族傳統形塑路線，在表徵意涵中隱含的多樣化的現代性光點，茲分述如下：

（一）異質地方與現代性的光點

國族起源與再現：斷裂、接枝與模仿國故

第貳章〈歷史的計畫：國立歷史博物館及南海學園建築群〉，二戰後，南海學園建築群可謂第一批官方宮殿式建築群聚要地，國族意識形態教育功能至關重要，本章首先透過日治時期迎賓館、商品陳列館、總督府官房營繕課到國立歷史博物館的興修、拆改過程與表徵轉軌之研究，發現深埋於今日所見披著中國古典式樣新建築外衣的國立歷史博物館再現形式潛藏的建構特性，還有補綴、斷裂、接枝、疊加的過程，這種現象說明了政權移轉後國族傳統形塑計畫「橫的移植」特性。「展示的中國」所流露的中原中心論和聖哲道脈視角，不僅繼承了南京國民政府時期國家歷史與道德論述的架構，同時也開啟後續國府到臺強化國族歷史敘述和文化保守主義

道統說之主基調。該館與「南海學園」建築，可見布雜學院派建築美學為主導的特性，建築專業者根據「建築起源於模仿」的想法，將國故與前例作為一再轉手的摹本，實踐於建築表徵，打開了後續中國古典式樣建築作為官方國族表徵主流的序曲。興許因渡海到臺摹本不足，使得建築模仿活動從不斷擷取「某個壯麗真實的投影」，走向能指與所指混淆，且異質化的道路。隨著該類建築興造，中介現代石料和構造進化論思維，打開後續大型構造在技術現代性上的征途。

轉譯西學，邁向普同：溯古、起源、考據與再現

　　第參章〈天人合一的建築：《明堂新考》與大成館〉，則探討盧毓駿如何將「明堂」視為中國古代「天人合一」觀念的顯影，在等同西方的「有機建築」觀念之下，透過《明堂新考》的考據和復原圖，發動專業者透過溯古、起源、考據來再現聖王道統與自由中國的民主空間表徵的嘗試。盧氏將生物學社會想像與二十世紀的現代主義機械論共構，以還原論和結構理性主義再現「自然」的本真性，轉化並選擇性的展現於「明堂」復原圖說的五室開散型布局及間架結構系統。「想像中堯的衢室」圖宛若「庇護所原始狀態」具「原始茅屋」寓意，表現中國遠古已有符合現代主義建築開敞、透明思維的民主建築，是「自由中國」歷史起源的空間樣貌。而「明堂」台基、五室尺度與比例推論，緊繫合宜、實用、統一等功能主義原則，且導入西方「數字」與模矩概念所隱含之高尚美，中介標

準化與人文主義將人視為萬物尺度的概念，證明「明堂」是高度文明的表現，但不免將傳統文化中「數」的象徵意涵與復原認識論，帶往西方現代性之路。

大成館以井田造形為基底結合「明堂」五室與合院，基於借鑒萊特「有機建築」觀，將其設計中的細胞核心（火爐）轉換成「明堂」的太室，在屋頂層與合院的整合下，表達由家到國乃單一核心之有機體概念複製且具重農主義思維，當此原型再造於文化大學各校舍，成為同種細胞不斷繁衍的垂直城市。而以植物枝幹延伸的不對稱性構成，結合室內空間機能延伸之律動性形體與剖面，卻未能與宮殿式建築外觀找到共存的可能。借鑒德國空間論發展之「空間—量體關係」與時空間壓縮觀，將「空間」視為空體，把◫線條理解為「明堂」五室間人們往來的動線，重構傳統符號的意涵。此案欲借考據建構新傳統，卻也隱然敲開普同化及「創造性的解構」，反應了東亞國族建築特殊處境下的現代性樣貌，最終使得「自然論」的「本真」成為破碎殘影。

穩固與氣化：從國魂載具到經濟複合體

第肆章〈「中國正統」的建構與辯證：國立故宮博物院〉，試圖從故宮的「中國正統」論述與空間設計實踐進路間相互形塑的關係切入，探討 1960 年代迄今「宮殿式」建築作為戰後三十餘年官方主流文化認同理想形式的內涵及 1990 年代以降的意義轉化。早期國立故宮博物院的復古主義身影，及一系列禮制空間配置提供了

政權正統性的具體顯像；位於軸線起點的「天下為公」牌坊象徵儒家理想政治烏托邦的入口，建築外觀參照北京午門剪影遙想帝國，設計者以「明堂」想像發展之品字型平面，不僅被視為宮殿建築胚胎，同時象徵「道德聖王」行王政之道的場域，正當化了蔣中正與「自由中國」作為孫逸仙的道統繼承，而具「國魂」意涵的國寶，則為單一文化體系（華夏文化）的想像提供實質佐證。接著，將討論向度拉至晚近 20 餘年，多元認同角力及博物館美學經濟共同改造的故宮文化論述，特別是 2001 年以降的改造活動。從認同政治言，多元主義及在地文化論述挑戰華夏一元論，從美學經濟角度來看，「Old is New」與「經濟複合體」概念，讓故宮的「國寶」成為具有高度經濟效益的文化資本，「去中心化」的空間邏輯，虛化了權力核心與大一統帝國軸線，使得宮殿式建築轉而成為消費空間的展演舞臺，風貌大致依舊可確立意義相異。「中國正統」的穿透與解離，顯示了宮殿式建築在現代性的驅動下經歷象徵意義的重組與拆解，說明現代性時代將意義從穩固帶往氣化之途。

消費主義狂飆的時代寓言：
文化符號與文化空間原型進路的交織與擺盪

與模仿論的再現路徑不同，此案可說是整個國族象徵歷史性轉化的關鍵，打開了後續建築作品對於民族形式表徵的新道路。王大閎的競圖方案與第一階段修改作品，材料本色、明晰的構造及抽象性，為現代主義者地域主義、抽象表現主義和粗獷主義結合的論述

實踐，形式修改協議後的折衷主義導向，具備了面相學表現主義色彩。王氏從建國南路自宅以降到國父紀念館建築，以合院為基礎逐步發展中國文化空間原型，在正廳空間與內外造牆的文化性表達基礎上，將密斯的「形式—空間」（form-space），轉化成「文化形式—空間」（cultural form-space）。業主要求修改外觀以「像中國」，主要為回應國族視覺美學與構圖的慣習，而進行文化符號的添加，此說明了布景式與符號建築潛藏了傳統之「連續性」已斷裂的事實。另因國族主義與資本主義作用，文化符號僅提供補償性認同，實與王大閎對資本主義城市經濟猛爆型成長的批判不謀而合，說明了王氏追尋「真正的中國建築」之道德意涵，及對於建築與社會間關係的期許，已因經濟再結構與冷戰政治勢力消長而鬆動，國父紀念館宛若消費主義狂飆時代即將來臨的寓言。

（二）移植的現代性

本書歷史地討論戰後數個重要文教與紀念性建築的表徵，作為映現著特定國族文化意識建構與再現的「異質地方」，其空間修辭、國族神話及對傳統的依賴，其實並非獨有，而是一種以西方化與普同性為導向的制度移轉。並且「縱使人人一致承認國族國家是個『嶄新的』、『歷史的』現象，……『國族』卻總是從一個無從追憶的『過去』中浮現出來。」。[1]中國建築現代化的傳統與現代之爭，以及對於「現代中國」的歷史圖景建構無疑是極為明顯的例子。國立歷史博物館的館舍增改建與國族傳統的再現，呈現了政權轉移後

歷史論述與物質空間面臨擦去重寫般的斷裂與接枝，可謂是橫的移植最佳寫照。盧毓駿之《明堂新考》到大成館的論述實踐，關於溯古、起源、考據與再現形式的思索，在轉譯西學和現代之眼中，已逐漸將傳統文化的差異性帶往普同性奔赴的道路。國立故宮博物院近 60 年的表徵意涵，經歷了從國魂載具到經濟複合體的變動，體現了現代性時代穩固意義在制度化過程中的氣化狀態。而國父紀念館擺盪於文化符號與文化空間原型進路，正說明了消費主義狂飆的時代寓言，並迎來繼起的現代中國建築表徵之路。

然此力道隨著 1970 年代國際局勢變化而有了新的樣貌和語境，臺灣退出聯合國以及在 1977-78 年間鄉土文學運動激起了強大火花，在在啟發歷史行動者重思「現代中國」建築表述的參照座標，並與本土化運動在認識論和象徵層次上產生匯流。而 1970 年代末隨著經濟起飛商業資本主義狂飆，為因應消費象徵需求轉換，中國古典式樣新建築加入文化符號消費市場戰局，告別了現代主義的禁慾性並解開民族形式在國族道德傳統上的歷史任務，徹底地將模仿轉換擬仿，民族建築作為「某個壯麗真實的投影」之期待不復存。

這些不斷擦去重寫的故事，引導著對於「移植現代性」（transplanted modernity）的關注，並說明了臺灣戰後現代建築的發展，是在面對不斷擦去重寫的歷史與大地中逐步發展而成，像是破碎的鏡像。今日的建築史書寫何以一再爬梳民族形式在臺呈現的多樣性及知識論考掘，並透過數個「國族傳統」形塑之個案深描，使得布雜學院派設計思路與現代相逢的多樣化渠道、現代主義的折衷主義轉向，以及國族歷史與文化想像之建構與再現得以浮現。除為充實戰後

現代中國建築論述實踐的研究缺口，興許誠如曹洞宗的開祖良價禪師，於洞山過溪水時，在陽光中看到自身的影子開悟可以說明，開悟偈：「切忌從他覓，挑挑與我疏。我今獨自往，處處得逢渠。渠今正是我，我今不是渠。但須恁麼會，方得契如如」。[2] 企望本書的寫作能提供迴身觀照與佐證的鏡像。

〖註釋〗

[1] 沈松喬（1997），〈我以我血薦軒轅—黃帝神話與晚清的國族建構〉《臺灣社會研究季刊》，No.28，pp.11。

[2] https：//www.ctworld.org.tw/chan_master/east025-0.htm。（瀏覽日期：9.14.2022）

〔附錄〕1945 到 1990 年代初的中國古典式樣新建築作品

（參考：傳朝卿，1993,2018；蕭百興，1998）

建築群或個案	年代	作品名稱	設計者或單位
1945 年以降至 1950 年代末之重要個案，或 1950 年代開始興建的建築群			
	1948	臺灣銀行嘉義分行	鄭定邦
	1949	臺灣銀行高雄分行	陳聿波
	1955	臺北孔廟明倫堂	盧毓駿
	1956	臺北市立綜合運動場	基泰工程司
淡江大學校舍建築群	1954	第一期校舍	馬惕乾
	1959	鍾靈化學館	馬惕乾
	1962	活動中心	馬惕乾
	1965	城區部大樓	馬惕乾
	1967	驌先紀念科學館	馬惕乾
	1970	行政大樓	馬惕乾
	1955	中央圖書館	陳濯、李寶鐸
	1957	國立臺灣藝術教育館	設計者不詳
	1959	國立科學館	盧毓駿
	1960	獻堂館（孔孟學會設立處）	設計者不詳
南海學園	1955-1980 國立歷史博物館（國立歷史文物美術館成立，1957 更名爲國立歷史博物館。		
	1958	書畫畫廊＋古物陳列室	設計者不詳
	1961	國家畫廊	設計者不詳
	1964	國立歷史博物館	永利建築師事務所（沈學優、張亦煌、任偉恩）
	1965	國立歷史博物館增建工程	利衆建築師事務所（林伯年）
	1970	門樓工程	設計者不詳
	1971-1980	國立歷史博物館改建	利衆建築師事務所（林伯年）

1960 年代之重要個案，或 1960 年代開始興建的建築群			
	1961	梨山梨山賓館	設計者不詳
	1963	臺中市教師會館	修澤蘭
	1964	臺北第一殯儀館	趙楓、顧授書
	1964	日月潭玄奘寺	盧毓駿
	1965	國立故宮博物院	黃寶瑜
	1966	臺北東門、南門、小南門	黃寶瑜
	1966	臺南延平郡王祠	賀陳詞
	1966	陽明山中山樓	修澤蘭
	1966	觀光旅社	姚文英
	1969	臺北圓山忠烈祠	石城建築師事務所（姚文英、姚元中）
	1969	高雄澄清湖水族館	姚元中
	1969	高雄澄清湖中興塔	姚元中
中國文化學院校舍建築（後改名爲中國文化大學）	1961	中國文化學院校園配置	盧毓駿
	1961	中國文化學院大成館	盧毓駿
	1961	中國文化學院大義館	盧毓駿
	1965	中國文化學院大仁館	盧毓駿
	1970	中國文化學院大恩館	盧毓駿
	1973	中國文化學院大典館	盧毓駿，1980 年由徐秀夫負責屋頂增建工程
臺北圓山大飯店	1961	臺北圓山大飯店第一期工程	和睦建築師事務所（楊卓成）
	1971	臺北圓山大飯店增建工程	和睦建築師事務所（楊卓成）
1970 年代之重要個案，或 1970 年代開始興建的建築群			
	1970	臺中忠烈祠	臺灣省公共工程局、林建業
	1971	慈恩塔	汪原洵
	1971	臺北市立棒球場	虞日鎭

	1971	臺北六福客棧（細部）	蔡柏鋒
	1971	臺北松山機場擴建	王大閎、沈祖海、陳其寬
	1971	臺北中華電視台	沈祖海
	1972	臺北國民政府教育部	王大閎
	1972	臺北國父紀念館	王大閎
	1972	臺南忠烈祠	設計者不詳.
	1975	臺中市孔廟	臺灣省公共工程局
	1977	高雄市忠烈祠	趙飛虎
臺北中正文化紀念中心（中正紀念堂園區）	1976	紀念堂	和睦建築師事務所（楊卓成）
	1976	音樂廳	和睦建築師事務所（楊卓成）
	1976	國家劇院	和睦建築師事務所（楊卓成）
	1977	高雄市忠烈祠	趙飛虎
1980 年代之重要個案，或 1980 年代開始興建的建築群			
	1983	虎頭埤台南縣忠烈祠	設計者不詳
	1983	鐵砧山軍人公墓靈堂	設計者不詳
	1984	臺北市善導寺慈恩大樓	王昭藩
	1984	花蓮縣忠烈祠	廖政一
	1984	臺南中國城	李祖原
	1985	臺中東海大學圖書館	楊明雄
	1986	高雄中正技擊館	王昭藩
	1987	臺北火車站	沈祖海、陳其寬
	1988	桃園市孔子廟	設計者不詳
	1989-91	高雄高雄海專	江式鴻
高雄圓山大飯店	1980	高雄圓山大飯店	和睦建築師事務所（楊卓成）
	1987	聯誼社	薛昭信
1990 年代前期之重要個案，或 1990 年代開始興建的建築群			
	1991	臺北鄭成功廟	朱祖明
	1993	高雄深水山軍人公墓祭殿	設計者不詳

〖參考文獻〗

檔案與報告書

1. 1916（大正 5）年 12 月「商品陳列館改建工程」（國史館臺灣文獻館典藏號：00011222006）。

2. 1917（大正 6）年的「建物臺帳」（國史館臺灣文獻館典藏號：00011246004）。

3. 1921 大正十年度至 1930（昭和 5）年關有財產臺帳 - 商品陳列館（國史館臺灣文獻館典藏號：0001122006）。

4. 1930（昭和 5）年「商品陳列館電燈移設及增設工事」（國史館臺灣文獻館典藏號：00011277041）。

5. 1933（昭和 8）年 11 月「商品陳列館假設建物新設 - 宿直用風呂場」（國史館臺灣文獻館典藏號：00011330027）。

6. 1939（昭和 14）年「總督府分廳舍自轉車置場新設工事」（國史館臺灣文獻館典藏號：00011344016）。

7. 行政院議事錄第一二六冊。題名：行政院第五四七次會議秘密報告事項（二）：教育部呈為國立歷史文物美術館奉准更名為國立歷史博物館擬具修正該館組織規程草案請由部公布施行一案擬由院酌加修正令准照辦報請鑒詧案。時間：19580117、產生者：行政院、原檔編號：014000013641A。

8. 中國國民黨黨史會（1965），資料代碼：090/96。

9. 第十一號參與競圖者的《國父紀念館工程設計說明書》（國父紀念館提供）。

10. 國有建物使用ニ關スル件（舊商品陳列館；官房營繕課）（1938-01-01），〈昭和十三年度國有財產書類編〉，《臺灣總督府檔案．法務、會計參考書類》（國史館臺灣文獻館典藏號：00011286011）。

11. 「分廳舍暗幕」（1941-01-01），〈昭和十六年度國有財產異動書類編〉，《臺灣總督府檔案．法務、會計參考書類》（國史館臺灣文獻館，典藏號：00011344019）。

12. 總督府分廳舍（營繕課）增築外一廉工事（營繕課ヨリ引繼）（1944-01-01），〈昭和十九年度國有財產書類綴〉《臺灣總督府檔案．法務、會計參考書類》（國史館臺灣文獻館典藏號：00011297016）。

13. 張其昀（1962.6.3），《張其昀呈蔣中正籌建遠東大學及中國文化研究所經過情形》（國史館典藏號：002-080111-00003-009）。

14. 黃肇珩（1962.6.3），《張其昀呈蔣中正籌建遠東大學及中國文化研究所經過情形》（國史館典藏號：002-080111-00003-009）。

15. 利眾建築師事務所（1965.6.11），〈配置圖及其他詳圖 / 圖號 K-1〉《國立歷史博物館增建工程》。（感謝國立歷史博物館提供）。

16. 國立歷史博物館增建工程剖視圖。（引用自：利眾建築師事務所（1965.6.11），〈國

立歷史博物館增建工程剖視圖／圖號 A2〉《國立歷史博物館增建工程》）。（感謝國立歷史博物館提供）。

17. 國父紀念館設計第二次修正圖說會議，12.30.1965。

18. 國父紀念館興建委員會執行部第一次工作會議紀錄，1.14.1967。

19. 國父紀念館興建委員會第三次全體委員會議議事日程，1967.7.25。

20. 國父紀念館興建委員會第五次全體委員會議紀錄，1967.11.8。

21. 歷史博物館檔案（1966.10.14）。檔號：00586/4/209/1/1/007，文號：0550004669，產生時間：民 55.10.14。

22. 臺灣勸業共進會協贊會（1916），〈第七章接待〉《臺灣勸業共進會協贊會報告書》，臺灣勸業共進會協贊會，pp. 191。

23. 盧毓駿（1954），《臺灣省市政建設考察小組報告書》，臺灣省政府，pp. 17。

24. 張義震建築師事務所（2011），《歷史建築「國立歷史博物館」修復及再利用工程工作報告書（第一次契約變更新增項目補充調查研究案）》，國立歷史博物館委託。

25. 何黛雯（2016），《「國立歷史博物館／欽差行臺／臺銀宿舍修復及再利用計畫」成果報告書》，國立歷史博物館委託。

26. 林會承、張勝彥、王惠君（2002），《直轄市定古蹟草山御賓館實測記錄》，臺北市政府文化局，pp. 195。

專書與專文

1. 國父百年誕辰紀念實錄編輯小組（1966），《國父百年誕辰紀念實錄》，中華民國各界紀念國父百年誕辰籌備委員會，pp. 21、34-35 間的夾頁、177-179、184-186。

2. 王立甫、李乾朗、郭肇立（1985），《臺北建築》，臺北：臺北市建築師公會，pp. 124。

3. 王惠君（2018），《解開中山樓建築之謎》，臺北：國立臺灣圖書館，pp. 78-80。

4. 王貴祥（1998），《文化·空間圖式與東西方建築空間》，臺北：田園城市，pp. 214。

5. 史全生編（1990），〈三民主義的命運和新民生主義的創立〉《中華民國文化史（中）》，吉林：吉林文史出版社，pp. 451。

6. 史景遷（2001），《追尋現代中國（中）》，臺北：時報，pp. 444。

7. 田中淡著，黃蘭翔譯（2011），《中國建築史之研究》，臺北：南天書局，pp. 3-62。

8. 伍江（1999），《上海百年建築史》，上海：同濟大學出版社，pp. 165。

9. 吳光庭（2015），《意外的現代性臺灣現代建築論述文集》，臺北：田園城市，pp. 14-24。

10. 呂紹理（2011），《展示臺灣：權力、空間與殖民統治的形象表述》，臺北：麥田，

pp. 35、36-37。

11. 李亦園（1985），《現代化與中國化論文集》，臺北：桂冠，pp. 307。

12. 李恭忠（2009），《中山陵：一個現代政治符號的誕生》，北京：社會科學文獻出版社，pp. 52。

13. 沈衛威（2000），《回眸學衡派：文化保守主義的現代命運》，臺北：立緒，pp. 4。

14. 那志良（1957），《故宮博物院三十年經過》，臺北：中華叢書，pp. 117-118。

15. 那志良（1966），《故宮四十年》，臺北：臺灣商務印書館，pp. 147。

16. 林果顯（2005），《中華文化復興運動推行委員會之研究（1966-1975）- 統治正當性的建立與轉變》，臺北：稻香。

17. 中國青年反共救國團（1968），《中華文化復興運動》，臺北：幼獅文化，pp. 504-508。

18. 林泊佑（2002），《國立歷史博物館沿革與發展》，臺北：國立歷史博物館，pp. 10, 21。

19. 林國平編（2007），《時尚故宮‧數位生活》，臺北：故宮，pp. 192。

20. 林盛豐編（約1978），《中國當代建築師：王大閎》，臺北：大仁出版社。

21. 林會承（1984），《先秦時期中國居住建築》，臺北：六合出版社，pp. 127-182。

22. 南京市檔案局中山陵園管理處（1986），《中山陵史蹟圖集》，江蘇古籍出版社，pp. 16,17,154-156。

23. 柳肅（2003），《中國建築—禮制與建築》，臺北：錦繡，pp. 6。

24. 唐克揚（2009），《從廢園到燕園》，北京：生活‧讀書‧新知，pp. 167。

25. 唐耐心（1994），《不確定的友情：臺灣、香港與美國，一九四五至一九九二》，臺北：新新聞文化，pp. 163、222、224。

26. 徐明松（2006），〈靜默、原鄉與隱逸：談1953年到1968年的王大閎〉《王大閎》，中華民國建築師公會全聯會雜誌社，pp. 9-13。

27. 徐明松（2007），《王大閎：永恆的建築詩人》，新北：木馬文化。

28. 徐明松（2010），《建築師王大閎：1942-1955》，臺北：誠品。

29. 國立故宮博物院七十星霜編輯委員會編（1995），《故宮七十星霜》，臺北：臺灣商務，pp. 30。

30. 國立故宮博物院編輯委員會編輯（2000a），《故宮跨世紀大事錄要：肇始播遷復院》，臺北：故宮。

31. 國立歷史博物館編輯委員會（2002），《國立歷史博物館沿革與發展》，臺北：國立歷史博物館，pp. 11。

32. 梁銘剛、曾光宗、蔣雅君、謝明達（2007），《國父紀念館建館始末—王大閎的妥協與磨難》，徐明松編，臺北：國立國父紀念館。

33. 連俐俐（2010），《大美術館時代》，臺北：典藏，pp. 268-274。

34. 野島剛（2012），《兩個故宮的離合》，臺北：聯經，pp. 56。

35. 陳其南（1988），《關鍵年代的臺灣—國體、法制與農政》，臺北：允晨，pp. 22。

36. 汪曉茜（2014），《大將築跡》，南京：東南大學出版社。

37. 陽明山管理局（1950），《陽明山管理局一年》，臺北：陽明山管理局。

38. 士林鎮志編纂委員會(1968)，《士林鎮志》，臺北：士林鎮公所。

39. 高純淑（2014），〈蔣介石的草山歲月—從日記中觀察〉《蔣介石的日常生活》，呂芳上主編，香港：天地圖書，pp. 160。

40. 傅朝卿（1993），《中國古典式樣新建築—二十世紀中國新建築官制化的歷史研究》，臺北：南天。

41. 傅朝卿（2019），《圖說臺灣建築文化史：從十七世紀到二十世紀的建築變遷》，臺灣建築史學會。

42. 傅樂詩（1985），《近代中國思想人物論—保守主義》，臺北：時報。

43. 黃杰（1981），《先總統將公與中華文化》，臺北：國康。

44. 黃寶瑜（1975），《建築·造景·計畫》，臺北：大陸書店。

45. 黃蘭翔（2018），《臺灣建築史之研究：他者與臺灣》，臺北：空間母語文化藝術基金會。

46. 楊秉德（2003），《中國近代中西建築文化交融史》，中國：湖北教育出版社中國建築文化研究文庫。

47. 蔡方鹿（1996），《中華道統思想發展史》，臺北：中華道統出版社。

48. 蔣復璁（1977），《中華文化復興運動與國立故宮博物院》，臺北：臺灣商務。

49. 鄭師渠（1992），《國粹、國學、國魂—晚清國粹派文化思想研究》，臺北：文津。

50. 井手薰（1932），〈論說建功神社的建築樣式〉《臺灣建築會誌》，第 1 號第 4 輯，pp. 2-50。。

51. 王大閎（1997），〈單純的設計理念〉《王大閎作品集》，蕭梅編，臺北：國立臺北技術學院建築技術系，pp. 25。

52. 王大閎（1997），〈對建築和建築師的一些想法—要有原創性不是件容易的事〉《王大閎作品集》，蕭梅編，臺北：國立臺北技術學院建築技術系，pp. 26。

53. 王俊雄（2011），〈中華民國與建築：百年發展歷程〉《中華民國發展史·教育與文化（下）》，漢寶德、呂芳上等著，臺北：政大、聯經，pp. 776-777、793-794。

54. 王俊雄（2002），《國民政府時期南京首都計畫之研究》，成功大學建築研究所博士論文。

55. 包遵彭（2016），〈中國博物館史稿〉《篳路藍縷十四年–包遵彭與國立歷史博物館（1955-1969）》，臺北：國立歷史博物館，pp. 313-359。

56. 北京故宮博物院、中國文化遺產研究院編（2017），〈前言〉《北京城中軸線古建築測繪圖集》，北京：故宮出版社。

57. 何浩天（2005），〈史博五十年，讓中華文化繞著地球轉〉《國立歷史博物館建館五十週年紀念文集》，臺北：國立歷史博物館，pp. 38。

58. 吳光庭（2015），〈意外的現代性—從形式的傳統到生活的傳統〉《意外的現代性：臺灣現代建築論述文集》，臺北：田園城市，pp. 14-24。

59. 蕭百興（1998），《依賴的現代性—臺灣建築學院設計之論述形構（1940 中 -1960 末）》，臺灣大學建築與城鄉研究所博士論文，pp. 404-417。

60. 柳青薰（2016），《不連續的現代性：陳仁和的時代與他的建築》，成功大學建築研究所碩士論文。

61. 黃俊昇（1996），《1950-60 年代臺灣學院建築論述之形構 - 金長銘 / 盧毓駿 / 漢寶德為例》，淡江大學建築研究所碩士論文。

62. 蔡一夆（1998），《盧毓駿建築作品之形式與意涵研究》，東海大學建築研究所碩士論文。

63. 梁銘剛、曾光宗、蔣雅君、謝明達（2007），《國父紀念館建館始末—王大閎的妥協與磨難》，徐明松編，國立國父紀念館。

64. 蔡佑樺（2023a），〈建築篇〉《人間佛教 佛陀紀念館十週年史志》，No.3，pp. 120-236。

65. 蔡佑樺（2023b），〈賀陳詞的延平郡王祠與成功大學建築工程學系早期的中國營造法教材〉《臺南文獻》，23 期，pp. 159-204。

66. 呂彥直（2009），〈建設首都市區計畫大綱草案〉《中山紀念建築》，天津：天津大學出版社，pp. 346。

67. 林安梧（1994），〈從「單元統一」到「多元統一」—以「文化中國」概念為核心的理解與詮釋〉《文化中國理念與實踐》，臺北：允晨文化，pp. 61。

68. 夏仁虎、楊獻文（2006），〈建築形式之選擇〉《首都計畫 / 國都設計技術專員辦事處編》，南京：南京出版社，pp. 60。

69. 夏鑄九（1993），〈營造學社 - 梁思成建築史論述構造之理論分析〉《空間・歷史與社會》，臺北：臺灣社會研究，pp. 16-29。

70. 夏鑄九（2013），〈現代建築在臺灣的歷史移植：王大閎與他的建築設計〉，收錄於徐明松著，《王大閎：永恆的建築詩人》，臺北：木馬文化，pp. 7。

71. 秦孝儀（1985），〈華夏文化與世界文化之關係圖錄跋〉《華夏文化與世界文化之關係圖錄》，臺北：故宮，pp. 1-10。

72. 郭肇立（2018），〈王大閎與密斯：核心住宅的超越〉《臺灣現代建築的先行者：世紀王大閎》，臺北：典藏，pp. 278-286。

73. 郭肇立（2020），〈藝術學派的建築教育—中原建築的源流〉，桃園：中原大學建築系，pp. 63-65。

74. 黃崇憲（2010），〈「現代性」的多義性 / 多重向度〉《帝國邊緣：臺灣的現代性考察》，黃金麟、汪宏倫、黃崇憲主編，臺北：群學，pp. 29-30。

75. 溫玉清、孫煉（2003），〈桃李不言下自成蹊 – 天津工商學院建築系及其教學體系評述（1937-1952）〉《中國近代建築學術思想研究》，北京：中國建築工業出版社，pp.

78-82

76. 陶涵（2010）《蔣介石與現代中國的奮鬥（下）》，臺北：時報，pp. 549-550, 730。

77. 漢寶德（1987.8），〈文化的象徵？－談國家戲劇院與音樂廳的建築〉，《文星》，pp. 54。

78. 漢寶德（1995），〈中國建築傳統的延續〉《建築與文化近思錄》，臺北：國立歷史博物館，pp. 100

79. 漢寶德（2002），〈世紀中建築人文主義的傾向〉《建築的精神向度》，建築情報，pp. 178。

80. 蔣中正（1968），〈國父一百一晉誕辰中山樓中華文化堂落成紀念文〉《中華文化復興運動》，臺北：幼獅，pp. 1。

81. 盧毓駿（？），《明堂新考》，臺北：中國文化學院建築及都市計劃學會。

82. 盧毓駿（1935），〈譯者序〉《明日之城市》，上海：商務印書館發行，pp. 35。

83. 盧毓駿（1960），《都市計畫學》，未出版，pp. 13。

84. 盧毓駿（1977），《現代建築》，臺北：華岡，pp. 3-4。

85. 盧毓駿（1988a），《盧毓駿教授文集（壹）》，臺北：中國文化大學建築及都市設計學系系友會。

86. 盧毓駿（1988b），《盧毓駿教授文集（貳）》，臺北：中國文化大學建築及都市設計學系系友會。

87. 蕭阿勤（2012），《重構臺灣：當代民族主義的文化政治。臺北：聯經，pp. 279。

88. 蕭梅編、董敏攝影（1995），《王大閎作品集》，臺北：國立臺北技術學院建築技術系。

89. 賴德霖（2011），《中國建築革命：民國早期的禮制建築》，臺北：博雅。

90. 賴德霖（2014），〈1949年以前在台或來臺華籍建築師名錄〉《臺灣建築史論壇「人才技術與資訊的國際交流」論壇論文集Ⅰ》，pp. 111-168。

91. 錢鋒、伍江（2007），《中國現代建築教育史（1920-1980）》，北京：中國建築工藝出版社。

92. 總理陵園管理委員會編（1931），〈孫中山先生陵墓建築懸獎徵求圖案條例〉《總理陵園管理委員會報告・工程》，南京：京華印書館。

93. 羅時瑋（2018），〈現代「正其居」的可能？—君子居以觀天下〉《臺灣現代建築的先行者：世紀王大閎》，臺北：典藏，pp. 272-286。

94. 羅時瑋（2021），〈臺灣建築：五十而行〉《臺灣建築50年 1971-2021》，廖慧燕主編，臺北：中華民國全國建築師公會雜誌社，pp. 6-30。

95. 蔣雅君（2007），〈屋翼起翹上揚姿態之創造與協議：從國父紀念館競圖及形式修改過程談現代中國建築表述的美感經驗轉折（1950-70s）〉《國父紀念館建館始末 ： 王大閎的妥協與磨難》，臺北：國父紀念館，pp. 42-55。

96. 蔣雅君（2018），〈歷史的計畫：國立歷史博物館之傳統再造與象徵形塑〉《華人建築歷史研究的新曙光 2017 海峽兩岸中生代學者建築史與文化遺產論壇論文集》，臺灣

建築史學會，pp. 85-116。

97. 杜正勝（2003），《台灣的誕生十七世紀的福爾摩沙》，臺北：時藝多媒體。

98. 梁銘剛（2008），〈設計的轉折與堅持─從國父紀念館現存興建圖說檔案中檢視相關團隊之互動〉《國父紀念館建館始末─王大閎的妥協與磨難》，臺北：國父紀念館，pp. 19。

99. Benedict Anderson 著，吳叡人譯（1999），〈認同的重量：想像的共同體導讀〉《想像的共同體：民族主義的起源與散布》，臺北：時報，pp. xi。

100. Benjamin I. Schwartz（1999），〈五四及其後的思想史主題〉《劍橋中國史》，臺北：南天，pp. 544。

101. Charlotte Furth 著，符致興譯（1999），〈思想的轉變：從改良運動到五四運動〉《劍橋中國史─民國篇（上）1912-1949》，費正清主編，臺北：南天，pp. 397。

102. Demetri Porphyrios 著，蔡厚男譯（1994），〈論批判性的歷史〉《空間的文化形式與社會理論讀本》，臺北：明文，pp. 484。

103. Henri Lefebvre 著，王志弘譯（1993），〈空間：社會生產與使用價值〉《空間的文化形式與社會理論讀本》，臺北：唐山，pp. 13、19-30。

104. Jane C. Ju 2003，〈The Palace Museum as Representation of Culture： Exhibitions and Canons of Chinese Art History〉《畫中有話：近代中國的視覺表述與文化構圖》，中央研究院近代史研究所，pp. 477-507。

105. Kenneth Frampton 著，蔡毓芬譯（1999），《現代建築史》（Modern Architecture： A Critical History），臺北：地景，pp. 59、61、189。

106. Le Corbusier 著，張春彥、邵雪梅譯（2011），《模度》（Le Modulor），北京：中國建築工業出版社，pp. 7。

107. Manfredo Tafuri & Francesco Dal Co 著，劉先覺等譯（2000），《現代建築》（Modern Architecture），北京：中國建築工業出版社，pp. 141。

108. Alan Cohan（2002），*Modern Architecture*. Oxford University Press, pp. 53、55.

109. Alan Colquhoun,（年代？）"Critique of regionalism"，*Casabella*（？）.pp. 43.

110. Anthony Giddens（1990），*The Consequences of Modernity*, Cambridge, UK ： Polity Press in association with Basil Blackwell, Oxford, UK, pp. 174-5.

111. Arthur Wesley Dow（1914），Composition, PROJECT GUTENBERG EBOOK.

112. Beatriz Colomina （1988）， "INTRODUCTION： ON ARCHITECTURE, PRODUCTION AND REPRODUCTION"，*ARCHITECTURE REPRODUCTION*, Princeton Architectural Press, pp. 10.

113. Bergere, Marie-Claire.（1998），*Sun Yat-Sen*, Trans. By Janet Lloyd, Stanford University press, Stanford, California, pp. 5.

114. Bibliotheca Universalis （2015），*Architectural Theory from the Renaissance to the Present*. TASCHEN GmbH, pp. 727-728.

115. Chiang, Ya-Chun （2017）， "The Spatial-Cultural Form of the Chungshan Hall in

Taipei", *The International Conference on East Asian Architectural Culture 2017*, Tianjin, China.

116. Chiang, Ya-Chun（2019）, "Writing on the Island： a preliminary intellectual study of Lu, Yu-Jun's "Chinese Architectural History and Construction" ", *Senior Academics Forum on Ancient Chinese Architectural History*, Bilkent University, Turkey.

117. David Harvey（1989）, *The Urban Experience*, Baltimore： Johns Hopkins University Press, pp. 16.

118. David Watkin（1977）, *Morality and Architecture： The Development of a Theme in Architectural History and Theory from the Gothic Revival to the Modern Movement*, Oxford University Press, pp. 54-55.

119. Demetri Porphyrios（1982）, *Sources of Modern Eclecticism. London：* Academy Editions, pp. 59-63、65。

120. Gellner, Ernest（1983）, *Nations and Nationalism*, UK： Oxford University Press, pp. 48-49.

121. Hajimicolaou, Nicos（1978）, *Art History and Class Struggle*, translated form the French by Louise Asmal, Pluto Press.

122. Henry Murphy（1928）, "An Architecture Renaissance in China： the utilization in Modern Public Buildings of the Great Styles of the Past", *Asia*, June, pp. 468-475, 507-9。

123. Hobsbawn, Eric and Ranger, Terence.（eds）（1989）, "Introduction", *The Invention of Tradition*, Cambridge University Press.

124. Joan Ockman, Edward Eigen（1993）, *Architecture Culture 1943-1968： A Documentary Anthology*, Columbia Books of Architecture, Rizzoli, pp. 27.

125. Jose Ignacio, L.（1988）, "The Theory and Practice of Imitation and the Crisis in Classicism", *Imitation & Innovation Architecture Design Profile*, Landon： Academy Group Ltd.（75）, pp. 11.

126. Kevin Nute（1993）, *Frank Lloyd Wright and Japan*. New York： Van Nostrand Reinhold, pp. 59、88-95.

127. Marshell Berman（1982）, *All that is Solid melts into Air： the Experience of Modernity*, New York： Simon and Schuster, pp. 15.

128. Mary Mcleod（2004）, "The battle for the monument： the Vietnam Veterans Memorial", *American Architectural History： A Contemporary Reader*, pp. 380-381.

129. Rafael, Moneo.（1978）, "On Typology", *Oppositions*, （13）, MIT Press, pp. 22-45。

130. Samuel C. Chu（1980）, "The New Life Movement before the Sino-Japanese Conflict： A Reflection of Kuomintang Limitations in Thought and Action", *China at the Crossroads： Nationalist and Communists, 1927-1949*. Boulder： Westview Press, pp. 141-178.

131. SigfriedGiedion（1993）, Nine Points on Monumentality, *Architecture Culture 1943-1968： A Documentary Anthology*, Columbia Books of Architecture, Rizzoli, pp. 27.

132 Tony Bennett（1995），*The Birth of the Museum：History, Theory, Politics*, London：Routledge, pp. 1-13; 59-88。

133. Jose Ignacio, L. （1988）， "The Theory and Practice of Imitation and the Crisis in Classicism"，*Imitation & Innovation Architecture Design Profile*, Landon： Academy Group Ltd. （75），pp. 11.

期刊與雜誌專文

1. 今日建築（1954），〈介紹王大閎先生的住宅〉《今日建築》，No.5，pp. 17-21。

2. 王大閎（1953），〈中國建築能不能繼續存在？〉《百葉窗》，Vol, No1。

3. 王大閎（1966），〈國父紀念館設計案〉《建築雙月刊》，No. 20，pp. 56。

4. 王志弘、沈孟穎（2006），〈誰的「福爾摩沙」？展示政治、國族工程與象徵經濟〉《東吳社會學報》（20），pp. 6-7。

5. 王俊雄、孫全文、謝宏昌（1999），〈國民政府時期建築師專業制度形成之研究〉《城市與設計學報》，No. 9/10, pp. 81-116。

6. 黃奕智（2022），〈民國與儒家：戰後臺灣國家論述下的禮制建築〉《現代美術學報》，No. 44。

7. 王家鳳（1985），〈故宮博物院六十年：寶物歷險記〉《大成》（144），pp. 2-8。

8. 王啟東（2014），〈「易經」環境倫理觀探究摘要〉《南台人文社會學報》，No. 11，pp. 151。

9. 王康（1962），〈源遠流長的歷史博物館〉《國立歷史博物館館刊》，No.2，pp. 30-31。

10. 包遵彭（1959），〈國立歷史博物館的創建與發展〉《教育與文化》，No. 223/224，pp. 1。

11. 包遵彭（1961），〈國立歷史博物館創建與發展〉《歷史文物月刊》，（1），pp. 29-32。

12. 本館（1965.4），〈國立歷史博物館十年〉《國立歷史博物館館刊》，（4），pp. 1、5、7-9、18-20。

13. 中國一週社記者（1967.10），〈國立歷史博物館在艱苦中成長〉《國立歷史博物館館刊》，No. 5，pp. 45-46。

14. 永立建築師事務所（1966），〈國立歷史博物館整建工程〉《建築雙月刊》，No. 20，pp. 44。

15. 何浩天（1976.8），〈北京人〉《國立歷史博物館館刊》，pp. 1-12。

16. 吳光庭（1990），〈傳統新變：探尋一九四九年以後中國建築語彙在臺灣的發展軌跡〉《雅砌》，No.3, pp. 42-59。

17. 李宜倩（2010），〈現代中的東方建築文人—黃寶瑜〉《建築師》，pp. 118-121。

18. 李根蟠（2000），〈天人合一"與"三才"理論——為什麼要討論中國經濟史上的"天人關係"〉《中國經濟史研究》，No.3，pp. 5–15。

19. 李濟（1965），〈想像的歷史與真實的歷史之比較〉《國立歷史博物館館刊》，（4），pp. 28-29。

20. 杜正勝（2008），〈故宮願景：致故宮博物院同仁的一封信〉《故宮文物月刊》，No. 209，pp. 13。

21. 沈松喬（1997），〈我以我血薦軒轅—黃帝神話與晚清的國族建構〉《臺灣社會研究季刊》，No. 28，pp. 11。

22. 谷鳳翔（1968），〈中華文化復興之道—倫理、民主、科學〉《中華文化復興月刊》12（9），pp. 2

23. 林柏欽（2002），〈「國寶」之旅〉《中外文學》30（9），pp. 239。

24. 林娟娟（2004），〈論中日數字文化的民族特性〉《四川大學學報》（哲學社會科學版），2004 年特刊，pp. 281-284）。

25. 金光裕編（2004），〈國立故宮南院博物館新建南部分院國際競圖—競圖緣起與目的〉《建築》（87），pp. 52-55。

26. 姚夢谷（1976.8），〈中國水彩畫溯源〉《國立歷史博物館館刊》，pp. 13-22。

27. 汪清澄（2001），〈中外名人傳—江蘇才子藝術家黃寶瑜（1918-2000）〉《中外雜誌》（69），pp. 71-73。

28. 許湘玲（1981），〈故宮的變遷與成長〉《雄獅美術》，（119），pp. 46-49。

29. 策展小組（2022），〈什麼是「番」—清帝國文獻裡的臺灣原住民族展概介〉《故宮文物月刊》，No. 471，國立故宮博物院，pp. 16-27。

30. 華昌宜（1962），〈仿古建築及其在臺灣〉《建築》雙月刊，No. 4，pp. 10-14。

31. 蔡蕙頻（2009），〈從「草山」到「陽明山」：一個地景文化意涵的演變歷程〉《台沙歷史地理學報》（8），pp.127-152。

32. 黃寶瑜（1966），〈中山博物院之建築〉《故宮季刊》1（1），國立故宮博物院，pp. 70-72、76。

33. 葉萍（1976），〈國立歷史博物館近年重要供作舉隅〉《國立歷史博物館館刊》，（8），pp. 45。

34. 漢寶德（1962），〈中國建築的傳統問題〉《建築》雙月刊，No. 4，pp. 3。

35. 蔣復璁（1988），〈雜憶故宮博物院〉《大成》（177），pp. 6-8。

36. 蔣雅君（2001），〈東方神韻與西方體質之詭譎共生－王大閎譯寫杜連魁〉《城市與設計學報》，No. 11/12，pp. 207-238。

37. 蔣雅君（2008），〈民族形式與紀念性：臺灣現代主義建築之「地域性」表述〉《城市與設計學報》,vol. 19，pp. 47-88.

38. 蔣雅君；葉錡欣（2015），〈「中國正統」的建構與解離—故宮博物院之空間表徵研究〉《國立臺灣大學建築與城鄉研究學報》，vol. 21，April，pp. 39-68.

39. 蔣雅君（2015），〈精神東方與物質西方交軌的現代地景演繹—中山陵之倫理政治實踐及意象化意識形態探討〉《城市與設計學報》，No. 22，pp. 128、134、154-156。

40. 蔣雅君（2016），〈故宮南院：「柔焦」的文化中國〉《臺灣建築》，No. 249，pp. 32-33。

41. 蔣雅君（2022），〈自然及國族傳統的重合與試煉—從盧毓駿之《明堂新考》到大成館的論述實踐研究〉，現代美術學報，No. 44，臺北市立美術館。

42. 蕭百興（2008），〈現代都會的「中國性」反歸—戰後初期文化守成主義者以臺北城市為主要基地的建築國族論述形構〉《城市與設計學報》，第［三］十九期，pp. 11-48。

43. 薛夢瀟（2015），〈"周人明堂"的本義、重建與經學想像〉《歷史研究》，第 6 期，pp. 22-42。

44. 魏可欣（2016），〈憶南海學園二棟消失的建築—商品陳列館及建功神社〉《歷史文物》，26（1），pp. 55-59。

45. 嚴月妝（1975），〈山林中的隱者—黃寶瑜〉《房屋市場月刊》，房屋市場月刊社，pp. 70-73。

46. 顧毓琇（1968），〈中國的文藝復興〉《中華文化復興月刊》，l2（2），pp. 3。

47. 楊天石（2017），〈孫中山的"知難行易"學說與蔣介石在台灣的"革命實踐運動"〉，《中國文化》，第四十六期，（2），pp. 214-220。

48. 張敏慎、張效通（2022），〈評析盧毓駿教授建築及都市規劃的設計思維〉《建築學報》，120 期，pp. 105-128。

49. Frank Lloyd Wright （1928）, "In the Cause of Architecture, Ⅰ：The Logic of the Plan", Architectural Record, No. 63，pp. 49.

50. Frank Lloyd Wright （1936）, 'Organic architecture, the Architects' Journal, August, pp. 180-181,194-196.

51. Lu,Y. C.（1929）, "Memorials to Dr. Sun Yat-sen in Nanking and Canton", The Far Eastern Review, March, Vol. XXV, No. 3, pp. 98.

52. Michel Foucault （1986）," Text/Contexts of Other Spaces", Diacritics （16（1）), pp. 26.

碩博士論文

1. 石健生（2000），《戰後臺灣建築模仿活動析論－以 1970 年代後建築發展和歷史建築物間之關係為例》，中原大學建築研究所碩士論文。

2. 余爽（2012），《盧毓駿與中國近代城市規劃》，武漢理工大學碩士論文。

3. 宋松山（2017），《「周易」三才觀對當代環境倫理的啟發》，中央大學哲學研究所碩士。

4. 林伯欽（2004），《近代臺灣的前衛美術與博物館形構：一個視覺文化史的探討》，

輔仁大學比較文學研究所博士論文，pp. 64、66-67、68。

5. 彭慧綾（2006），《日治前期「殖民臺灣」的再現與擴張 - 以「臺灣勸業共進會」（1916）為中心之研究》，成功大學歷史學研究所碩士論文。

6. 黃俊昇（1996），《1950-60 年代臺灣學院建築論述之形構 - 金長銘／盧毓駿／漢寶德為例》，淡江大學建築研究所碩士論文，pp. 12-13。

7. 黃劍虹（2007），《都市公有閒置空間再利用策略之研究 --- 以南海學園為例》，臺北科技大學建築與都市設計研究所碩士論文。

8. 楊聰榮（1992），《文化建構與國民認同：戰後臺灣的中國化》，清華大學社會人類學研究所碩論。

9. 葉錡欣（2011），《從國族文物到城市資本積累：臺北故宮博物院文化形式的變遷》，中原大學建築學系碩士論文，pp. 160-168。

10. 蔡一夆（1998），《盧毓駿建築作品之形式與意涵研究》，東海大學建築研究所碩士論文。pp. 3-27-28。

11. 蕭阿勤（1991），《國民黨政權的文化與道德論述（1934-1991）—知識社會學的分析》，台大社會學研究所碩士論文，pp. 98-99。

12. 王俊雄（2002），《國民政府時期南京首都計畫之研究》，成功大學建築研究所博士論文。

13. 蕭百興（1998），《依賴的現代性_臺灣建築學院設計之論述形構（1940 中 -1960 末）》，臺灣大學建築與城鄉研究所博士論文。

14. 蔣雅君（2006），《移植現代性，建築論述與設計實踐－王大閎與中國建築現代化論戰，1950-70s》，臺灣大學建築與城鄉研究所博士論文。

報紙

1. 曙風（1925.3.1），《廣州民國日報》。

2. 嚴家淦（1967），〈紀念開國與復興文化〉《中央日報》，1 月 1 日九版。

3. 《中央日報》陸續在 1966 年 11 月 24 日第五版、1966 年 11 月 26 日第三版、1967 年 1 月 1 日第五版皆有相關報導。

4. 郎玉衡（1967.1.1），《中央日報》，第五版。

網站

1. https：//www.ctworld.org.tw/chan_master/east025-0.htm。（瀏覽日期：9.14.2022）。

2. 國立故宮博物院南部院區官方網站。http：//south.npm.gov.tw/zh-TW/History。（瀏覽日

期：9.16.2022）。

3. 蔣中正（1951.11.19），〈改造教育與變化氣質〉，中正文教基金會，取自：HTTP：//
WWW.CCFD.ORG.TW/CCEF001/INDEX.PHP。（瀏覽日期：2022.9.16）。

4. https：//blog.xuite.net/arch77990500/twblog/132655500。（瀏覽日期：9.16.2022）。

5. 賴毓芝（2008）。文化遺產的再造：乾隆皇帝對於南薰殿圖象的整理。取自：http：//
www.aisixiang.com/data/22388.html。（瀏覽日期：9.16.2022）。

6. 修澤蘭（2011.8.25），〈建築師的話〉，陽明山中山樓管理所。http://www.ntl.edu.tw/fp.
asp?fpage=cp&xItem=9032&CtNode=1268&mp=13（瀏覽日期：2.28.2019）。

7. 周義雄（1991），〈呦呦鹿鳴，示我周行 - 懷念英師其人其藝〉。http://folk。（瀏覽日
期：2.28.2019）。

8. 蔣中正（1966.11.12）〈中山樓中華文化堂落成紀念文〉http://www.ccfd.org.tw/
ccef001/index.php?option=com_content&view=article&id=3175%3A2014-06-12-06-36-
05&catid=294&Itemid=256（瀏覽日期：5.1.2024）。

9. 黃裕峰（2014），〈梧州中山紀念堂簡介〉《歷史館刊》，18 期，國立國父紀念館。
https://www.yatsen.gov.tw/information_150_93872.html（瀏覽日期：10.14.2023）。

10. 張譽騰（2015），〈2015 年期盼南海學園的文藝復興─寫於史博 60 週年館慶前夕〉取自：
HTTP://WWW.NMH.GOV.TW/FILE/UPLOAD/DIRECTORS/FILE/31F5BA63-000D-4101-
8A7D-E1513335E9CD.PDF（瀏覽日期：9.16.2022）。

11. http://www-kinowa.blogspot.tw/2008/11/blog-post_28.html（瀏覽日期：1.1.2012）。

〖 圖版出處 〗

圖號	出處
1-1	蔣雅君攝。
1-2	蔣雅君攝。
1-3	國立臺灣工藝研究發展中心提供。
1-4	蔣雅君攝。
1-5	蔣雅君攝。
1-6	感謝徐昌志教授拍攝並授權。
1-7	國立臺灣博物館提供 (登錄號 :NLCY10183019)。
1-8	夏鑄九繪。
1-9	蔣雅君攝。
1-10	蔣雅君攝。
1-11	蔣雅君攝。
1-12	蔣雅君攝。
1-13	蔣雅君攝。
1-14	蔣雅君攝。
1-15	蔣雅君攝。
1-16	Wikipedia: public domain。
1-17	感謝傅朝卿教授提供。
1-18	感謝傅朝卿教授提供。
1-19	蔣雅君攝。
1-20	蔣雅君攝。
1-21	蔣雅君攝。
1-22	蔣雅君攝。
1-23	蔣雅君負責研究分析，許彤瑀、丁銨亭負責完稿繪製。
1-24	蔣雅君繪。
1-25	蔣雅君攝。
1-26	蔣雅君攝。
1-27	鄭家惠繪。

1-28	鄭家惠繪。
1-29	鄭家惠繪。
1-30	鄭家惠繪。
1-31	鄭家惠繪。
1-32	蔣雅君攝。
1-33	國立臺灣圖書館典藏。
1-34	Wiki: public domain。
1-35	Fabrice Leduc 繪。
1-36	資料來源：中國公論西報 (1912)，《一千九百十二年中國歷史插畫伍拾二幅》，中國公論西報。
2-1	<臺北市一千二百分之一地形圖>，《臺北市百年歷史地圖》，感謝中央研究院人社中心 GIS 專題中心提供。
2-2	蔣雅君攝。
2-3	蔣雅君攝。
2-4	國家圖書館藏 (登錄號：002415577)。
2-5	國家圖書館藏 (登錄號：002416413)。
2-6	國史館臺灣文獻館提供 (典藏號：00011246004)。
2-7	國史館臺灣文獻館提供 (典藏號：00011222006)。
2-8	國史館臺灣文獻館提供，文字標示與框線為本文作者所加，卷名：昭和十六年度國有財產異動書類編，(典藏號：00011344019)。
2-9	國史館臺灣文獻館典藏，文字標示與框線為本文作者所加，卷名：昭和十六年度國有財產異動書類編，(典藏號：00011344019)。
2-10	圖片名稱：1956 年國立歷史博物館館社日式木造建築，感謝國立歷史博物館提供，攝影者不詳。
2-11	感謝國立歷史博物館提供，攝影者不詳。
2-12	感謝國立歷史博物館提供，攝影者不詳。
2-13	感謝國立歷史博物館提供，攝影者不詳。
2-14	《國立歷史博物館館刊》，(1960)，創刊號封面。
2-15	《建築雙月刊》，(1966)，20，PP.44。

2-16	《國立歷史博物館沿革與發展》，(2002)，pp.7。
2-17	《國立歷史博物館館刊》，(1960)，1，封底。
2-18	利眾建築師事務所，（1965.6.11），〈配置圖及其他詳圖 / 圖號 K-1〉《國立歷史博物館增建工程》。此圖引自國立歷史博物館自存副本圖掃描檔，感謝國立歷史博物館提供。
2-19	利眾建築師事務所，（1965.6.11），〈配置圖及其他詳圖 / 圖號 K-1〉《國立歷史博物館增建工程》，此圖引自國立歷史博物館自存副本圖掃描檔，感謝國立歷史博物館提供。
2-20	利眾建築師事務所，（1965.6.11），〈配置圖及其他詳圖 / 圖號 K-1〉《國立歷史博物館增建工程》。此圖引自國立歷史博物館自存副本圖掃描檔，感謝國立歷史博物館提供。
2-21	中國力霸鋼架構股份有限公司，(1965.7.21 審查迄)，案名：國立歷史博物館增建工程，附在民國 54 年使照圖中。此圖引自國立歷史博物館自存副本圖掃描檔，感謝國立歷史博物館提供。
2-22	利眾建築師事務所，（1965.6.11），案名：國立歷史博物館增建工程。此圖引自國立歷史博物館自存副本圖掃描檔，感謝國立歷史博物館提供。
2-23	《建築特刊》，(1971)。
2-24	Fabrice Leduc 重繪，參考來源：《建築特刊》，(1971)。
2-25	利眾建築師事務所，(1970.10.24)，〈配置圖（圖號 K）〉《國立歷史博物館改建工程》。此圖引自國立歷史博物館自存副本圖掃描檔，感謝國立歷史博物館提供。
2-26	利眾建築師事務所，(1970.10.24)，〈配置圖（圖號 K）〉《國立歷史博物館改建工程》。此圖引自國立歷史博物館自存副本圖掃描檔，感謝國立歷史博物館提供。
2-27-1	蔣雅君負責推測圖之研究，丁銨亭負責完稿繪製。
2-27-2	蔣雅君負責推測圖之研究，丁銨亭負責完稿繪製。
2-27-3	蔣雅君負責推測圖之研究，丁銨亭負責完稿繪製。
2-27-4	蔣雅君負責推測圖之研究，丁銨亭負責完稿繪製。
2-27-5	蔣雅君負責推測圖之研究，丁銨亭負責完稿繪製。
2-27-6	蔣雅君負責推測圖之研究，丁銨亭負責完稿繪製。
2-28	蔣雅君攝。

2-29	Fabrice Leduc 攝。
2-30	Fabrice Leduc 攝。
2-31	國家圖書館藏 (登錄號：002416415)。
2-32	Wikipedia: public domain。
2-33	Wikipedia: public domain。
2-34	蔣雅君攝。
2-35	Fabrice Leduc 攝。
2-36	蔣雅君攝。
2-37	蔣雅君攝。
2-38	周康立群重繪。原圖資料：利眾建築師事務，（1965.6.11），〈國立歷史博物館增建工程剖視圖（圖號 A2）〉。
2-39	國立臺灣博物館提供 (登錄號：CYCC10127028)。
2-40	蔣雅君攝。
2-41	蔣雅君攝。
2-42	Fabrice Leduc 攝。
2-43	資料來源：《建築雙月刊》，(1966)，20，PP.37。
2-44	資料來源：《建築雙月刊》，(1966)，20，PP.36。
2-45	陸怡仁重繪。原圖由：國立臺灣工藝研究發展中心臺北當代工藝設計分館典藏。
3-1	國史館提供 (典藏號：002-080111-00003-009)。
3-2	蔣雅君攝。
3-3	蔣雅君攝。
3-4	感謝李乾朗教授提供。
3-5	資料來源：《炎陵志》，(1838)。
3-6	感謝李乾朗教授提供。
3-7	感謝李乾朗教授提供。
3-8	感謝李乾朗教授提供。
3-9	感謝李乾朗教授提供。

3-10	感謝李乾朗教授提供。
3-11	感謝李乾朗教授提供。
3-12	感謝李乾朗教授提供。
3-13	陸怡仁重繪。原圖資料：蔡一夆，（1998），附錄1。
3-14	陸怡仁重繪。原圖資料：蔡一夆，（1998），附錄1。
3-15	李乾朗繪，感謝李乾朗教授提供。
3-16	李靈伽繪，國史館提供(典藏號：002-080111-00003-009)。
3-17	資料來源：https://www.researchgate.net/figure/Marc-Antoine-Laugier-Essai-sur-larchitecture-1753-frontispiece-of-the-primitive-hut_fig1_332351127。
3-18	資料來源：Arthur Wesley Dow, 1914:39, PROJECT GUTENBERG EBOOK。
3-19	Wikipedia: public domain。
3-20	Wikipedia: public domain。
3-21	蔣雅君進行分析及比較之研究，許彤瑀負責完稿繪製。
3-22	蔣雅君攝。
3-23	蔣雅君攝。
3-24	蔣雅君攝。
3-25	蔣雅君攝。
4-1	蔣雅君攝。
4-2	感謝徐明松教授提供及王守正先生授權。
4-3	感謝徐明松教授提供。
4-4	資料來源：《建築雙月刊》，(1966)，20，PP.40。
4-5	資料來源：《建築雙月刊》，(1966)，20，PP.41。
4-6	蔣雅君攝。
4-7	資料來源：《建築雙月刊》，(1966)，20，PP.41。
4-8	資料來源：《建築雙月刊》，(1966)，20，PP.41。
4-9	資料來源：《建築雙月刊》，(1966)，20，PP.41。
4-10	感謝丁垚教授拍攝並提供。
4-11	莊靈攝，Wikipedia: public domain。

4-12	Wikipedia: public domain。
4-13	Wikipedia: public domain。
4-14	蔣雅君攝。
4-15	蔣雅君攝。
4-16	國立臺灣博物館典藏 (登錄號 :CYCC10688025)。
4-17	國立臺灣博物館典藏 (登錄號 :CCCK25453004)。
4-18	國立臺灣博物館典藏 (登錄號 :CYCC10127027)。
4-19	蔣雅君攝。
4-20	丁銨亭繪，參考來源：《建築特刊》，（1971）。
4-21	蔣雅君攝。
4-22	蔣雅君攝。
4-23	蔣雅君攝。
4-24	感謝張麗惠小姐拍攝並提供。
4-25	蔣雅君攝。
4-26	蔣雅君攝。
4-27	蔣雅君攝。
4-28	蔣雅君攝。
4-29	蔣雅君攝。
4-30	蔣雅君攝。
4-31	蔣雅君攝。
4-32	蔣雅君攝。
5-1	蔣雅君攝。
5-2	感謝徐明松教授提供及王守正先生授權。
5-3	感謝徐明松教授提供及王守正先生授權。
5-4	感謝徐明松教授提供及王守正先生授權。
5-5	感謝徐明松教授提供及王守正先生授權。
5-6	感謝徐明松教授提供及王守正先生授權。
5-7	感謝王守正先生授權。

5-8	國立臺灣博物館提供 (登錄號 :CWDH10123046)。
5-9	蔣雅君攝。
5-10	蔣雅君攝。
5-11	國立臺灣博物館提供 (登錄號：CWDH10123028)。
5-12	蔣雅君攝。
5-13	蔣雅君攝。
5-14	蔣雅君攝。
5-15	蔣雅君攝。
5-16	蔣雅君攝。
5-17	蔣雅君攝。
5-18	蔣雅君攝。
5-19	蔣雅君攝。
5-20	《新建築》，1955 年 1 月號，Wikipedia: public domain。
5-21	蔣雅君攝。
5-22	蔣雅君攝。
5-23	蔣雅君負責研究分析，許彤瑪負責完稿繪製。底圖來源：國立臺灣博物館典藏 (登錄號：NWDH10153075)。
5-24	感謝王守正先生授權。
5-25	陸怡仁重繪，參考來源：Luciana Fornari Colombo。
5-26	王守正、郭肇立繪，感謝王守正先生、郭肇立教授提供。
5-27	郭肇立繪，感謝郭肇立教授提供。
5-28	感謝徐明松教授提供及王守正先生授權。
5-29	蔣雅君（訪談日期：2001 年 3 月 20 號）訪談黃有良先生，黃先生憶事務所手繪空間配置，並贈與本書作者，作者加上註記，並由陸怡仁轉成電繪圖。
5-30	感謝徐明松教授提供及王守正先生授權。
5-31	蔣雅君攝。
5-32	蔣雅君攝。
5-33	李乾朗繪，感謝李乾朗教授提供。
5-34	Wikipedia: public domain。

圖說臺灣宮殿式建築1949-1975

作者　　　　蔣雅君
策劃　　　　財團法人臺灣博物館文教基金會、
　　　　　　社團法人台灣現代建築學會
責任編輯　　陳姿穎
編輯協力　　沈孟穎
內頁設計　　江麗姿
封面設計　　任宥騰
資深行銷　　楊惠潔
行銷專員　　辛政遠
通路經理　　吳文龍
總編輯　　　姚蜀芸
副社長　　　黃錫鉉
總經理　　　吳濱伶
發行人　　　何飛鵬
出版　　　　創意市集 Inno-Fair
　　　　　　城邦文化事業股份有限公司
發行　　　　英屬蓋曼群島商家庭傳媒股份有限公司
　　　　　　城邦分公司
　　　　　　115台北市南港區昆陽街16號8樓
共同發行　　財團法人臺灣博物館文教基金會

城邦讀書花園　http://www.cite.com.tw
客戶服務信箱　service@readingclub.com.tw
客戶服務專線　02-25007718、02-25007719
24小時傳真　02-25001990、02-25001991
服務時間　週一至週五9:30-12:00、13:30-17:00
劃撥帳號　19863813　戶名：書虫股份有限公司
實體展售書店　115台北市南港區昆陽街16號5樓
※如有缺頁、破損，或需大量購書，都請與客服聯繫

香港發行所　城邦（香港）出版集團有限公司
　　　　　　香港九龍土瓜灣土瓜灣道86號
　　　　　　順聯工業大廈6樓A室
　　　　　　電話：(852) 25086231
　　　　　　傳真：(852) 25789337
　　　　　　E-mail：hkcite@biznetvigator.com

馬新發行所　城邦（馬新）出版集團Cite (M) Sdn Bhd
　　　　　　41, Jalan Radin Anum, Bandar Baru Sri Petaling,
　　　　　　57000 Kuala Lumpur, Malaysia.

電話：(603)90563833
傳真：(603)90576622
Email：services@cite.my

製版印刷　凱林彩印股份有限公司
初版一刷　2024年6月

ISBN　　　978-626-7336-93-9／定價　新台幣580元
EISBN　　 978-626-7336-92-2 (EPUB)／電子書定價　新台幣40

Printed in Taiwan

版權所有，翻印必究

※廠商合作、作者投稿、讀者意見回饋，請至：
創意市集粉專 https://www.facebook.com/innofair
創意市集信箱 ifbook@hmg.com.tw

國家圖書館出版品預行編目資料

圖說臺灣宮殿式建築1949-1975/蔣雅君著. --
初版. -- 臺北市：創意市集出版：英屬蓋曼群
島商家庭傳媒股份有限公司城邦分公司發行，
2024.06
　　面；公分
ISBN　978-626-7336-93-9(平裝)
1.CST: 宮殿建築 2.CST: 建築藝術 3.CST: 臺灣

924.33　　　　　　　　　　　　　113005094